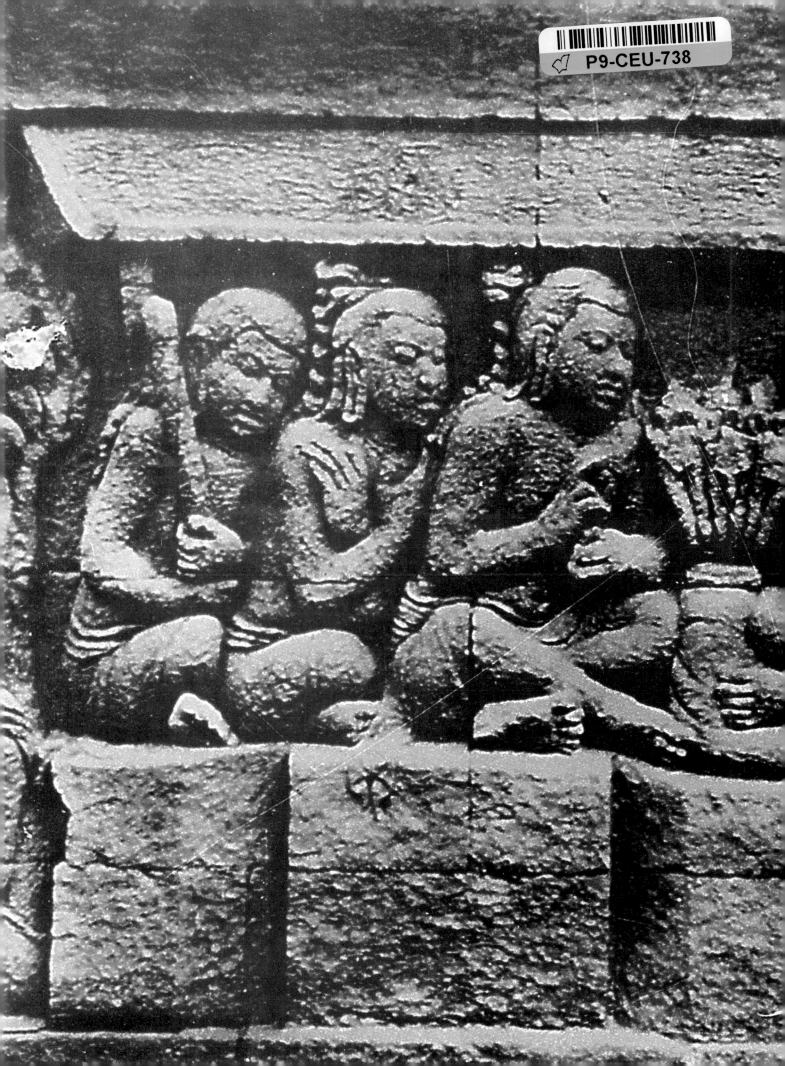

RAHASIA DI KAKI BOROBUDUR

The Hidden Foot of Borobudur

RAHASIA DI KAKI BOROBUDUR
The Hidden Foot of Borobudur

Editor: Rudi Badil / Nurhadi Rangkuti

Picture Editor : Gatot Ghautama

RAHASIA DI KAKI BOROBUDUR
The Hidden Foot of Borobudur

Editor:
Editors:
Rudi Badil/Nurhadi Rangkuti

Editor Gambar:
Picture Editor:
Gatot Ghautama

ISBN 979-8060-09-1

Alih bahasa:
Translations:
Tri Soekirman/Asri Poeraatmadja

Indonesia-Inggris, disunting oleh:
Indonesian-English, rewritten by:
Muti'ah Lestiono

Jerman-Indonesia:
German-Indonesian:
Elisabeth Soeprapto-Hastrich

Ilustrator:
Drawings:
Gatot Ghautama/Djarot Adi Purwanto/Siswoyo Adi

Desain:
Design:
Harmasto Hadiputranto

Produksi:
Producer:
Antonius B. Monareh

Diterbitkan atas kerja sama Etnodata dan Penerbit Katalis, Jakarta, dengan bantuan Deutsche Bank, Cabang Jakarta.
Published by Katalis Publishing House in cooperation with Etnodata and with kind assistance of Deutsche Bank, Jakarta Branch.

Cuplikan dari buku Karl With:
Excerps from Karl With's book:
Java. Brahmanische, buddhistische und eigenlebige Architektur und Plastik auf Java, 1920,

dimuat atas izin:
by kind permission of:
Museum Folkwang / Folkwang Verlag, Essen

© 1989 Katalis. Jakarta

Cetakan pertama
First printing

Jakarta 1989

Dicetak oleh:
Printed by:
Muliasari, Jakarta

Perpustakaan Nasional
Katalog Dalam Terbitan (KDT)

RAHASIA di kaki Borobudur:
hukum karma dalam relief =
The hidden foot of Borobu-
dur: the karmawibhangga
reliefs/editor, Rudi Badil dan
Nurhadi Rangkuti; editor
gambar Gatot Ghautama;
kata pengantar Fuad Hassan.
Jakarta Katalis, 1989.
192 hlm.: ilus.: 28 cm.

ISBN 979-8060-09-1.

1. Relief (Patung) Budha -
 Borobudur - Filsafat
I. Badil, Rudi II. Rangkuti,
 Nurhadi III. Ghautama,
 Gatot IV. Hassan, Fuad

731.549 095 982 252

DAFTAR ISI

Contents

Sekapur Sirih
Preface
 Penerbit ... 7

Prakata dari Prof. Dr. Fuad Hassan, Menteri Pendidikan dan
Kebudayaan Republik Indonesia
Foreword from Prof. Dr. Fuad Hassan, Minister of Education and
Culture of The Republic of Indonesia 9

Karmawibhangga, Rahasia dari Jawa Kuno
Karmawibhangga, The Secrets of Ancient Java
 Hariani Santiko .. 13

Isi dari Tiga Lapis Dunia
The Content of the World's Three Levels
 Siswoyo Adi ... 39

Ajaran itu Terkubur Demi Manusia
The Buried Teachings Meant for Mankind
 Junus Satrio A. ... 51

Jawa dan India Bertemu di Batu Candi
Java and India Meet at the Temple Stones
 Nurhadi Rangkuti .. 81

Keserasian dalam Jalinan Berirama
Harmony within the Texture of Rhythm
 Karl With ... 113

Gambar Tua dari Pahatan Borobudur
The Ancient Carvings of Borobudur
 Sri Unggul Azul S. .. 131

Alam Binatang dan Suasana Neraka
The World of Animals and the Atmosphere of Hell
 Kresno Yulianto / Sri Unggul Azul S. 153

Kasian Cephas (1844-1912): Fotonya itu Sumber
Abadi
The Photos of Kasian Cephas (1844-1912)
An Everlasting Source
Rudi Badil ... 169

Kronik Borobudur
The Borobudur Chronicle ... 171

Pustaka Rujukan
Selected Bibliography ... 175

Daftar Relief
List of Reliefs ... 177

Preface

Dengan menerbitkan buku ini, terutama kami bertujuan untuk mendokumentasikan rangkaian relief yang terpampang di balik kaki tertutup Candi Borobudur. Sejak direkam seabad yang lalu oleh seorang putra bangsa kita, foto ke-160 relief bertemakan Karmawibhangga tersebut belum pernah diterbitkan secara lengkap di Indonesia, sedangkan kesempatan untuk pemotretan ulang tertutup untuk selamanya.

Sesuai dengan ungkapan "Orang hanya melihat apa yang dia ketahui", kami sertakan pula sejumlah uraian ringkas mengenai berbagai aspek relief Karmawibhangga yang mencerminkan hasil penelitian para pakar arkeologi dan antropologi dewasa ini. Sebagai kilas balik dimuatkan juga cuplikan dari buku Karl With, seorang ahli sejarah seni rupa berkebangsaan Jerman, mengenai seni rupa klasik di Pulau Jawa. Dalam mengkaji 13 relief dari kaki tertutup Borobudur dari sudut pandangan bidang keahliannya, With sama sekali tidak menyadari bahwa rangkaian relief Karmawibhangga menggambarkan Hukum Karma. Walau begitu, hati kami terpukau oleh cara ilmuwan itu mengelupas ciri keindonesiaan dalam karya seni kuno itu. Karl With mengumpulkan bahan untuk buku "Java" menjelang Perang Dunia I. Waktu karyanya diterbitkan tahun 1920 setelah perang itu usai, ia memulai kata pengantarnya dengan kalimat, "Zaman kebencian dan keasingan harus diatasi". Lalu With menyerukan, "Hanya ada satu jalan menuju masa depan yang lebih bebas dan lebih luhur: jalan memahami dan mengerti pihak lain, baik itu perorangan atau bangsa, rakyat atau ras lain. Hal itu tidaklah berarti membuang diri atau menyerah, melainkan memperluas dirinya sendiri, berdiri tegak dan menjadikan diri manusia utuh; karena saling pengertian yang jujur mencakup penilaian yang tepat, pengertian itu berarti menilai baik sifat yang dimiliki bersama

This book is meant in the first place as a documentation of the complete row of bas-reliefs covered by a huge stone wall at the foot of the Borobudur Temple. A century has passed since one of our fellow countrymen took the first — and yet the last — photographic record of those 160 reliefs depicting Karmawibhangga. Ever since these photographs have failed to be published in their entirety in Indonesia, whereas the opportunity to display the reliefs again has vanished forever.

As the saying goes, "What you know is what you see". That is why we have included a number of articles dealing with various aspects of the Karmawibhangga reliefs, thus reflecting the findings of contemporary research in the fields of archaeology and anthropology. To complete the picture with a flash-back, we also have incorporated excerpts from a book on classical Javanese art written by Karl With, a German art historian. Interpreting thirteen of the reliefs from the point of view of his own discipline, he did not realize that these works of art were meant to illustrate the Law of Karma. Nevertheless it is fascinating to see how this learned man was able to assess the essence of the Indonesian character out of these ancient carved stones. It was during the years preceding World War I when Karl With travelled to collect material for his book "Java". In 1920, when the book was eventually published, he began his Foreword with, "The era of hatred and alienation has to be overcome". Further on With urges, "There is only one way leading to a future of more freedom and grandeur: the way of knowing and understanding one another, be it a single person or a nation, a community or a race. This doesn't mean giving up or disregarding oneself, but it means broadening oneself, standing tall and becoming a complete human being; because mutual understanding based on

maupun sifat yang asing sebagai hal yang mutlak dan alami."

Dalam semangat inilah kami sampaikan terima kasih sebesar-besarnya kepada Deutsche Bank Cabang Jakarta, yang memungkinkan diterbitkannya buku ini. Ungkapan terima kasih kami tujukan pula kepada Yayasan Bentara Budaya yang melalui Pameran Karmawibhangga di Jakarta dan Yogyakarta tahun 1987 menjadi katalis bagi gagasan menerbitkan buku ini, begitu juga kepada Museum Folkwang di Essen, Jerman, atas izin memuat cuplikan dari karya Karl With tersebut, serta *last but not least* kepada Yayasan Etno Budaya Nusantara dan semua kerabat kerja yang terlibat dalam pembuatannya.

honesty involves placing the right value on things and assessing things we have in common as well as those foreign to us as intrinsic and natural."

It is in this spirit that we would like to express our heartfelt thanks to the management of Deutsche Bank, Jakarta Branch, whose support made it possible to publish this book. Our sincere thanks also go to the Bentara Budaya Foundation which organised a Karmawibhangga exhibition in Jakarta and Yogyakarta in 1987, thus becoming the "katalis" or catalyst bringing the idea of this book into being. We would like to thank also Museum Folkwang in Essen, Germany, for their kind permission to use parts of Karl With's book, the Etno Budaya Nusantara Foundation and all those who have been involved in the production of this book.

Jakarta, September 1989

Penerbit

The Publisher

8

**MENTERI
PENDIDIKAN DAN KEBUDAYAAN
REPUBLIK INDONESIA**

Diterbitkannya buku ini niscaya merupakan sumbangan pada usaha untuk menambah sumber yang mengungkap kandungan salah satu monumen yang dibangun umat manusia lebih dari seribu tahun yang lampau di Jawa Tengah, yaitu Borobudur.

Telah banyak sekali naskah yang ditulis orang tentang karya besar ini, baik berupa periwayatan para pengelana maupun melalui uraian para ilmuwan. Sekalipun demikian, sebagai suatu saksi bisu dari masalalu yang masih tegak berdiri di masakini, Borobudur tak pernah kering sebagai sumber pengetahuan. Sesungguhnya, masalalu mungkin kita temui kembali melalui apa yang ditinggalkannya dalam bentuk monumen dan dokumen, namun tak mungkin kita membangkitkan dan menghidupkannya kembali sepenuhnya. *Panta Rei* kiranya memang menjadi dalil bagi kenyataan yang silam dalam sejarah.

Demikianlah maka Borobudur ditemukan kembali terus-menerus memukau kita dengan segala rahasia dan kemegahannya. Lebih dari sekedar monumen dengan keindahan arsitektural, Borobudur mewakili suatu alam yang mewujudkan kemanunggalan manusia, alam dan budaya dalam paduan antara kesejahteraan, ketenteraman dan keserasian. Apakah gemilang bermandi cahaya surya, ataukah sekedar sebagai silhuet dibasuh sinar candra, Borobudur bertahan dengan ajakannya yang memukau dan mempesona; dia adalah alam yang memungkinkan seseorang menghayati proses pembebasan-diri dalam ketenteraman; sesungguhnyalah, suatu penghayatan untuk bebas-tapi-tenteram.

Di samping menyampaikan ucapan selamat kepada **Deutsche Bank** sehubungan dengan peringatan ulangtahunnya, saya ingin menyatakan penghargaan saya atas prakarsanya untuk menambahkan matra budaya dan seni pada peristiwa itu.

Jakarta, 7 Agustus 1989

Prof.Dr.Fuad Hassan,
Menteri Pendidikan dan Kebudayaan, R.I.

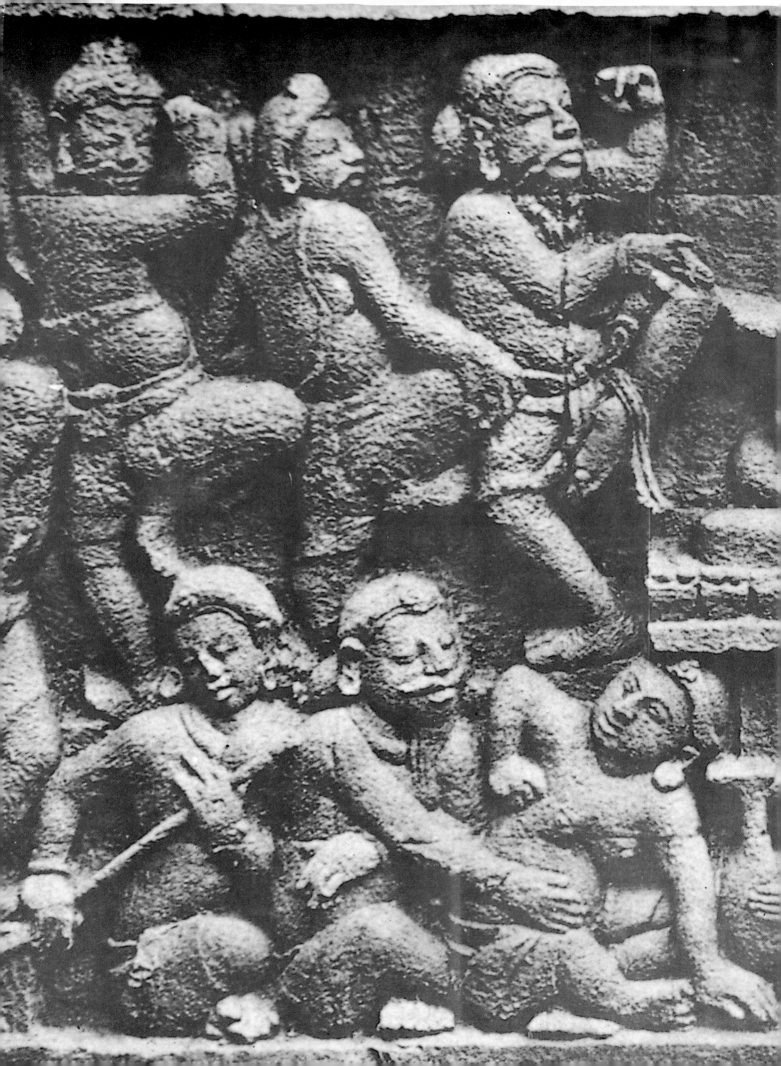

REPUBLIC OF INDONESIA
MINISTER OF EDUCATION AND CULTURE

Foreword

The publication of this book is surely another contribution to reveal more about one of mankind's mystifying monuments built over a thousand years ago in Central-Java, the Borobudur.

Numerous documents have been written about this masterpiece of architecture, encompassing tales of travelers and treatises of scientists. Nevertheless, as a mute witness of the past standing tall in the present, the Borobudur is never exhausted as a source of information. In fact, the past may perhaps be discovered by what it has left in the form of monuments and documents, yet in can never be resurrected and revived in full. *Panta Rei* seems to be the law of realities disappearing into history.

Thus the Borobudur is discovered to be persistently enchanting by revealing her secrets and splendour. More than just a monument of architectural beauty the Borobudur represents a realm in which man, nature and culture is blended into a configuration of prosperity, tranquility and harmony. Whether sparkling under the rays of the morning sun, or appearing as a silhouette blanketed by moonlight, the Borobudur retains its fascinating and mystifying appeal. It is a realm in which one may experience the process of self-liberation in tranquility; indeed, it is the experience of being *Frei aber Ruhig*.

Next to extending my congratulations to the Deutsche Bank in celebrating its anniversary, I also would like to express my appreciation for its initiative to add cultural and artistic dimensions to the event.

Jakarta, 7 August 1989

Prof.Dr.Fuad Hassan
Minister of Education and Culture, R.I.

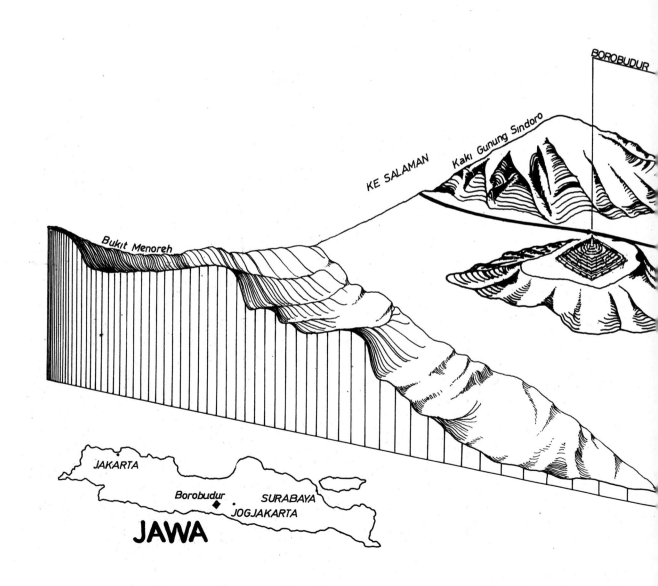

BOROBUDUR

KE SALAMAN

Kaki Gunung Sindoro

Bukit Menoreh

JAKARTA

Borobudur

SURABAYA

JOGJAKARTA

JAWA

Hariani Santiko

KARMAWIBHANGGA, RAHASIA DARI JAWA KUNO

Karmawibhangga, the Secrets of Ancient Java

Bangunan suci setinggi 40 meteran itu, tepatnya berupa gundukan bangunan batu rusak, sarat ditumbuhi pepohonan dan semak liar. Tahun 1885, datang serombongan peneliti pimpinan J.W. Ijzerman. Mereka mengamati bangunan suci yang sudah disebut Candi Borobudur, dekat Magelang di Jawa Tengah.

Banyak reruntuhan batu tersebar tak karuan, dinding dan lantai candi pun ada yang melesak, doyong, merekah ataupun berlubang. Mereka lebih lanjut memeriksa beberapa batu di kaki candi, tampaklah sebuah batu berelief indah. Ijzerman serta merta bersemangat, meminta membongkar lebih lanjut barisan batu bergambar di kaki candi itu.

The forty-meter-high sacred monument became a pile of ruins, overgrown with trees and underbrush. Then in 1885 a group of researchers, under J.W. Ijzerman, conducted a survey of the remains of the structure, which had been named the Borobudur Temple, located near Magelang in Central Java.

The stone ruins were strewn everywhere, and in many places of what remained, the walls and floors were sagging, cracked or even missing. During closer examination of several stones at the foot of the temple, it was noted that one of the stones contained a beautiful carved relief. Ijzerman was very enthusiastic over his find and did further excavation work, searching for additional stone reliefs at the base of the temple.

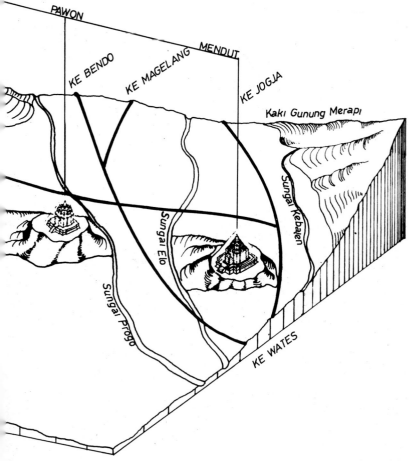

13

Jejeran batu relief muncul lebih jelas, boleh dikata saat itulah relief di kaki candi muncul lagi di Borobudur. Tahun 1885, bisa dibilang awal kehadiran kembali "lantai bawah" Borobudur di Tanah Jawa, setelah sekian lamanya terpaksa dipendam, demi keutuhan bangunan suci umat Buddha, buatan manusia dinasti Sailendra.

Di dinding ini, terpahatlah berbagai cerita yang berkaitan dengan ajaran Buddha Mahayana. Alur cerita bergambar dengan adegan tak bersinambung, harus diamati berkeliling dengan badan candi di sebelah kanan. Arah putar *pradaksina* (putaran jarum jam) berawal mulai sudut tenggara, berputar ke sudut barat daya, barat laut dan berakhir ke timur laut dan sisi timur. Itulah Karmawibhangga!

Karma adalah perbuatan, *wibhangga* artinya gelombang atau alur. *Karmawibhangga* memang alur atau gelombang kehidupan manusia, baik pada masa hidup maupun setelah mati. Jadi baik buruknya nasib, ditentukan oleh perbuatan (*karma*). Hukum Karma atau Hukum Sebab-Akibat ini, berlaku buat semua orang, baik raja atau bangsawan, pendeta maupun orang kebanyakan. Ajaran dari naskah *Maha Karmavibhangga* ini, meneguhkan bahwa sesuatu perbuatan pasti ada akibatnya.

A whole row of reliefs were discovered, so that it could be said that the year 1885 was the beginning of the reappearance of the "ground floor" of the Borobudur Temple in the land of Java. After years of being hidden away, the temple sacred to Buddhists, built during the Sailendra dynasty, had emerged once more.

Various stories related to Mahayana Buddhism were carved on the walls. The flow of the stories in the reliefs does not follow an ordinary sequence, and should be observed clockwise, or *pradaksina*, beginning from the southeastern tip to the southwest, then northwest, northeast, and ending at the eastern side. This is Karmawibhangga!

Karma means action or deeds, while *wibhangga* is a wave or flow, so Karmawibhangga signifies the flow of man's life, in this world as well as in the hereafter. Thus, fate is determined by one's actions (karma). The Law of Karma, or of cause and effect, is considered applicable to everyone, whether king or aristocrat, priest or commoner. The teachings laid down in the *Maha Karmavibhangga* manuscript emphasize that every action bears its own result.

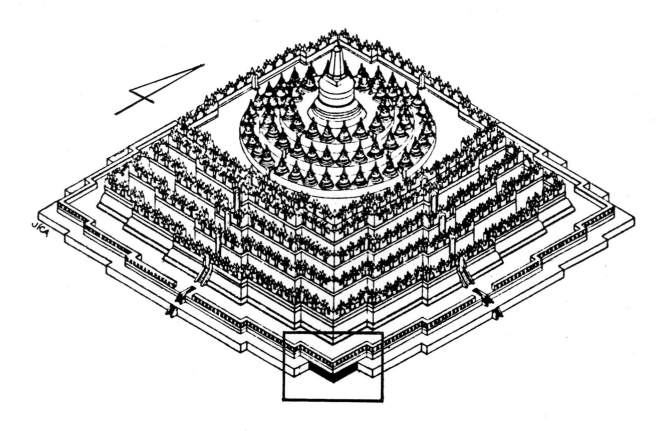

Relief Karmawibhangga kaki tertutup candi itu, hanya 160 dari 1.460 panil di tubuh Borobudur. Relief ini berada di tingkatan terendah, *Kamadhatu*. Jadi relief ini, memuat kisah berbeda dengan tatahan kisah di *Rupadhatu*.

Tingkatan *Rupadhatu* dengan keempat lorong, berisi 1.300 panil. Lorong pertama pada dinding candi baris atas dan bawah, dinding dalam pagar langkan baris atas dan bawah, ada 740 panil dengan kisah *Lalitawistara* (riwayat hidup Sidharta Gautama sejak lahir sampai mencapai *boddhi* atau kebenaran tertinggi), *Jataka* (kehidupan sang Buddha sebelum terlahir sebagai Sidharta Gautama), dan *Awadana* (mirip cerita *Jataka*, tetapi bertokoh orang suci lainnya).

The Karmawibhangga reliefs at the base of the temple number only 160 out of the 1,460 panels found in Borobudur. The reliefs are located on the lowest level, *Kamadhatu*; thus these reliefs bear different stories than the inlaid work on the *Rupadhatu* level.

The *Rupadhatu* level consists of four corridors with 1,300 panels. On the top and bottom walls of the first corridor, 740 panels depict the story of *Lalitawistara*, or the life story of Sidharta Gautama, from his birth until he reached *boddhi*, the ultimate level of truth; *Jataka* (the lives of Buddha before his birth as Sidharta Gautama), and *Awadana*, which is similar to *Jataka* but with a different holy man as the key figure.

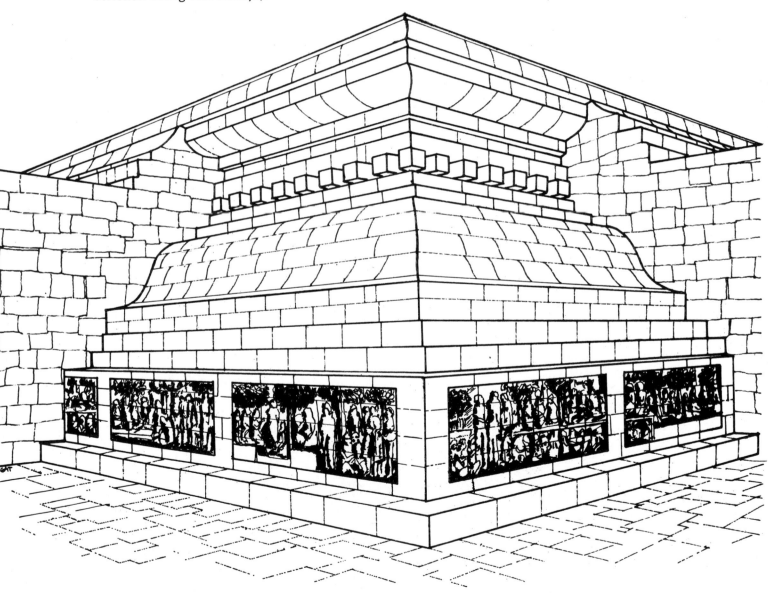

Kaki Candi yang dibuka di sudut tenggara
Open part of the "Hidden Foot" on the South-east corner of Borobudur

Lorong kedua yang berpanil 228, membawa kisah *Gandawyuha* (kisah tokoh Sudhana yang ingin mengetahui *boddhi*, serta pertemuan dengan Manjusri dan Samantabhadra — dua *Bodhisattwa* terkemuka dalam agama Buddha), *Jataka* dan *Awadana*. Lorong ketiga dengan 176 panil, hanya memuat kisah suci *Gandawyuha*. Begitu pula lorong keempat yang berisi 156 panil, hanyalah *Gandawyuha* yang diceritakan.

Kembali ke Karmawibhangga yang hampir ke-160 panil atau pigura, melukiskan Hukum Karma. Harus diamati bagian gambar kanan panil merupakan "sebab", gambar kiri itulah "akibatnya". Relief pada panil 1 sampai 117, menggambarkan satu macam perbuatan dengan akibatnya. Lalu panil 118 sampai 160, mengisahkan berbagai akibat yang timbul karena satu macam perbuatan. Ada 35 panil memuat tulisan pendek di atas gambar, buat beberapa ahli itulah kunci isi Karmawibhangga. Rincian adegan panil batu itu, dibentuk dari gambaran kehidupan sehari-hari masyarakat Jawa Kuno, sekitar abad ke-9 sampai ke-10. Dari sinilah tersimpan berbagai keterangan dari segi kehidupan masa lalu, antara lain perilaku keagamaan, pelapisan sosial, mata pencaharian, tata busana, peralatan hidup, fauna dan flora.

Sedekah dan pekerjaan

Bahasan pokok ukiran batu ini, Hukum Karma, memuat informasi amat berharga perihal keyakinan dan ibadah agama di masa itu. Misalnya ada 30 panil, beradegan pemberian sedekah kepada pendeta dan fakir miskin. Dalam ajaran Buddha Mahayana, memberi sedekah (*dana*) termasuk enam *paramita* yang merupakan *mahamarga* menuju perolehan *mahaboddhi*.

Ada lagi 34 panil, berisi adegan berguru atau bertukar pikiran dengan pendeta Buddha (*bhiksu*) dan pertapa (*sramana*). Misalnya seorang pendeta sedang memberi wejangan

The 228 panels in the second corridor tell the story of *Gandawyuha*, focusing on Sudhana, who tried to understand *boddhi*, and his meeting with Manjusri and Samantabhadra – two of the *Bodhisattwa* most prominent in Buddhism. The panels in this corridor also depict *Jataka* and *Awadana*. The third corridor of 176 panels and the 156 panels in the fourth corridor only tell the story of *Gandawyuha*.

The Law of Karma is depicted in the Karmawibhangga, which consists of 160 panels or representations. The reliefs on the right side of the panels are the "cause", while on the left are the "effects." Reliefs on panel one to 117 depict one type of action and its consequences. And panels 118 to 160 reveal the various consequences which result from one action. On 35 panels, brief inscriptions are found above carvings. According to several experts, these are the key to the meaning of Karmawibhangga. The episodes on the stone panels are based on the everyday life of ancient Java in the ninth and tenth centuries. And it is on these that the ancient way of life is revealed, such as religious behaviour, the social structure, fashion, tools and equipment used and the flora and fauna.

Giving Alms and Occupations

The Law of Karma contains valuable information on the religious beliefs and duties of the day. For example, the giving of alms to monks and the poor is depicted on 30 panels. In the teachings of Mahayana Buddhism, the giving of alms is one of the six *paramita*, which form *mahamarga*, leading to the achievement of *mahaboddhi*.

In another episode, depicted on 34 panels, there are scenes of the act of learning or exchanging ideas between a Buddhist monk (*bhiksu*) and a hermit (*sramana*), where the monk is explaining about the contents of the Holy Book (*pustaka*). Another series of panels pictures a ceremony of worship in front of a

102

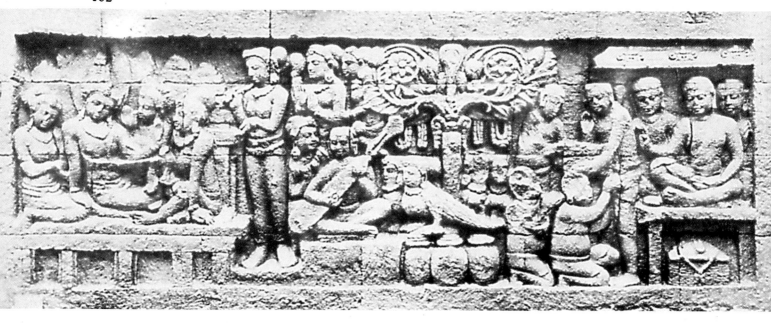

109

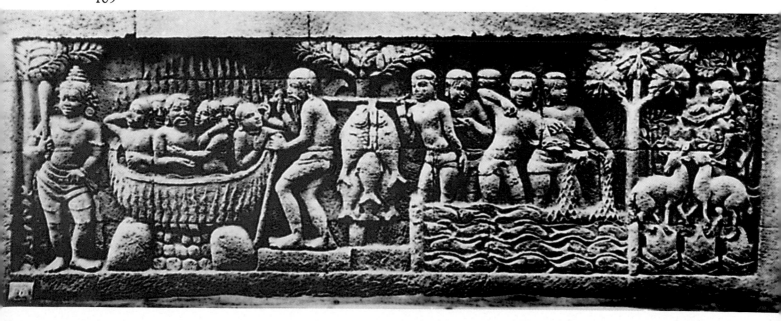

56

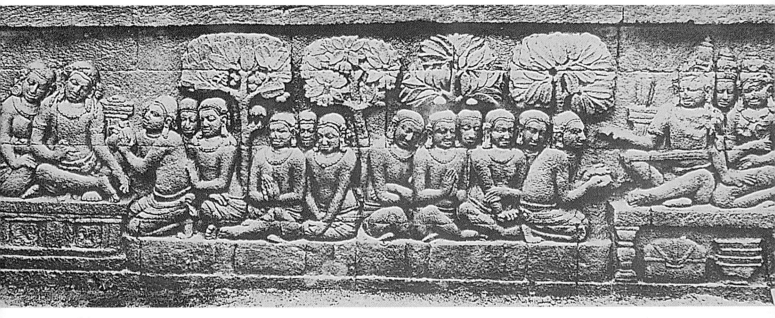

64

18

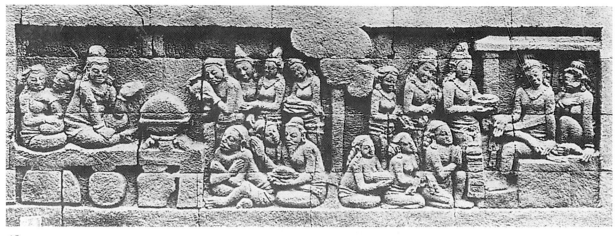

68

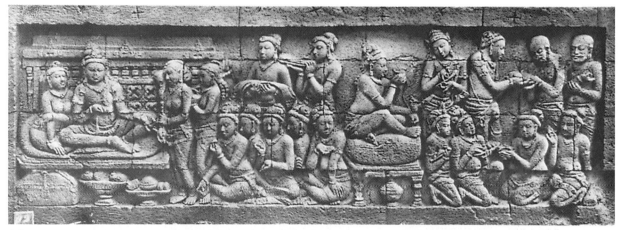

73

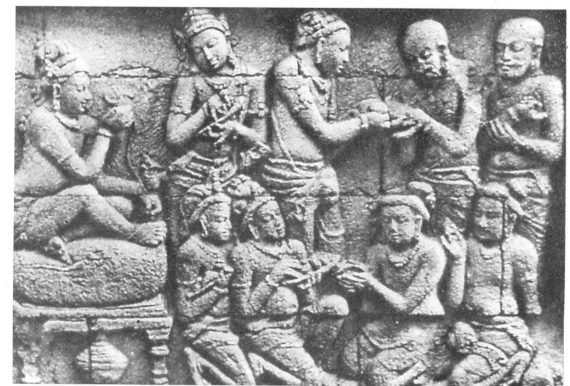

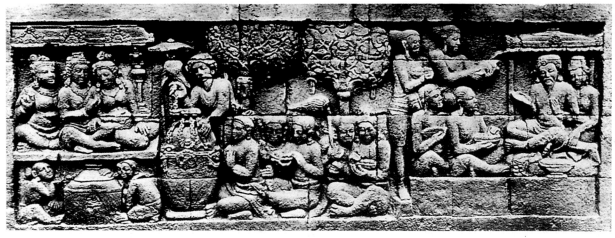

99

20

108

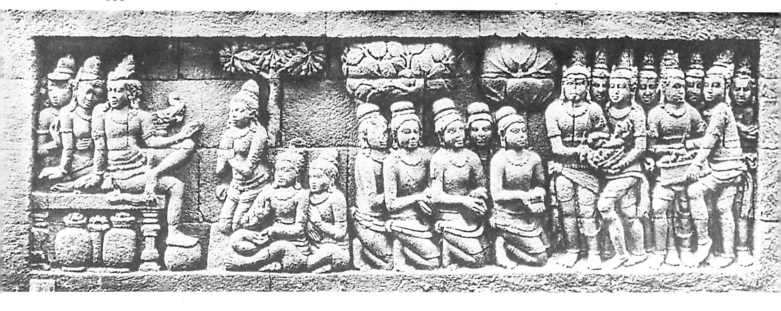

156

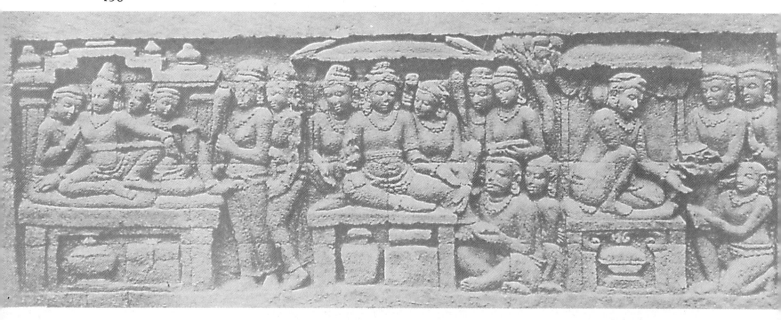

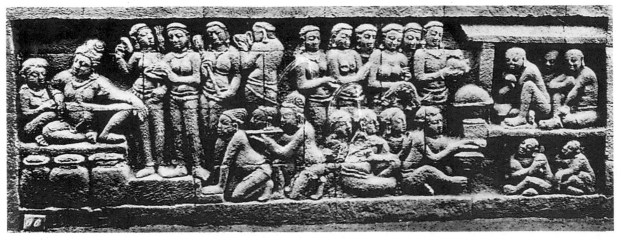

69

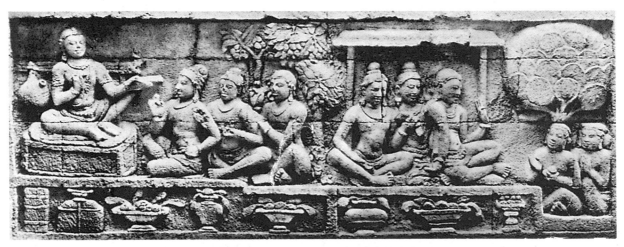

80

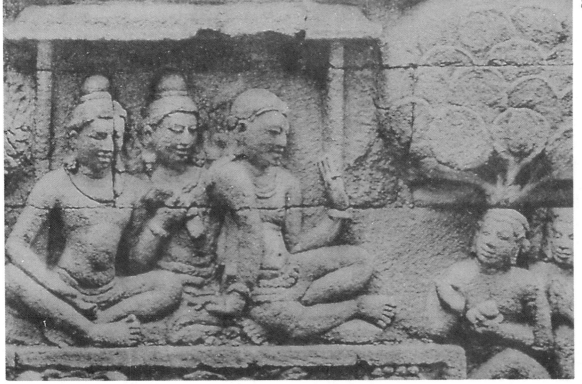

22

84

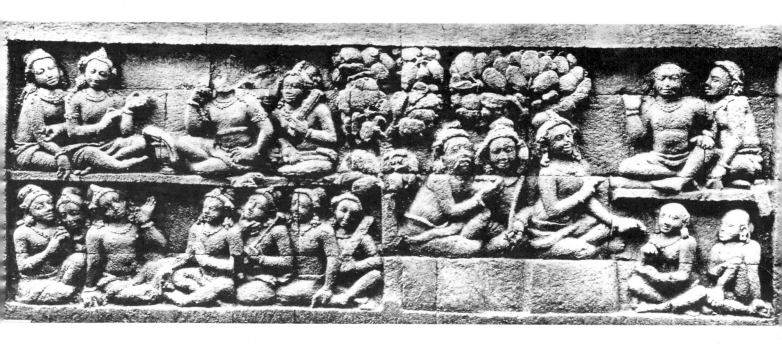

85

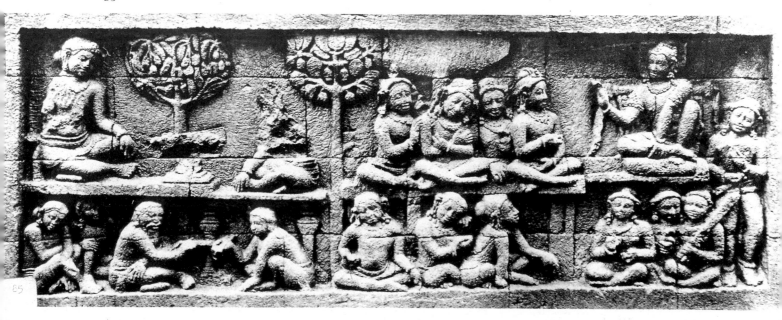

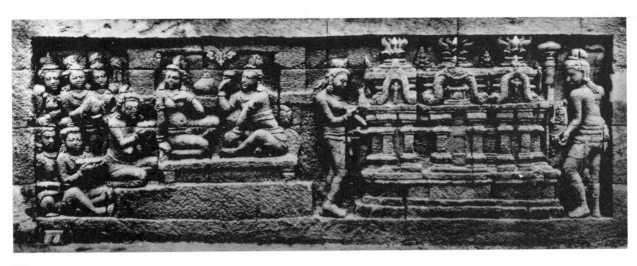

29

33

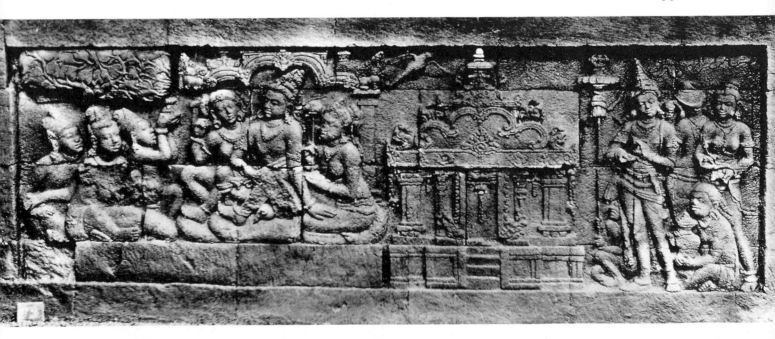

24

tentang isi kitab suci (*pustaka*). Adegan lainnya menggambarkan upacara pemujaan di muka candi (*caitya*). Ada juga gambar orang memuja arca di suatu bangunan suci, atau adegan orang mempersembahkan benda persajian yang tak jelas wujudnya. Tergambar pula orang duduk bersila dengan tangan bersikap memuja, serta empat orang membawa bendera atau panji yang diperjelas dengan tulisan pendek *pataka* di atasnya. Dalam naskah *Maha*

temple (*caitya*). There is also a scene of a man worshipping in front of a statue in a sacred building and of someone presenting offerings. Another series shows a man sitting cross-legged with his hands in a worshipful position, and four persons carrying flags or banners with brief inscriptions, or *pataka*. In the *Maha Karmavibhangga* manuscript, it is written that if a person presents *pataka*, he will soon reach *parinirwana*.

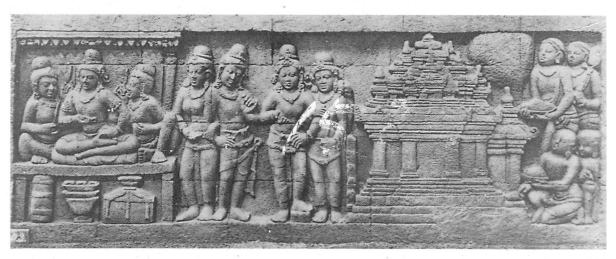

152

Karmavibhangga, apabila seseorang mempersembahkan *pataka*, ia akan segera mencapai *parinirwana*.

Gambaran kehidupan masyarakat Jawa Kuno, tak kalah menariknya dalam ungkapan seni pahat batu ini. Rupanya, di masa itu mereka sudah masyarakat agraris. Bertani sudah mengenal petak sawah padi, ladang pun jelas terlihat ditanami padi gogo (*gaga*). Lebih menarik lagi, tikus pun sudah menjadi musuh petani.

The description of life in ancient Java on the stone sculptures also shows that the people of that time were an agrarian society. There was paddy rice as well as a type known as *gaga* rice, cultivated in dry fields. As they are today, mice were the enemy of farmers at that time.

Fishing and hunting were also popular ways of earning a living along with animal husbandry and selling fruit, which are depicted in an episode showing fishermen casting their

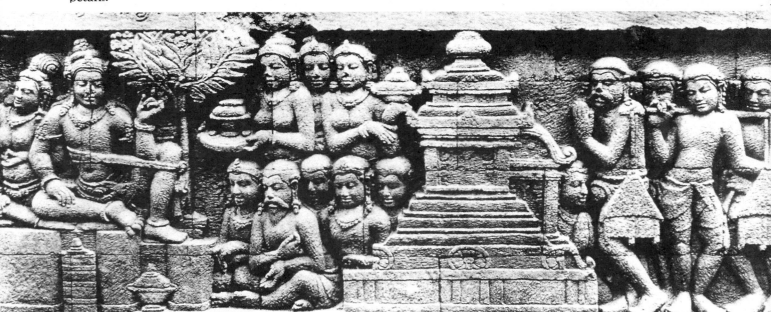

43

Mata pencaharian lainnya, menangkap ikan dan berburu, beternak dan berjualan buah. Ini terpahat dalam adegan orang menjala dan menggotong ikan tambra, pemburu mengikat dan membunuh babi hutan, orang memelihara ayam dan babi, juga budi daya ikan kolam. Pekerjaan dan usaha lainnya terwujud dalam rupa penari keraton, penari jalanan, tukang ngamen, pengemis, dukun beranak dan perampok.

Selain gambaran itu, relief lainnya memberitakan cara dan kebiasaan masyarakat Jawa Kuno, seperti adegan orang menyalakan api tungku, memasak di kuali, merawat orang sakit, kebiasaan mengurus jenazah, serta sikap duduk santai yang terlihat kedua kaki di atas tempat duduk.

Busana dan pelapisan sosial
Selain kehidupan agama, pekerjaan dan kebiasaan, relief ini juga memuat keterangan tentang pelapisan masyarakat Jawa Kuno. Namun keterangan itu bisa diperoleh bila mengamati cara pemakaian busana tokoh,

nets and carrying a carp, a hunter killing and tying up a wild boar, people looking after chickens and pigs, and also fish breeding ponds. Other illustrations of activities of the day include dancing in the palace, in the streets, singing, begging, midwifery and even thievery.

The reliefs also reveal the ways and habits of ancient Javanese communities, such as the method of lighting fires, cooking in earthen pots, nursing the sick, attending the dead and just relaxing with the legs resting on a chair.

Fashions and Social Structure
In addition to the religious life of the community, work and customs, the reliefs also contain information on the social structure of ancient Javanese society. This is evident in the clothes worn by prominent figures, supported by illustrations of the surrounding life. The motifs not only reflect the social structure, but also the type of clothes and jewelry worn at that time.

Several scenes show figures in complete dress

ditunjang dengan gambaran kehidupan masyarakat sekelilingnya. Pengamatan ini amat menarik, selain dapat mengetahui golongan masyarakat, juga macam pakaian dan perhiasan yang dikenakan orang Jawa Kuno.

Berbagai adegan memperlihatkan tokoh-tokoh berbusana lengkap dengan berbagai perhiasan. Wanita mengenakan kain panjang sebatas mata kaki, ikat pinggang susun dan ikat pinggul berhias permata, tampak serasi dengan *uncal* walau bagian dada terbuka. Perhiasan gelang kaki dan tangan, kelat bahu polos atau berhias, kalung, tali kasta (*upawita*), selendang, subang dengan berbagai hiasan, melengkapi busananya. Rambut dihias dengan jamang dan mahkota, berupa *jata-makuta* (rambut dipintal dan bersusun ke atas) atau *karanda-makuta* (mahkota berbentuk bakul). Merekalah golongan raja, bangsawan atau orang kaya.

with various accessories. Women are wearing an ankle-length sarong with a tiered belt and another on the hips studded with gems, in harmony with the *uncal*, (pleated cloth) although the breasts are bare. Ankle and arm bracelets, plain or with gems, necklaces, caste ropes (*upawita*), and earrings complement their clothes, while the hair, in the *jata-makuta* style (braided hair piled high on the head) is bedecked with a diadem or crown or the *karanda-makuta* model (a crown in the shape of a basket). Only royals, aristocrats or the wealthy wore this type of dress.

Aside from bands worn around the chest, the men's fashions were similar to the women's, minus the hip belts. Jewelry and hair ornaments were not very dissimilar. What was different was that the men's hair was decorated in the *kirita-makuta* style, a high crown in the shape of a ,cut-off cone.

141

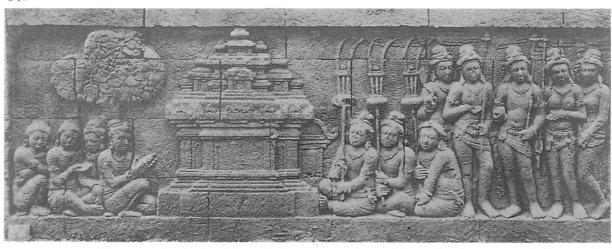

32

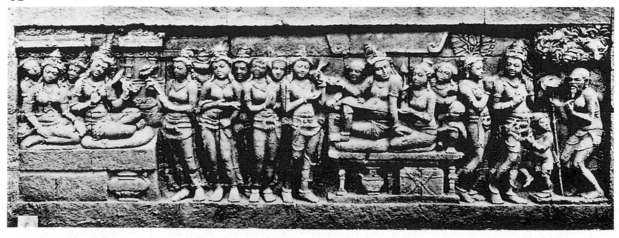

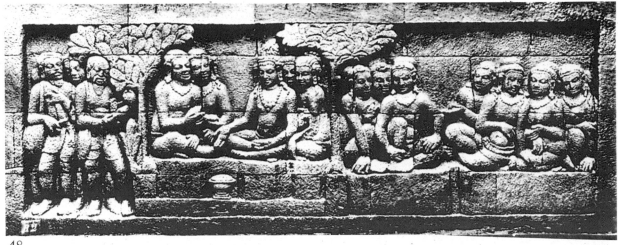

48

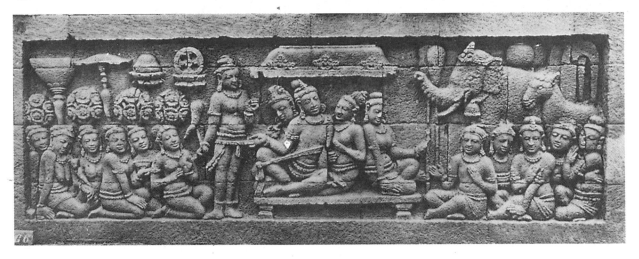

132

Selain ikat dada, kaum lelaki memakai busana yang sama dengan wanitanya, namun tanpa ikat pinggul. Perhiasan dan hiasan rambut pun tak jauh berbeda. Yang lain, kaum pria digambarkan dengan hiasan rambut *kirita-makuta*, mahkota tinggi seperti kerucut dipenggal.

Tokoh bangsawan atau raja biasanya digambarkan duduk di tempat yang ditinggikan dalam sebuah bangunan megah dan indah. Mereka dihormati oleh dayang atau orang yang lebih rendah kedudukannya (ada juga pendeta), dalam sikap menghatur sembah. Meski busana dan perhiasan sama, tokoh orang kaya dapat dibedakan dengan bangsawan dan raja, karena tokoh ini digambarkan sedang bersikap menghadap kepada raja.

Kings and aristocrats usually were depicted sitting on a raised area in a magnificent building. People of lower social position, including monks, paid their respects to them. Even though the clothes and jewelry were similar, the rich could be distinguished from royalty and aristocrats, as they were depicted seeking audiences with the king.

In addition to the higher classes, other members of society illustrated include bodyguards, landlords, dancers, monks and even thieves. The middle-class women wore ankle-length sarongs and belts, and were bare-breasted. But the jewelry worn was not quite that elaborate. The men's clothes reached their knees (some to their ankles), with everyday jewelry not as ornate as that worn by the king, aristocrats and the wealthy.

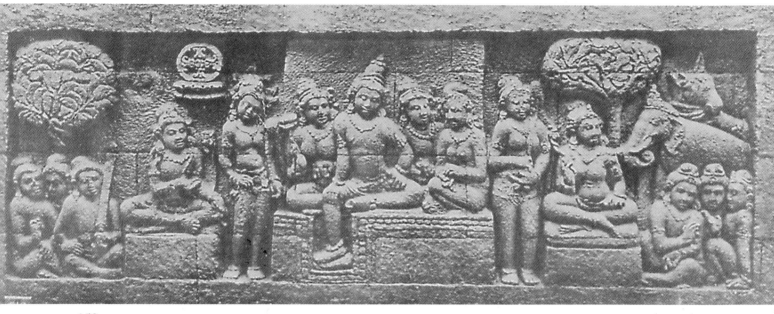

159

142

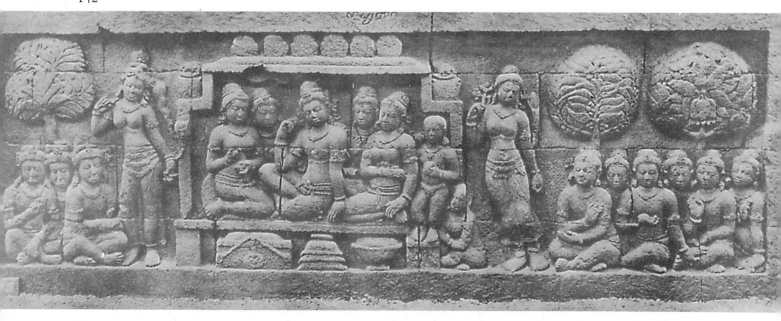

107

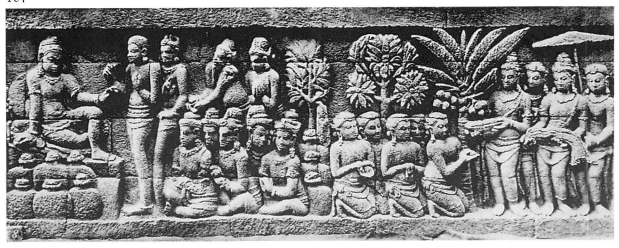

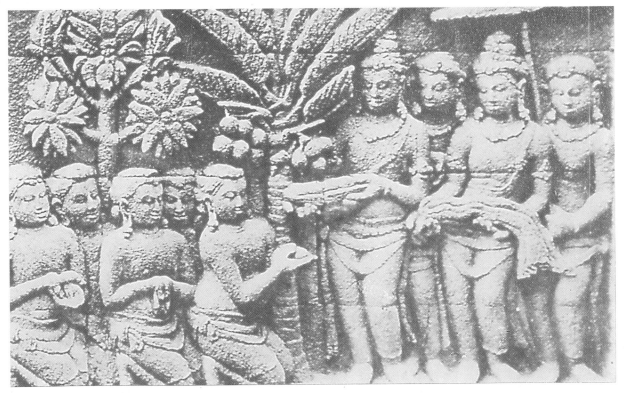

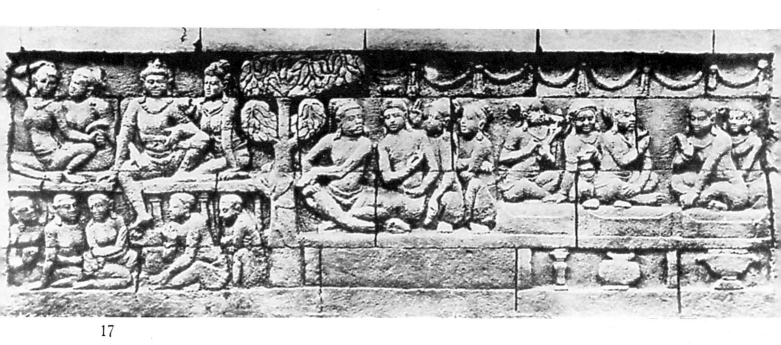

17

139

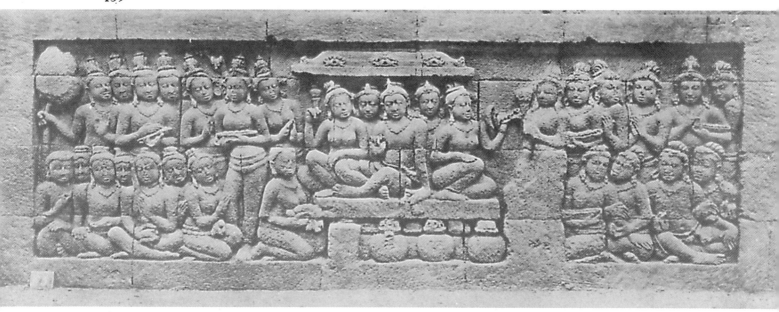

31

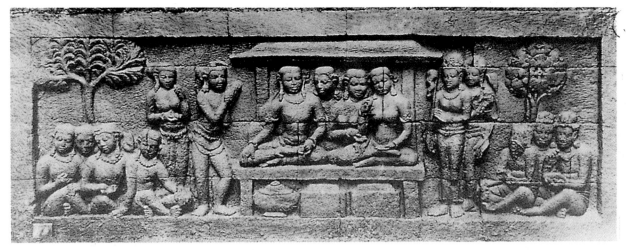

Selain golongan atas dan terkemuka, ada golongan masyarakat lainnya, seperti dayang, pengawal, tuan tanah, penari, pendeta dan bahkan perampok. Kaum wanita mengenakan kain panjang sebatas mata kaki, ikat pinggang dan dada telanjang. Namun perhiasan tidak lengkap. Kaum pria memakai kain sebatas lutut (ada juga sebatas mata kaki) dengan perhiasan yang tidak semewah raja, bangsawan atau orang kaya.

Wanita dari kalangan jelata, digambarkan berbusana kain sebatas lutut dibelit di pinggang, sedangkan lelaki mengenakan kain pendek yang dilipat mirip celana pendek. Mereka dipahat dalam adegan sehari-hari, seperti memasak, mengobati orang sakit, berjualan atau duduk.

The poor women dressed in knee-length clothes tied at the waist, while the men wore cloth folded like short trousers (shorts). They are shown doing everyday work such as cooking, treating the sick, selling or just resting.

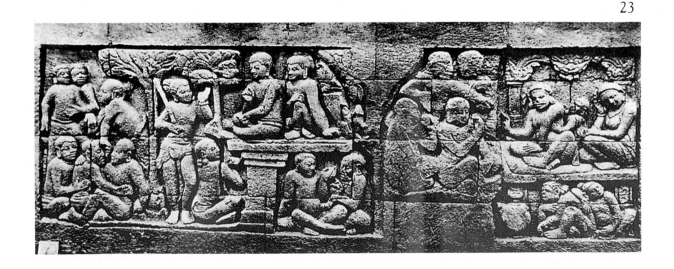

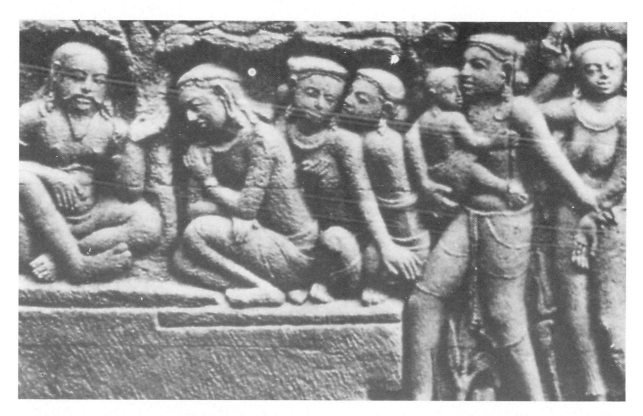

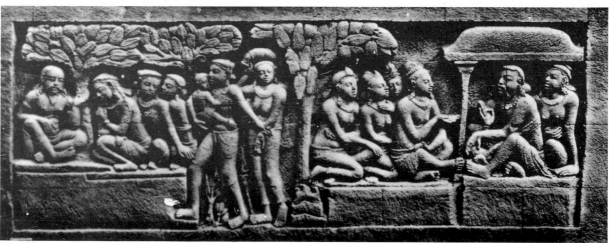

38

Pakaian pendeta, jubah panjang dengan membiarkan pundak kanan terbuka. Ada yang berkepala gundul, rambut pendek, ada pula yang rambutnya disanggul. Pendeta gundul atau berambut pendek digambarkan tanpa jenggot, adalah bhiksu. Sedangkan yang bersanggul dan berjenggot, itu pertapa (*sramana*).

The monks wore long robes with bare right shoulders. Some were bald, others wore their hair short or pinned into a knot. The clean-shaven, bald or short-haired monks were called *bhiksu*, while the bearded and those with top-knots were hermits (*sramana*).

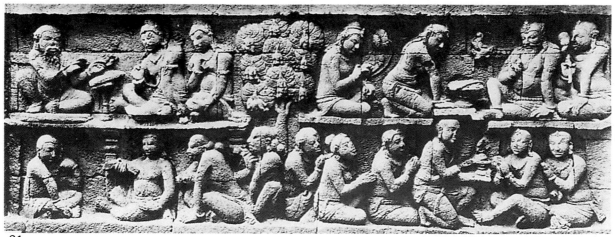

81

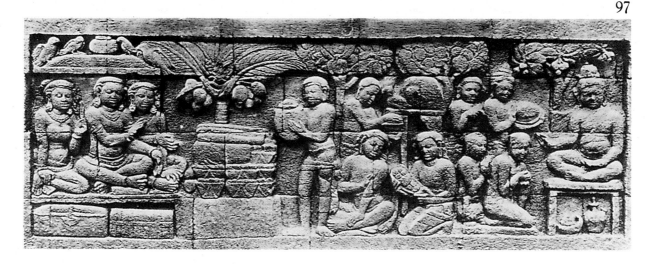

Biar cuma 160 panil, relief Karmawibhangga sebagian besar beradegan dua sampai tiga gambar. Tercatat beberapa panil yang belum selesai, atau tak sempat ditatah. Beberapa ahli menganggap panil itu sengaja dirusak, atau belum selesai dan terpaksa harus ditutupi lantai tambahan.

Peristiwa itu justru mendudukkan soal sebenarnya kaki candi ini. Tadinya, tersiar banyak "kabar angin" yang bilang Borobudur sengaja ditutupi lantai bawahnya, karena berisi relief beradegan cabul, seram dan tak layak dilihat orang.

Kini sudah terbukti, di kaki candi itu sebetulnya tersembunyi Karmawibhangga, Hukum Karma, dalam bentuk tatahan di atas batu, buatan manusia Jawa Kuno untuk umat manusia. Di Candi Borobudur, relief ini sempat tersimpan lama sekali, kemudian terkuak sejenak, lalu dikaji dan ditelaah, serta disimak kebijakan ajaran dari "gambar" itu.

Karmawibhangga di Borobudur, di sekitar "pusat" Tanah Jawa, pernah dan masih ada

Even though the reliefs cover only 160 panels, most of the episodes are depicted in two or three representations. Several panels are incomplete. Various experts have surmised that either they were intentionally damaged or left undone due to the need to cover them with reinforced flooring material.

The latter event actually throws a different light on the matter of the secret base of the temple. It has been said that the ground floor of Borobudur was covered because the reliefs depicted pornographic stories, unfit for public consumption.

Now it has been proved that at the base of the temple is hidden the story of Karmawibhangga, the Law of Karma, sculpted on stones and made by the people of ancient Java for mankind. These reliefs were hidden in the Borobudur Temple for centuries before they were discovered and unveiled for a short while in order to be studied.

The stone reliefs of Karmawibhangga in Central Java are not only beautiful, unique

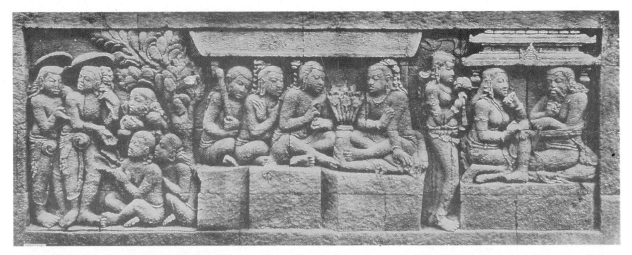

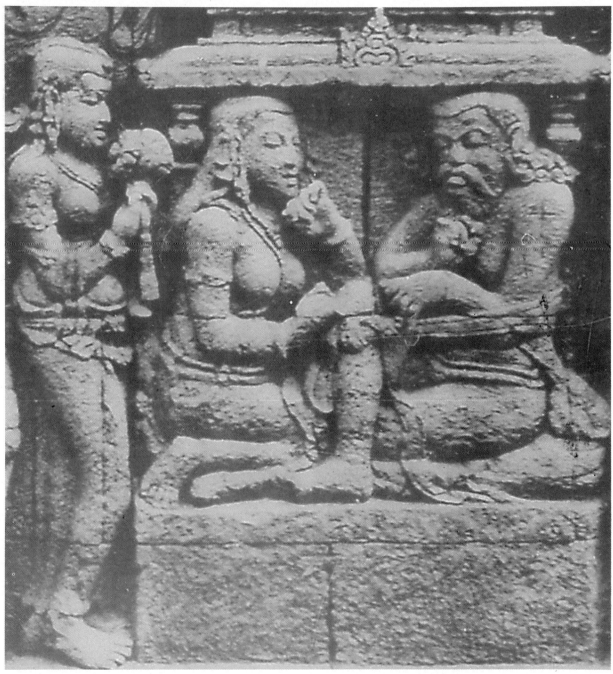

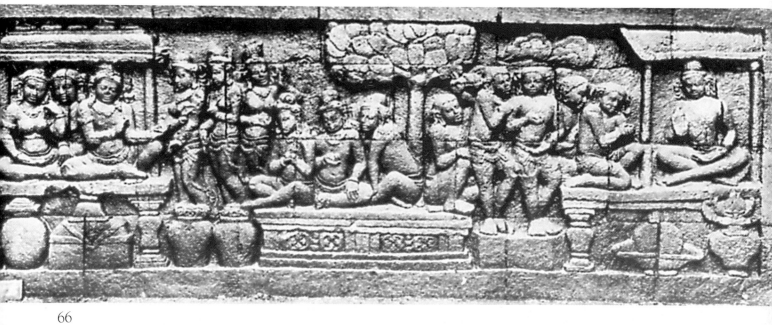

66

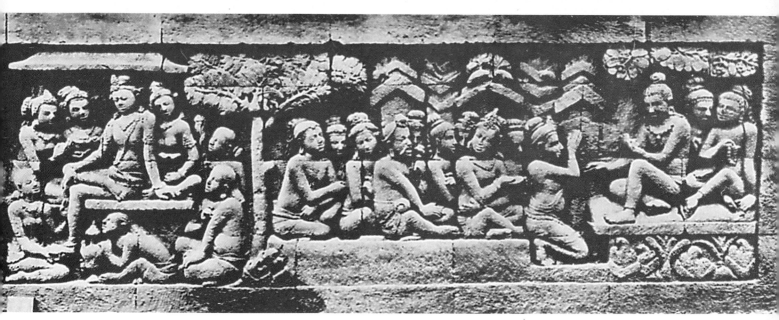

28

98

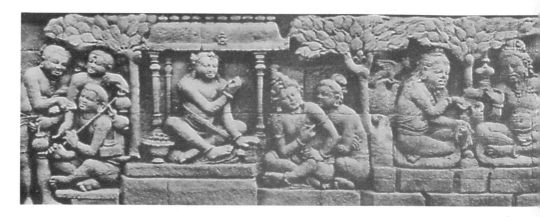

36

jajaran batu tatahan yang bukan saja indah, aneh ataupun menakjubkan, tetapi lebih dari itu.

Di sana tersimpan rahasia manusia. Itulah Karmawibhangga yang tersembunyi di kaki Borobudur.

and in many cases, astonishing, but they are even more than that.

For it is there that man's secrets are kept, that is, the Karmawibhangga, hidden at the base of Borobudur.

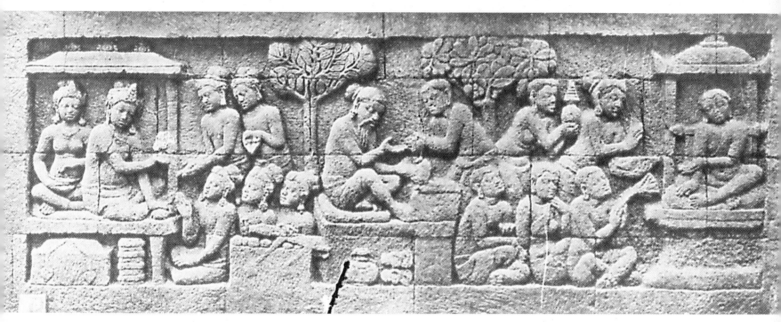

116

127

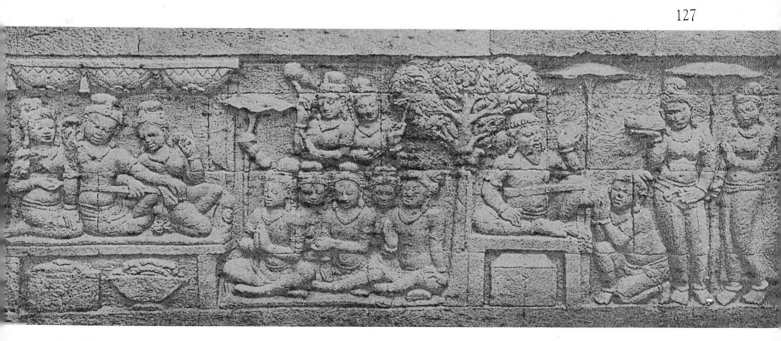

Siswoyo Adi

ISI DARI TIGA LAPIS DUNIA

The Content of the World's Three Levels

Pulau Jawa dulu terapung-apung di tengah samudera. Atas kesepakatan dewa-dewa, tanah itu perlu dipaku dan ditambatkan menjadi pusat bumi. Demi kehidupan manusia.

Kini, paku maha besar itu telah menjadi bukit kecil, bernama Gunung Tidar. Letak tepatnya di selatan kota Magelang, di Dataran Kedu. Tak jauh dari "paku" Jawa Tengah ini, tertancaplah Candi Borobudur.

Mendengar nama Borobudur, hampir dipastikan sebagian orang akan melayang pikirannya, tentang hasil karya agung leluhur yang dipakai sebagai sarana ibadah umat Buddha. Namun perjalanan waktu nyaris menimbunnya, sampai akhirnya "ditemukan" Sir Thomas Stamford Raffles tahun 1814, Borobudur pun mulai menjadi sumber bahan kajian dan bahan pergunjingan ilmiah, di kalangan ilmuwan sepanjang zaman.

Gugusan candi

Kata orang, pemandangan Borobudur amat memukau. Maklum saja karena dewa-dewa yang memilihnya sebagai tempat pendirian candi. Di sisi Timur Laut menjulang Gunung Merapi (2.911 meter) yang masih berapi, serta Gunung Merbabu (3.142 meter). Dan kembaran lainnya, Gunung Sumbing (2.271 meter) dan Gunung Sindoro (3.135 meter) di sisi barat laut.

Di arah barat dan selatan, dibatasi Dataran Kedu, perbukitan dengan pucuk-pucuk yang tak karuan, meruncing bagai barisan menara tajam. Oleh masyarakat setempat kerap disebut dengan Bukit Menoreh, — kata lain dari "menara". Bila dilihat dari puncak Candi Borobudur, gugusan puncak tersebut mirip sosok manusia yang sedang tidur telentang. Penampang perbukitan itu menggambarkan hidung, bibir dan dagu seseorang. Dia itu Gunadharma, arsitek Borobudur dalam dongeng rakyat setempat yang lagi lelap tertidur.

The legend goes that the island of Java was once floating in the ocean. The gods then agreed that the island should be nailed down and secured at the earth's center to ensure the safety and well-being of man's life.

Today, that great nail has become a small hill, called Mount Tidar, located in the southern part of the town of Magelang on the Kedu Plain. Not far from the "nail" of Central Java is the Borobudur Temple.

The name Borobudur immediately brings to mind the exalted creation of the Javanese ancestors who lived nearby and followed their Buddhist faith. With the passage of time the temple was nearly completely buried until it was "discovered" by Sir Thomas Stamford Raffles in 1814. Borobudur then became the object of many studies and discussions among scientists and researchers who were interested in that period.

The Cluster of Temples

People comment that the view of Borobudur is awesome. Naturally this is so, because as the legend goes, the gods chose the site for the temple. Towards the sea on the eastern side towers the Merapi volcano, (2,911 meters high), which is still active, and Mount Merbabu (3,142 meters). Mount Sumbing (2,271 meters) and Mount Sindoro (3,135 meters) rise near the sea in the west.

Towards the southwest is the Kedu Plain, where there are a row of uneven pointed hills, called Bukit Menoreh, or the Tower Hills by the community living in the surrounding area. From the top of the Borobudur Temple, the cluster of hills has the shape of a man lying down on his back. The profile of the hills looks similar to a nose, lips and chin. According to local tales, this is Gunadharma, the architect of Borobudur, lying fast asleep.

Di tempat candi itu berdiri, ada dua sungai besar mengalir sejajar arah utara-selatan, Sungai Progo dan Elo. Dulu daerah sekitar pertemuan sungai itu, menjadi tempat istimewa. Dipenuhi bangunan batu kuno, sisa kejayaan agama Hindu dan Buddha.

Gugusan candi di Dataran Kedu itu, berdesakan dalam lingkar tiga kilometer dari titik pertemuan kedua sungai. Sayang, banyak bangunan telah hancur, sehingga tinggal bangunan-bangunan besar dan utuh saja. Sekarang, tersisa hanya candi agama Buddha yakni Candi Borobudur, Pawon, Mendut dan gugusan Candi Ngawen.

Candi Borobudur — Pawon — Mendut, letaknya cukup berjauhan, namun bisa dibilang sebagai satu gugusan yang saling terkait. Cerita rakyat, menyebutkan ketiga candi itu berhubungan satu sama lain dalam upacara keagamaan.

"Bila ditarik garis antara ketiga bangunan itu, akan terlihat adanya satu garis lurus. Sehingga cukup beralasan untuk mengatakan, gugusan candi itu, merupakan satu perencanaan tunggal," kata R. Soekmono, arkeolog pertama Indonesia. Namun keabsahannya masih perlu diuji lagi, demikian pendapat Soekmono.

Candi Borobudur di Dataran Kedu itu, selalu mengusik ahli untuk menelaah lebih dalam. Tak luput pula seorang seniman, Nieuwenkamp (1931), dia melihat candi bagai "untaian teratai" di atas permukaan danau. Bunga teratai sebagai tempat dilahirkannya Buddha yang akan datang. Sedangkan Candi Pawon dan Mendut sebagai bakal buah yang mengelilingi Borobudur. Ide sang seniman itu lantas disangkal oleh Theodorus van Erp, karena sulit dibuktikan kebenarannya.

Monumen Buddha

Siapa dan bagaimana Borobudur? Tak banyak yang paham. Kitab *Nagarakertagama* karangan Mpu Prapanca (1365 M), telah menyinggung nama "Budur" untuk suatu bangunan suci agama Buddha aliran *Wajradara*. Sedangkan kitab *Babad Tanah Jawi* (sekitar abad ke-18 M), lebih jelas menyebut nama "Bukit Budur". Soal nama kian menjadi bahan pergunjingan yang seru pula.

Tak pelak Prof. R. Ng. Poerbatjaraka, ahli tulisan kuno pun ikut terlibat. Borobudur ditafsirkannya berasal dari "Biara Budur". Tetapi analisisnya sulit diterima ahli lain,

Near the temple, two rivers called the Progo and Elo flow parallel on the northern and southern sides. In ancient times, the place where the two rivers converged was considered a special spot. It is filled with ancient stones, the remains of the glorious era of Hindhuism and Buddhism.

The group of temples on the Kedu Plain is located within a diameter of three kilometers from the point where the two rivers meet. It is a pity that many of the structures have disintegrated, leaving only ruins. Now, only the temples of Borobudur, Pawon, Mendut and the Ngawen cluster remain from the original group.

Although Borobudur, Pawon and Mendut are set rather far apart, it can be said that these temples form one group, connected one to the other. Members of the local community say that the connection between the three temples becomes apparent during religious ceremonies.

"If a line is drawn between the three temples, it will be a straight line. So it is reasonable to say that the three temples are part of a single design," Indonesia's first archaeologist, R. Soekmono surmised. But he acknowledged that this observation had to be proven.

The Borobudur Temple on the Kedu Plain has been the impetus for experts everywhere to probe its origins and meaning. Artist Nieuwenkamp (1931) viewed the temple as 'a lotus garland' in a lake, a lotus flower where the future Buddha would be born; while the temples of Pawon and Mendut were like ovaries overlooking Borobudur. Nieuwenkamp's ideas and sentiments were rejected by Theodorus van Erp as they were so difficult to prove.

The Monument to Buddha

What exactly is Borobudur and how did it come into being? Not many understand. The *Nagarakertagama* manuscript, written by Mpu Prapanca (1365 A.D.) mentioned the word "Budur" for a Buddhist temple of the *Wajradara* sect, while the *Babad Tanah Jawi* book (around the 18th century) referred more clearly to the name "Bukit Budur" (Budur Hill). The issue of the name has become an interesting topic of discussion.

Prof. R. Ng. Poerbatjaraka, an expert on ancient manuscripts, took part in the debate.

karena kegunaan biara jelas berbeda dengan candi.

Demikian pula J.G. de Casparis yang seprofesi dengan Poerbatjaraka, lewat prasasti berangka tahun 824 M, menemukan kata *Bhumisambharabhudara*, suatu bangunan suci guna pemujaan leluhur. Tetapi lidah masyarakat setempat sulit menyebut nama panjang itu, Borobudur lebih mudah. Yang agak menenteramkan, keterangan Raffles dalam laporan penemuan candi bernama "Borobudur" di desa Bumisegoro. Mungkin baru semenjak itu tersebut Candi Borobudur. Sebab itu pula, Raffles berusaha menjelaskan nama Borobudur yang ditafsirkan sebagai "Sang Buddha yang Agung".

Candi Borobudur berdiri di sebuah puncak bukit alam. Bangunan seluas lebih 15.000 meter persegi ini, tak mempunyai bilik selazimnya candi lain. Setinggi sekitar 35 meter mirip piramida, bangunan berundak sepuluh itu semakin meruncing ke atas, puncaknya diberi mahkota berupa stupa besar.

Untuk mencapai puncak candi, dari bawah harus melalui tangga di tengah keempat sisi bangunan. Jenjang tangga ini melalui lorong-lorong pada setiap tingkat, dengan tempat persilangan berupa gapura. Sedangkan jenjang tangga utama, terletak di sisi timur, sesuai arah awal cerita di relief. Tak kurang ada 32 arca singa, menjaga jalan naik menuju ke puncak.

Bagian puncak candi, merupakan lantai bersusun tiga dengan denah bulat, bukan bujur sangkar seperti bagian dasar dan badan bangunan ini. Sehingga bagian atas itu, ada tiga lapisan lingkaran berpusat pada satu stupa besar.

Candi berupa tumpukan indah batu 55.000 meter kubik ini, terbagi menjadi bagian kaki, tubuh dan puncak. Ketiga susunan inilah menjabarkan Borobudur sebagai gunung kosmos, mewakili tiga jagad semesta konsep ajaran Hindu. Terdiri dari *Bhurloka* — dunia manusia biasa, *Bhuarloka* — dunia manusia sempurna, dan *Svarloka* — dunia kedewaan.

Sedangkan penerapannya sesuai dengan ajaran Buddha, menjadi dunia yang paling bawah disebut *Kamadhatu* — dunia hasrat — terwujud pada bagian kaki candi. Lalu dunia lebih tinggi, *Rupadhatu* (dunia rupa), terdapat pada bagian tubuh candi. Dan dunia yang tertinggi *Arupadhatu* — dunia tanpa rupa —

His explanation was that the name Borobudur was derived from "Biara Budur" (the Budur Monastery), but this analysis was not accepted by other experts, as the function of a monastery was clearly different from a temple's.

A counterpart of Poerbatjaraka, J.G. de Casparis, discovered the word *Bhumisambharabhudara* on an inscription dated 824 A.D., which means a sacred building for ancestral worship. However, the local people found this name too difficult to pronounce, and they preferred the shorter name of Borobudur. The simplest explanation was found in Raffles' report on his discovery of a temple named "Borobudur" in the village of Bumisegoro. Perhaps it was then that it was first called the Borobudur Temple. Raffles also tried to explain the word Borobudur, which he interpreted as "Buddha the Great."

The Borobudur Temple stands at the top of a hill, an edifice measuring 15,000 square meters, not containing any rooms like those found in other temples. It is 35 meters high, its shape pyramidal, with ten stories, or levels, more pointed at the top, crowned with a large stupa.

The summit of the temple is reached through a set of stairs located at the centre of each of the four sides. An archway is found on every level at the end of the staircase, which cuts through a terrace. The main staircase is on the eastern side, coinciding with the beginning of the story depicted on the reliefs. No less than 32 statues of lions guard the way to the summit.

The top of the temple consists of three circular terraces, not square-shaped like the other levels. The focal point is a large stupa on top encircled by the three terraces.

The 55,000 cubic meter stone temple is divided into three sections: the base, the body and the summit. The composition of three sections makes Borobudur a cosmic mountain, representing the three universal concepts of the Hindu teachings. The first is *Bhurloka*, the world of the ordinary man; the second, *Bhuarloka*, the world of the perfected man; and last, *Svarloka*, or the world of the gods.

According to Buddhist teachings the lowest world at the base of Borobudur is called *Kamadhatu*, or the world of desire. The next world is *Rupadhatu* (the world of form); while

terbentuk pada bagian atas. Pada tingkatan ini, manusia telah bebas dan terputus segala ikatan nafsu pada dunia fana.

Hasrat manusia

Gambaran berbagai perilaku keduniaan di Borobudur, tergelar dalam berbagai simbol berupa relief sepanjang 3.000 meter. Sebagian berbentuk bidang hias, selebihnya inti cerita. Adegan-adegan itu terpenggal dalam 1.460 panil, tersusun menjadi 11 deretan yang mengelilingi tubuh candi.

Di samping 32 arca singa penjaga tangga naik, di sana juga diabadikan 504 arca Buddha, sekilas mirip semua. Tetapi sikap tangan (*mudra*) itu yang membedakan. *Dhyana-mudra* (sikap samadi), *Wara-mudra* (telapak tangan kanan menengadah di atas lutut, telapak kiri menengadah di pangkuan), *Bhumisparsa-mudra* (telapak kanan menelungkup di lutut, telunjuk menunjuk ke tanah, telapak kiri menengadah di pangkuan), *Abhaya-mudra* (telapak kiri menangadah di pangkuan, telapak kanan diangkat menghadap ke muka) dan *Dharmacakra-mudra* (kedua tangan diangkat ke depan dada, seperti menggerakkan roda).

Borobudur memang dibuat untuk itu, berkaitan dengan arti simbolis yang disandangnya sebagai tempat pemuliaan agama Buddha Mahayana, sekaligus mendewakan cikal bakal pendirinya, dinasti Sailendra.

the highest world, *Arupadhatu*, the world without form, is at the top. At this level, of detachment from the world, a man is free from all worldly desires.

The Desires of Mankind

Depictions of worldly behavior at Borobudur are symbolized on a 3,000 meter relief, part of which is decorations, and the rest, containing the essence of the story. The episodes are sculpted on 1,460 panels, arranged in 11 rows encircling the body of the temple.

In addition to the 32 statues of lions guarding the staircases, there are 504 statues of Buddha, all of which, at first glance, appear alike. Closer observation reveals that the ways in which the hands are held (*mudra*) are different. These consist of: *Dhyana-mudra* (the posture for meditation); *Wara-mudra* (the right palm facing up on top of the knee, the left palm facing up on the lap); *Bhumisparsa-mudra* (the right palm facing down on top of the knee with the forefinger pointing towards the ground, while the left palm is facing up on the lap); *Abhaya-mudra* (the left palm facing up on the lap, the right palm raised, in front of the face); and *Dharmacakra-mudra* (both hands raised in front of the chest, like moving a wheel.)

Borobudur was erected as a symbol of worship for the religious values of Mahayana Buddhism as well as to honour the founder's ancestors, the Sailendra dynasty.

26

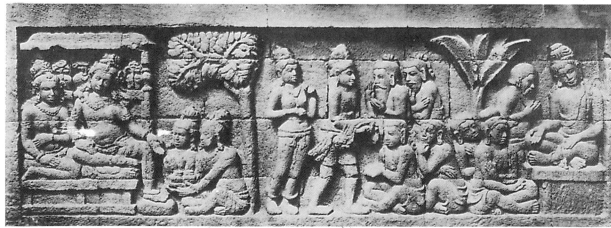

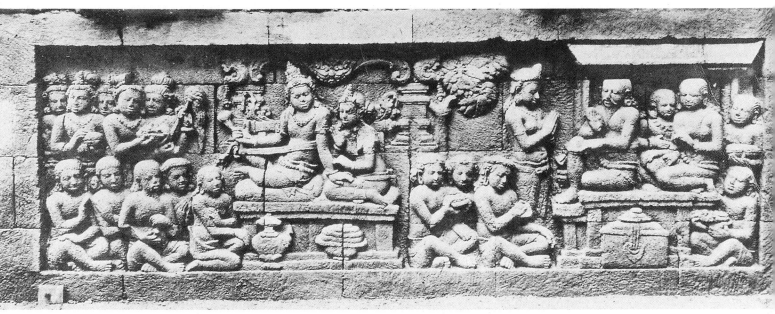

27

58

43

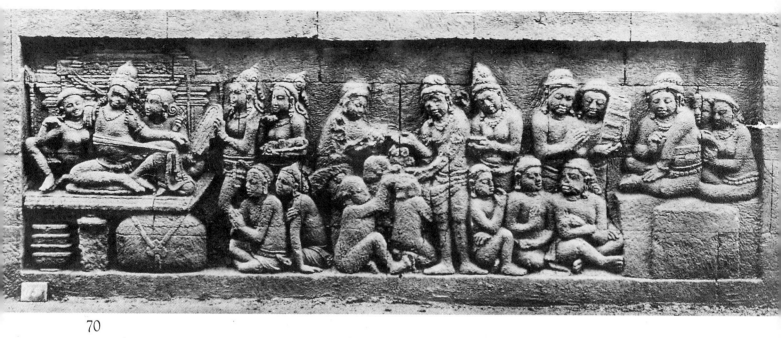

70

95

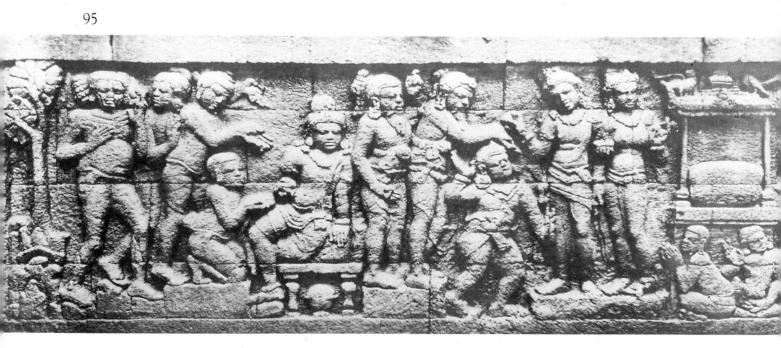

44

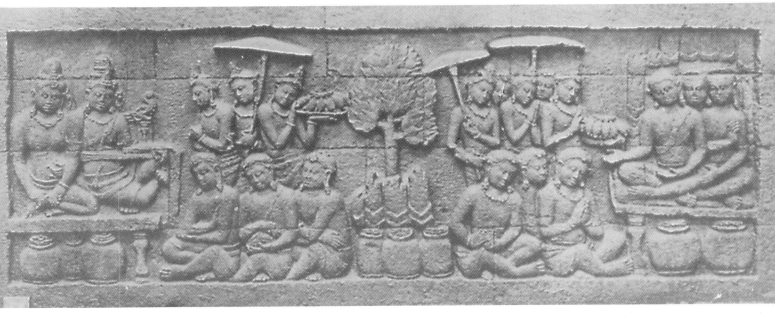

106

16

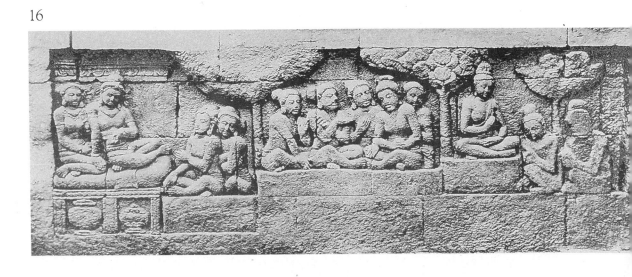

45

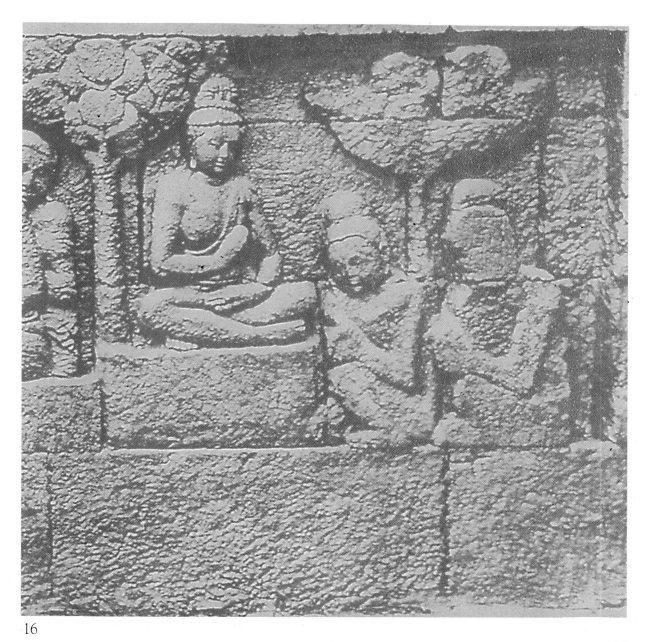

16

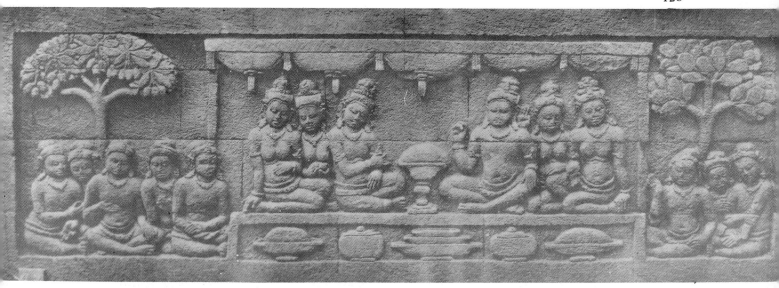

46

133

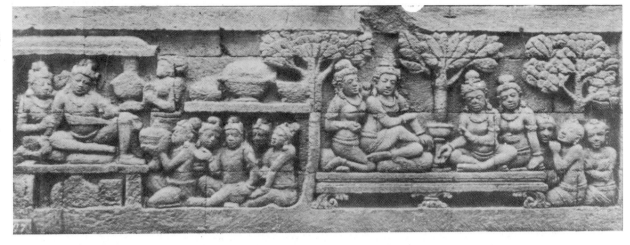

160

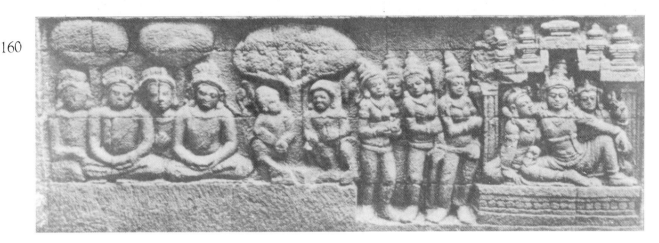

Khususnya di bagian *Kamadhatu* atau tempat segala hasrat manusia, di situlah terdapat 160 panil yang menayangkan berbagai nafsu manusia, berikut segala akibatnya. Inilah relief cerita, dari kitab ajaran *Maha Karmavibhangga*.

Bermacam perbuatan tercela, baik yang dilakukan manusia, binatang maupun dewa, tak satu pun yang terluput. Mulai dari mulut usil sampai pembunuhan, pembegalan hingga pengguguran kandungan. Tetapi perbuatan terpuji juga tak lepas dari tatahan pahat, seperti wejangan sampai derma, memuja hingga beribadah.

Derita dalam neraka, nikmat dalam surga, juga suka dan duka dalam kehidupan, digambarkan dalam lingkaran hidup yang berputar tiada akhir. Pahala dari derma, nestapa dari laknat, terabadikan di permukaan dinding batu kaki candi itu.

Sayangnya, nasib Karmawibhangga sebagai benda buatan manusya, terlebih dahulu harus menerima nestapa di luar kuasa manusia. Lantai candi itu harus ditutup tumpukan batu sebanyak 13.000 meter kubik.

Karmawibhangga harus dikubur.

Specifically in the *Kamadhatu* section, or the world of man's desires, 160 panels depict man's many desires and their consequences. This is what is told by the relief, from the book of teachings the *Maha Karmavibhangga*.

Not one shameful action or shortcoming is left out, from gossiping to murder, from robbery to abortion. However, praiseworthy deeds are also presented, including offerings, the giving of alms, worship and the observance of religious duties.

The sufferings of hell, the bliss of heaven and the joys and despair of everyday life are all depicted in the circle of life which continues to turn without ceasing. The rewards of giving alms, the grief that comes from a curse are all shown on the stone walls at the base of the temple.

It's a pity that the fate of Karmawibhangga, as created by man, should have had to suffer beyond the power of man. The temple's lower floor had to be covered by 13,000 cubic meters of stones.

The Karmawibangga had to be buried.

47

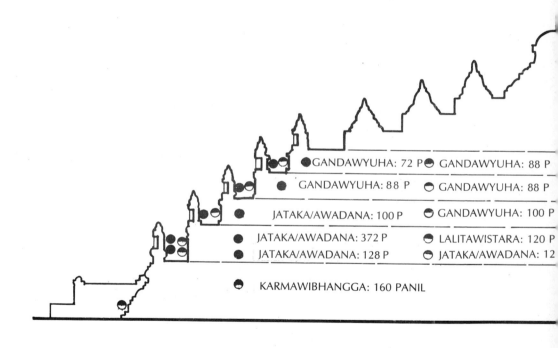

GANDAWYUHA: 72 P GANDAWYUHA: 88 P

GANDAWYUHA: 88 P GANDAWYUHA: 88 P

JATAKA/AWADANA: 100 P GANDAWYUHA: 100 P

JATAKA/AWADANA: 372 P LALITAWISTARA: 120 P

JATAKA/AWADANA: 128 P JATAKA/AWADANA: 12

KARMAWIBHANGGA: 160 PANIL

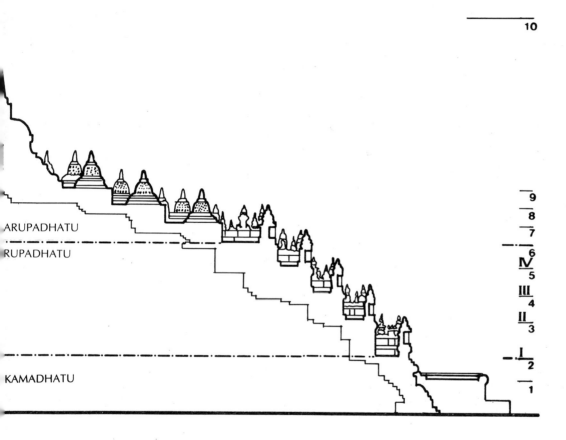

ARUPADHATU

RUPADHATU

KAMADHATU

10

9
8
7
6
IV
5
III
4
II
3
I
2
1

49

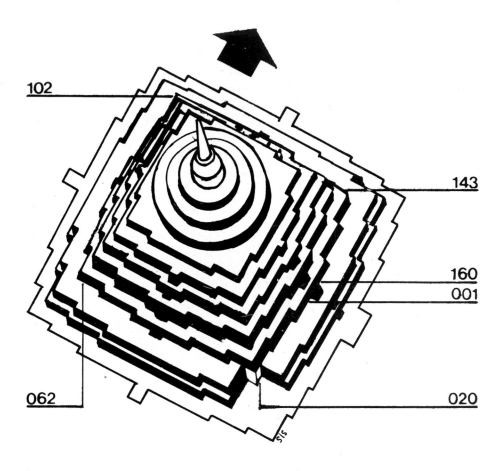

102

143

160

001

062

020

Urutan relief Karmawibhangga
Sequence of the Karmawibhangga reliefs

Junus Satrio A.

Ajaran itu Terkubur Demi Manusia

The Buried Teachings Meant for Mankind

Keadaan gawat, semua orang menunggu dengan was-was. Raja, mahamantri, para rakryan, bhiksu, dan juru bangun semua berkumpul untuk membicarakan peristiwa penting. Candi Borobudur membengkak! Bisa-bisa rubuh bila tidak ditanggulangi cepat.

Salah susunan bangunan atau gangguan alam? Tidak ada waktu untuk berdebat lebih lanjut, keputusan pun diambil. Tutup bagian kaki, ganjal agar Borobudur berhenti bergerak! Titah raja bagaikan titah dewa, maka ribuan orang pun bergegas melaksanakan tugas. Tak kurang upacara pemujaan terhadap dewa dan Sang Buddha dipanjatkan agar seluruh pekerjaan berjalan lancar.

Tak ada orang yang tahu kapan peristiwa itu terjadi. Sejak saat itu, kaki Candi Borobudur yang penuh dihiasi pahatan cerita Karmawibhangga, tinggal kenangan. Entah berapa lama pemuja Borobudur mengingat kejadian itu, sampai akhirnya seluruh candi itu pun dilupakan, setelah kerajaan Mataram Kuno yang membangunnya pindah ke Jawa Timur, di abad ke-10 Masehi, menghindari amukan Gunung Merapi.

Delapan neraka

Karmawibhangga memang bukan sekadar cerita tetapi lebih bersifat ajaran. Suatu ajaran dari aliran Mahayana yang berlandaskan kepada hukum Sebab-Akibat antara *samsara* dan *karma*, penentu bentuk kehidupan manusia sekarang dan masa mendatang, serta akibat perbuatan selama hidup. Ajaran ini sebenarnya merupakan salah satu bagian terpenting dalam agama Buddha, tentang bagaimana manusia seharusnya menempuh kehidupan di dunia, yaitu menghindari larangan yang disebut "Delapan Dosa Besar" atau "Delapan Neraka".

Agama Buddha percaya, manusia ditakdirkan untuk lahir berulang kali ke dunia, sebelum mencapai kesempurnaan. Setiap kehidupan ditentukan oleh kehidupan sebelumnya. Kalau

A critical situation had gradually emerged. Everyone was anxious. The king, court officials and members of the court, religious leaders and those skilled in architecture and construction gathered to discuss a vital matter. The Borobudur Temple was in trouble. Parts of it looked distended as if it were swelling up more and more each day. It could collapse if something weren't done immediately.

Was it being caused by an architectural mistake or a natural disaster? No time for further debate. A decision was made. Cover and support the base to halt any further shifting of Borobudur. As the king's orders were as good as a god's command, thousands of people hastened to carry out the task. A ceremony for the gods and Buddha was held to ensure that the work went well.

No one knows exactly when something like this occurred. But since that time, the original base of the Borobudur Temple, which was decorated with reliefs of the Karmawibhangga story, has become a remembrance of the past. It is not known either how long it was before those who worshipped there from generation to generation could not recall the incident at all after the old Mataram kingdom, which built the temple, moved to East Java to avoid the eruption of Mount Merapi in the 10th Century.

Eight Hells

Karmawibhangga is considered more of a teaching rather than merely an ordinary tale. It is derived from the Mahayana ideology, based on the law of cause and effect between *samsara* and *karma*, which determine the present and future life of man and the consequences of his deeds during his life. This teaching is actually one of the most important parts of Buddhism, concerned with how man should face his life in this world, avoiding certain prohibitions called "The Eight Great

buruk perilaku selama hidup, semakin buruk pula bentuk dan rupa jasmaninya di kemudian hari. Berarti semakin jauh pula dari kehidupan abadi di *nirvana* atau surga. Oleh sebab itu, agama Buddha mementingkan usaha manusia untuk melepaskan diri dari lingkaran kelahiran kembali berulang-ulang, sebagai penderitaan atau *samsara*.

Sins" or "Eight Hells."

Buddhism contains the belief that it is man's fate to be reincarnated into the world, before being able to reach perfection. Each life is determined by the preceding one. Bad or unrighteous deeds and actions during a lifetime will result in a worse physical form and appearance in a future life. It also means that the person goes further away from attaining eternal life in *nirvana* or heaven. Therefore, Buddhism considers it important for man to make an effort to free himself from the cycle of reincarnation, which is a kind of suffering or *samsara*.

101

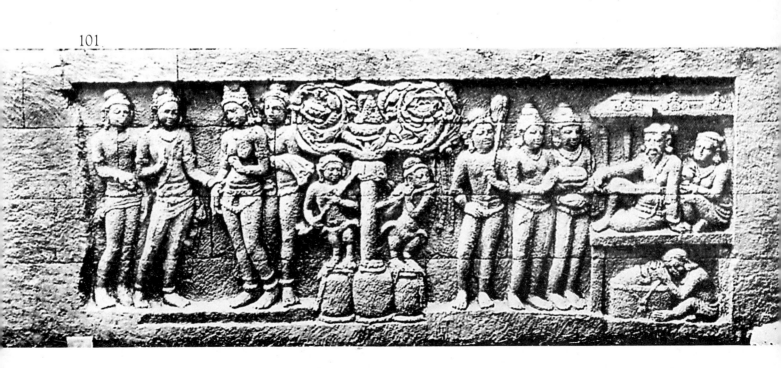

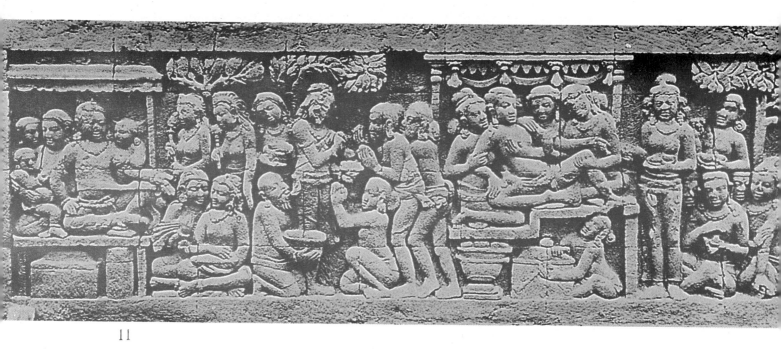

11

126

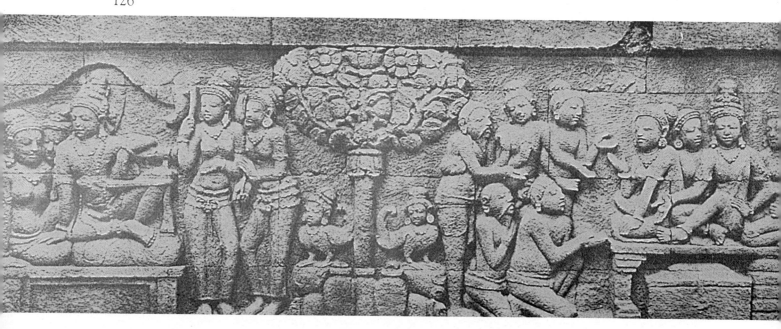

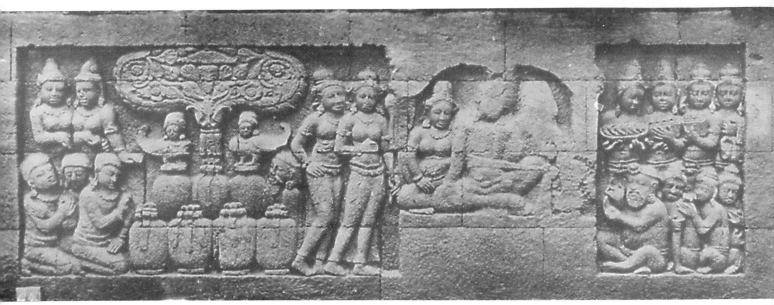

130

137

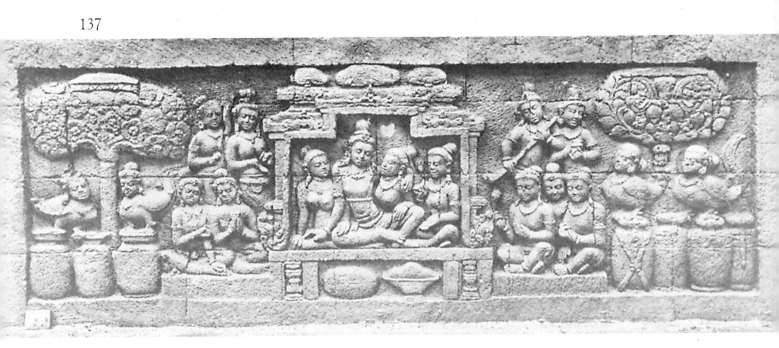

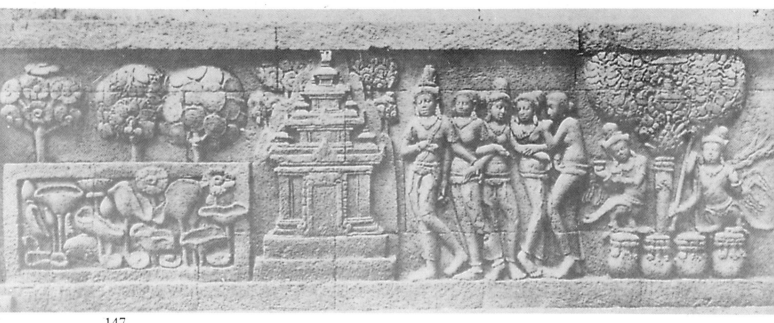

147

Ini sangat tergantung dari baik buruknya *karma* seseorang, selama menjalani hidup di dunia. *Karma* sendiri ditentukan oleh *dharma*, yaitu perbuatan-perbuatan mulia mengabdikan diri kepada agama, serta menyayangi makhluk sesama hidup.

However, this all depends on the good and bad of a person's *karma* while in this world. *Karma* itself is determined by *dharma*, that is, noble deeds in devoting oneself to religion and to loving one's fellow creatures.

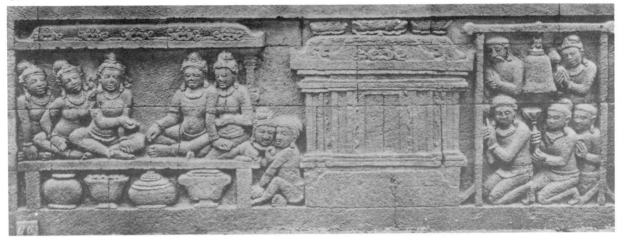

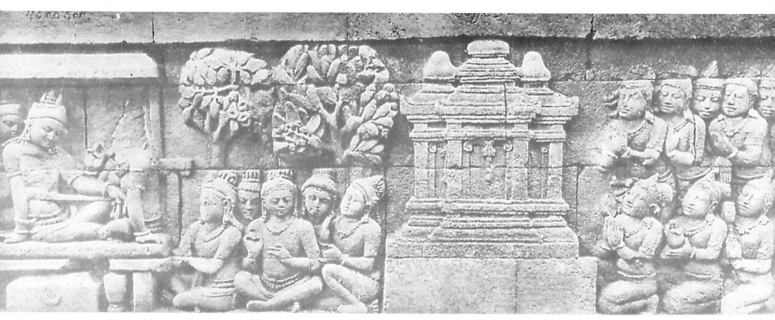

124

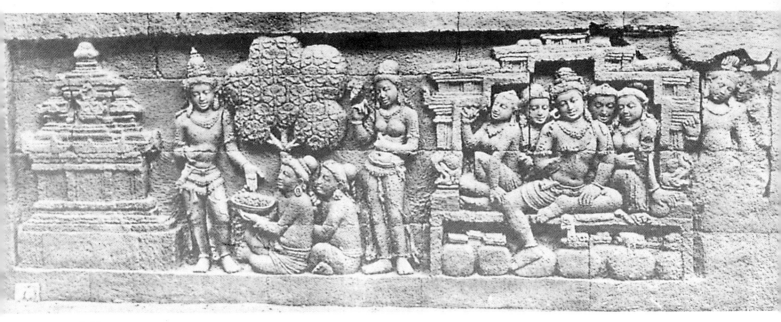

140

3

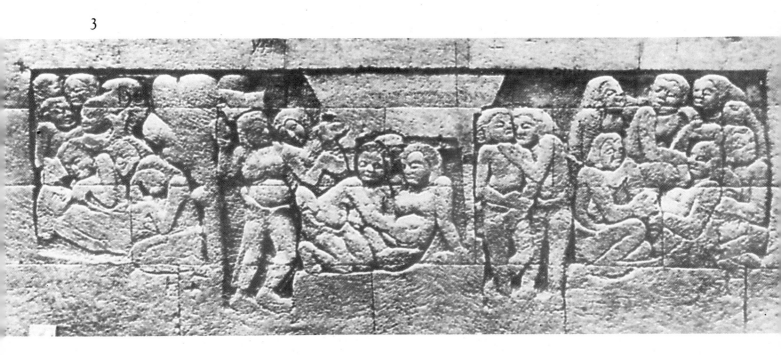

58

Kedelapan dosa besar yang diharamkan oleh agama, adalah *sanjiva, kalasutra, sanghata, raurava, maharaurava, tapana, pratapana,* dan *avici.* Inti larangan itu antara lain menyangkut anjuran-ajuran yang mengajarkan manusia agar tidak melakukan perbuatan-perbuatan dosa seperti membunuh makhluk hidup, membunuh sesama manusia atau menderanya, berdusta, bertengkar, merampok, berbuat mesum, berpikiran dan berkata jahat, melupakan agama, menghina pendeta, dan perbuatan buruk lainnya.

Agama Budha memang sangat mementingkan hubungan serasi, antara lingkungan alam dan makhluk berjiwa pemukim dunia ini sebagai kesatuan, melalui kasih sayang dan rasa welas asih kepada semua.

Jadi tak mengherankan bila hukuman yang diberikan terhadap pelanggar kedelapan dosa itu terasa kejam, baik pada kehidupan akan datang maupun siksa neraka. Misalnya dengan melahirkan kembali seorang berwajah tampan, menjadi buruk rupa, serta cacat karena sering melakukan penghinaan terhadap orang lain (lihat panil 21). Atau bagaimana seorang suami dicabik-cabik oleh gigitan anjing neraka, dipanggang hidup-hidup di dalam rumah besi, karena sering memukul istrinya (lihat panil 88).

The eight sins forbidden by religion are called in Buddhism, *sanjiva, kalasutra. sanghata, raurava, maharaurava, tapana, pratapana* and *avici.* The essence of the prohibitions relate to the teachings that urge man to avoid sins, such as murder, abusing other people, lying, quarreling, stealing, performing indecent acts, thinking and speaking evil, disregarding religion, insulting or humiliating priests or religious leaders and other unseemly and malicious behaviour.

Buddhism stresses the importance of achieving harmony between the natural environment and the creatures who reside in this world, who are united by love and compassion with everything.

So it is not so surprising that the justice meted out in future lives, as well as in hell, to those who commit the eight sins seems cruel. For example, a handsome man is reincarnated as a deformed and disabled person, because he often humiliated others (panel 21); or a husband is attacked by the dogs of hell and roasted alive in a steel cage, as he often beat his wife (see panel 88).

89

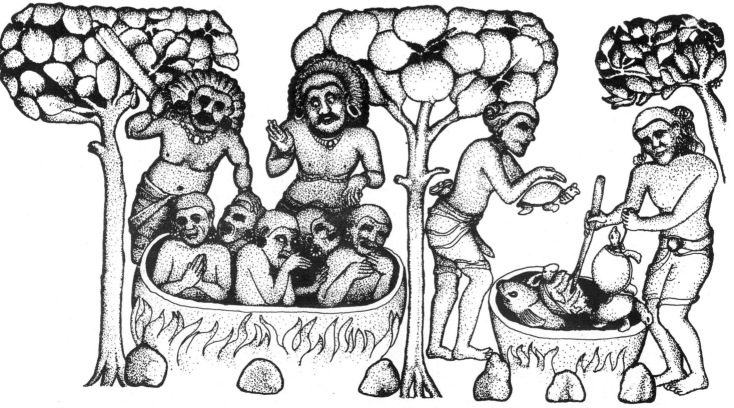

88

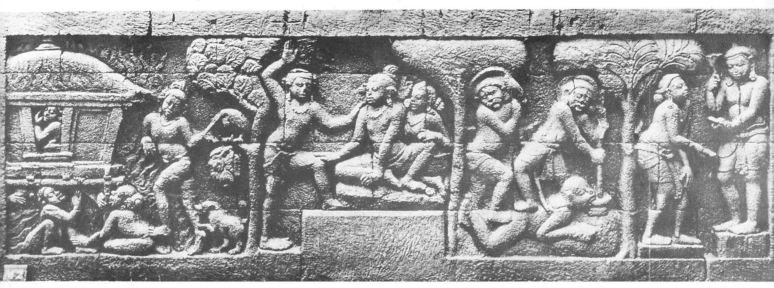

90

60

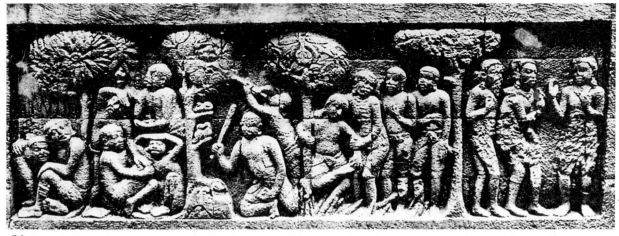

91

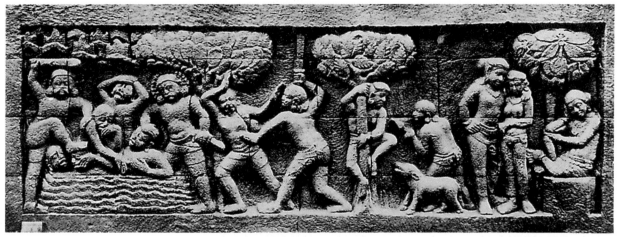

92

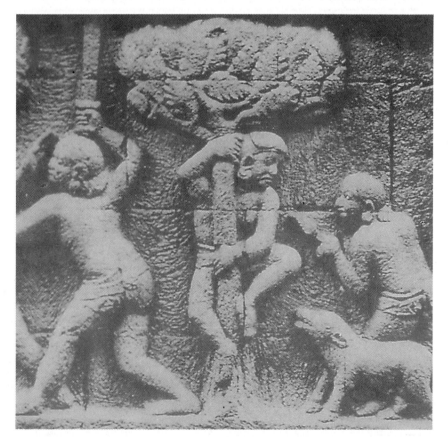

92

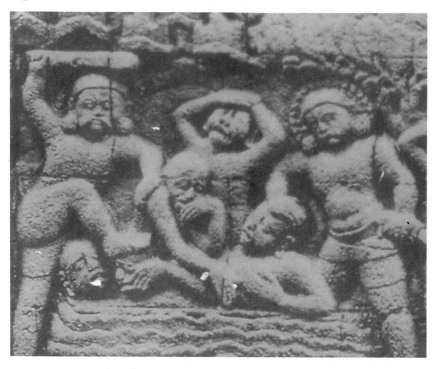

94

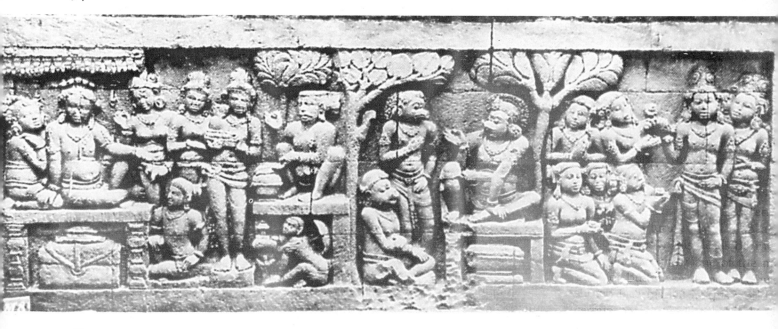

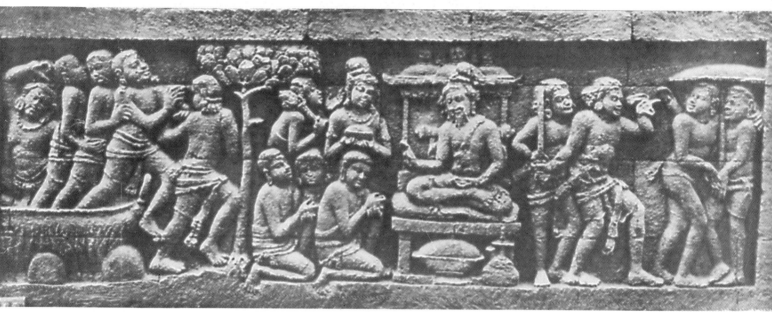

110

12

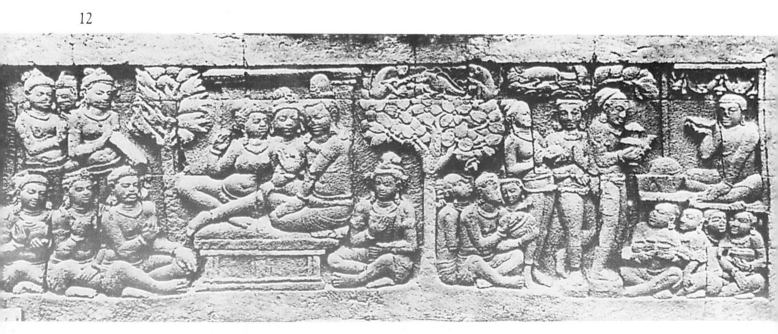

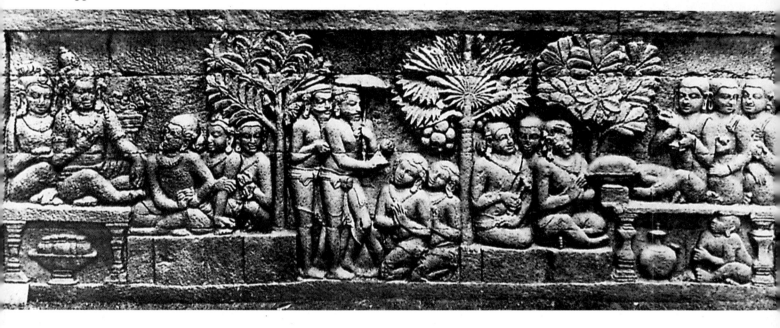

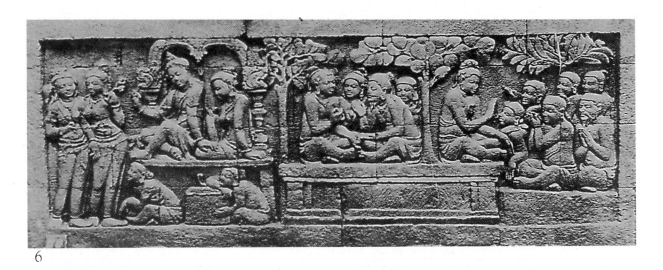

6

Selain menghindari kedelapan larangan, setiap penganut dianjurkan menjalani "Delapan Jalan Kebenaran" atau astamarga. Yaitu berpandangan yang benar, mempunyai niat yang benar, berbicara benar, berperilaku benar, berpenghidupan benar, usaha yang benar, ingatan yang benar, dan pemusatan pikiran yang benar pula.

Kedelapannya dapat dirangkum, menjadi tiga kelompok besar, disebut prajna (memiliki pengetahuan yang benar), sila (berkelakukan

Besides avoiding the eight sins, every follower is encouraged to traverse the "Eight Paths to Truth" or astamarga; that is, to have an honest view, good intentions, speak the truth, behave in the right way, make an honest living, to try one's best and possess a good memory and concentration.

The eight requirements can be divided into three main groups called prajna (to have true knowledge), sila (good behavior), and samadhi

benar), dan *samadhi (melakukan meditasi dengan cara-cara yang benar)*. Memberi sedekah berupa pakaian atau makanan kepada pendeta maupun fakir miskin dapat dilihat sebagai kebajikan yang sejalan dengan ajaran *astamarga*. Relief panil 107 sebelah selatan Candi Borobudur dapat menjadi contoh yang baik.

(to meditate in the true way). Donating clothes or food to priests or to the needy is also considered a virtue in line with *astamarga*. (The relief on panel 107 on the southern side of the Borobudur Temple serves as a good example.)

54

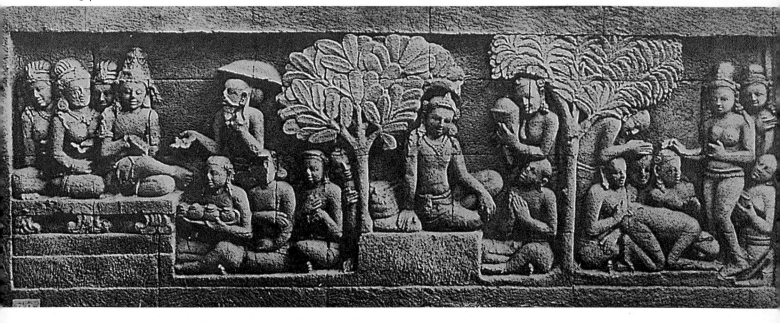

60

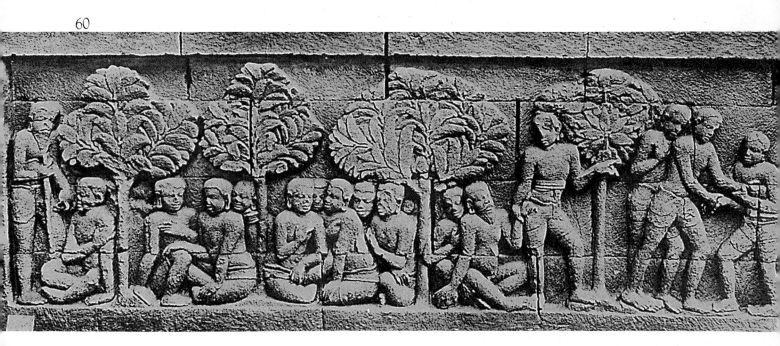

66

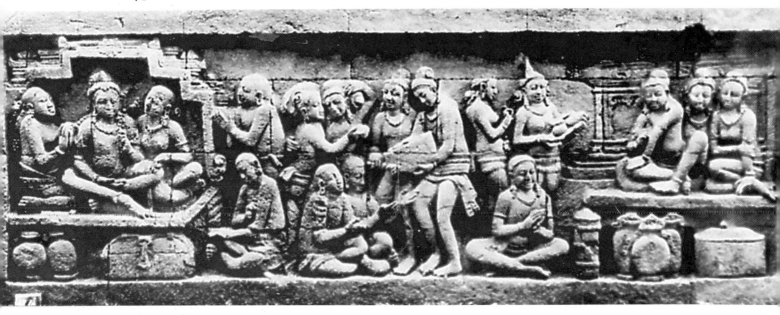

79

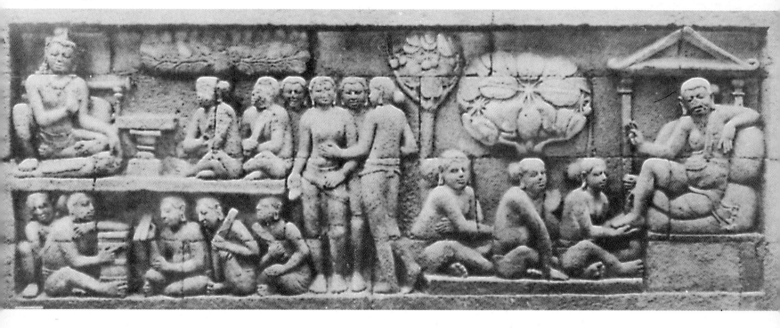

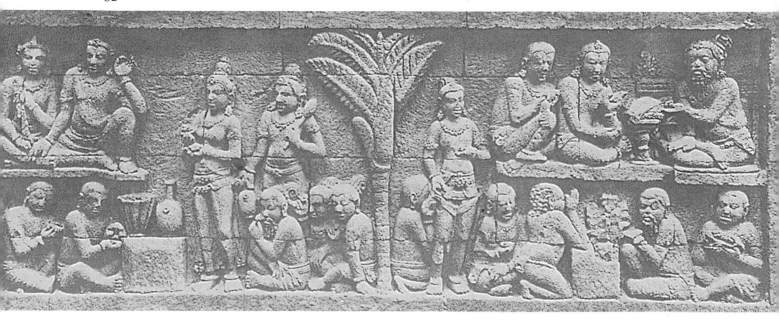

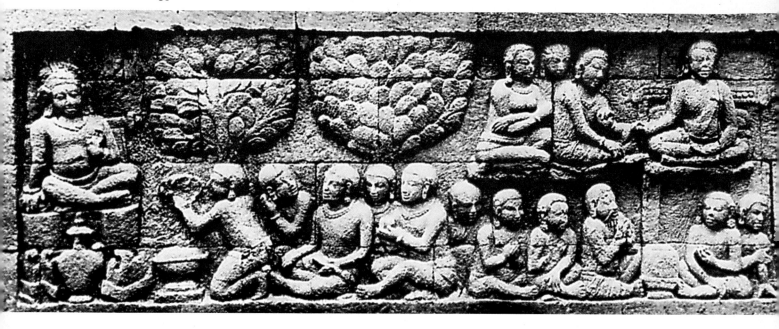

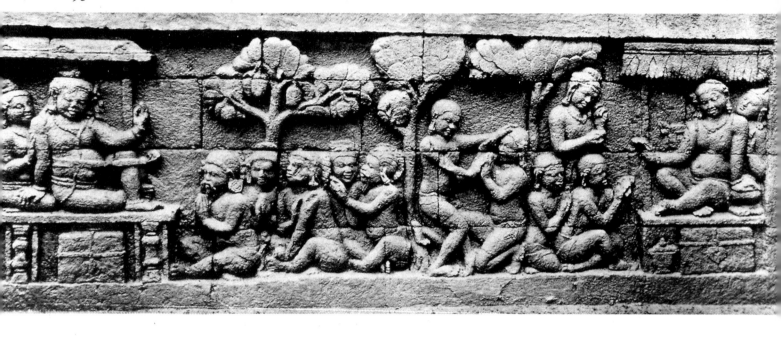

100

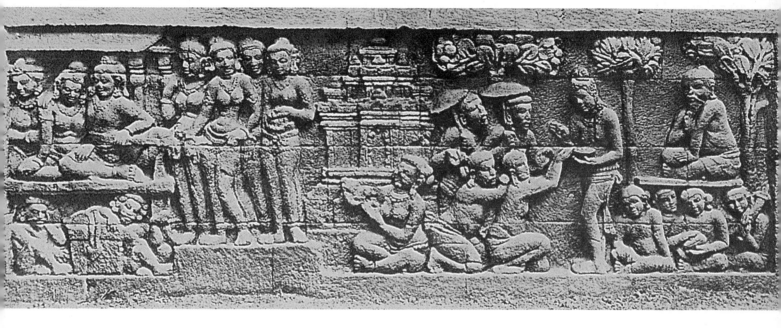

112

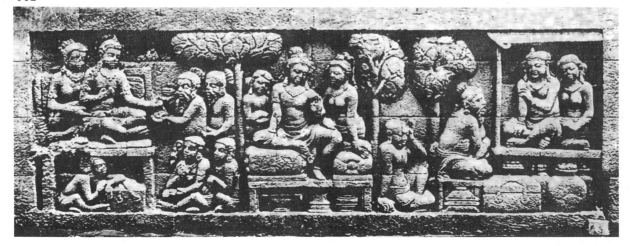

72

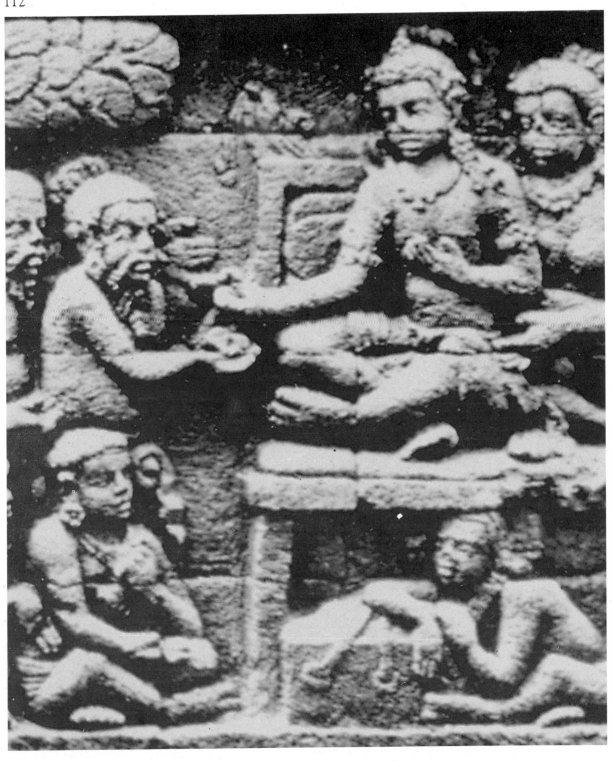

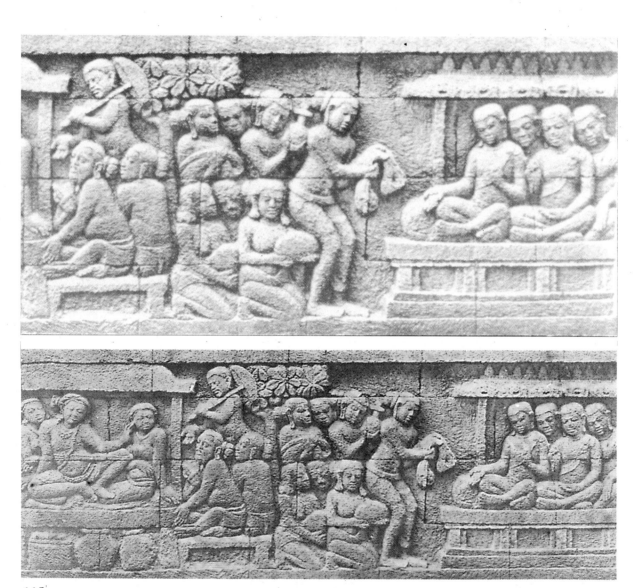

115

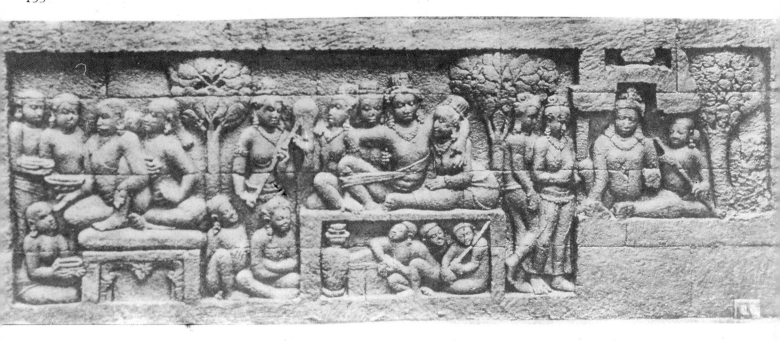

154

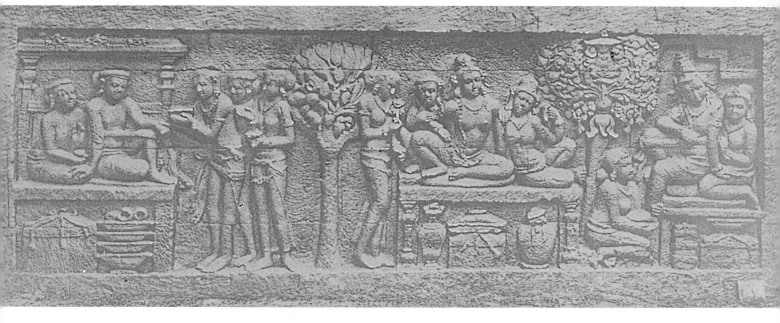

76

Biarkan terkubur

Sebagai unsur ragam hias yang berada pada bagian *kamadhatu*, Karmawibhangga sangat cocok untuk ditampilkan, mengingat bagian ini erat hubungannya dengan manusia yang sedang menjalani hidup di dunia. Keberhasilan para pemahat Jawa dalam memadukan ajaran Buddhisme dengan kejadian sehari-hari, belum pernah tertandingi kelengkapan dan keindahannya di bagian mana pun.

Tidak pula Candi Prambanan, Sojiwan, Sewu, Plaosan, maupun Sari mampu menandingi. Kejelian penggarapan pahatan dan tema cerita pada setiap panil, memperlihatkan secara gamblang ajakan bagi setiap manusia untuk menilai perilakunya sendiri, bila tidak ingin menjalani siksa di hari depan.

Candi Borobudur boleh jadi dibangun bagi kemuliaan Sidharta Gautama dan ajaran-ajarannya. Sebagai monumen sejarah, candi ini melambangkan pula keinginan manusia untuk hidup tenteram, damai bersama alam dan segenap isinya. Karmawibhangga hanyalah sekelumit pernyataan dari keinginan tersebut.

Walaupun sempat terkubur, Karmawibhangga sudah mencetuskan ajaran kepada manusia, lebih dari seribu tahun yang lalu tentang kesetiakawanan, penghargaan, dan kasih sayang sebagai sesuatu yang didambakan oleh setiap orang.

Biarlah Karmawibhangga tersembunyi lagi di kaki Borobudur, berikut aneka rahasia dan tanda tanya yang belum terjawab.

It Remains Buried

Karmawibhangga is appropriately displayed as part of the ornamentation on the *kamadhatu* section, as this part relates to man traversing life in this world. The success of Javanese artists in unifying Buddhism with various aspects of daily events is unequalled in its completeness and beauty in any other section of the temple.

Neither the Prambanan, Sojiwan, Sewu, Plaosan nor Sari temples can compare with Borobudur. The precision work of the reliefs and the themes depicted on each panel reflect clearly an appeal to mankind to evaluate his own behavior if he does not want to suffer in the future.

The Borobudur Temple was built to honour Sidharta Gautama and his teachings. As a historic monument, the temple symbolizes man's wish to live peacefully in the world along with other creatures. Karmawibhangga is merely a small part of the expression of that wish.

Although it is buried, Karmawibhangga once conveyed teachings to man, more than a thousand years ago, about solidarity, appreciation and love as those qualities longed for by every human being.

However, Karmawibhangga must stay hidden at the base of Borobudur, along with many other secrets and unanswered questions.

3

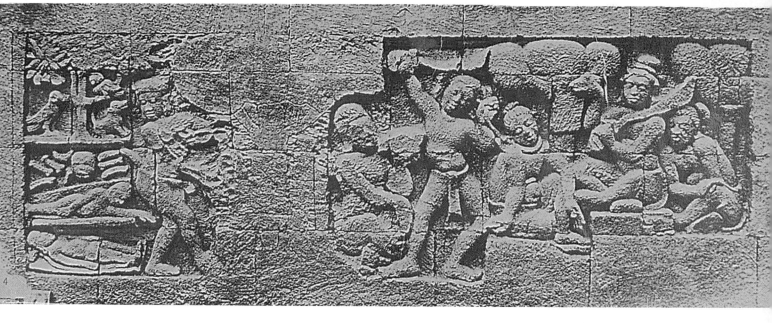

Nurhadi Rangkuti

JAWA DAN INDIA BERTEMU DI BATU CANDI

Java and India Meet at the Temple Stones

Relief ini jiplakan India!

Semua ahli tidak sangsi lagi, pahatan dalam panil Karmawibhangga itu mengikuti pembabakan dari naskah *Maha Karmavibhangga* dari India, tempat kelahiran Sidharta Gautama, pencetus ajaran Buddha. Entah bagaimana kisahnya, relief itu ada di salah satu bangunan ibadah yang besar dan unik, di Tanah Jawa, di Borobudur.

Tunggu dulu!

Karmawibhangga punya banyak versi. Ada versi Sansekerta, Pali, Cina, Tibet dan Kuchean di Asia Tengah. Bila para ahli ditanya, versi manakah yang dianut seniman Borobudur, jawaban bisa berbeda satu sama lain.

Sylvain Levi (1929), sarjana dari Perancis, percaya relief Karmawibhangga di Borobudur, pada garis besarnya sesuai dengan isi naskah versi Sansekerta dan terjemahan versi Cina. Namun August Jan Bernet Kempers, ahli arkeologi-Indonesia, punya pengamatan lebih cermat. Ia hanya melihat 23 panil yang mengikuti ringkasan naskah *Maha Karmavibhangga*. Sisanya, 137 panil tidak dapat dicocokkan dengan versi mana pun. Artinya, 85 persen itu khas Jawa Kuno.

Bernet Kempers (1976) kemudian menyimpulkan, adegan-adegan pada relief Karmawibhangga banyak diambil dari kisah kehidupan sehari-hari. Kalau begitu, kebebasan arsitek dan seniman Borobudur punya andil besar, dalam menyusun pembabakan relief di kaki candi yang tertutup itu.

Pola hias

Pernyataan ini kiranya perlu digarisbawahi, bila diingat dulu beberapa sarjana asing pernah menganggap ada pengaruh dominan kebudayaan India pada sosok bangunan candi di Indonesia. H.G. Quaritch Wales, ahli arkeologi Inggris, mengemukakan pendapat, Indonesia pernah mengalami empat gelombang

The reliefs resemble those found in India!

According to every expert who has been consulted, there is no doubt about the fact that the reliefs on the Karmawibhangga panel depict the essence of the *Maha Karmavibhangga* story of India, the birthplace of Sidharta Gautama, from whom Buddhism originated. It remains a mystery as to how the narrative contained on these reliefs found its way to the great and unique Borobudur Temple in Central Java.

There are many versions of the Karmawibhangga — Sanskrit, Pali, Chinese, Tibetan and Kuchean of Central Asia. Which version did the Borobudur artisans follow? The answers differ.

French expert Sylvain Levi (1929) believed that the Karmawibhangga reliefs at Borobudur follow primarily the content of the Sanskrit and Chinese translations, while August Jan Bernet Kempers, an expert specializing in Indonesian archaeology, observed more accurately that only 23 panels were consistent with the theme of the Karmawibhangga story. He reported that the other 137 panels were not consistent with any of the other versions, meaning that 85 percent reflected ancient Java.

Bernet Kempers (1976) concluded that the illustrations on the Karmawibhangga reliefs depicted everyday life. If this were the case, he surmised, then the freedom accorded to Borobudur's architects and artists played an important role in the way the illustrations were arranged on the reliefs at the now hidden base of the temple.

Ornamental patterns

This statement should be underscored, as in the past, various foreign experts considered Indian culture as the dominant influence on the structure of temples in Indonesia. British archaeologist H.G. Quaritch Wales, offered the opinion that Indonesia had experienced four

pengaruh kebudayaan India berturut-turut, yaitu pengaruh kesenian Amarawati dari abad ke-2 hingga ke-3 Masehi, kesenian Gupta dari abad ke-4 sampai ke-6 Masehi, kesenian Pallawa (550–750 M) dan terakhir, kesenian Pala (750–900 M).

Lebih lanjut Quaritch Wales menjelaskan, unsur kesenian Gupta dan Pala dari bagian barat laut India, banyak tampil pada bangunan-bangunan candi agama Buddha di Jawa Tengah. Sementara itu unsur Pallawa dan Chalukya yang berasal dari India bagian selatan melekat pada candi-candi agama Siwa atau Hindu.

Theodorus van Erp (1931) malah yakin, secara keseluruhan pola hias yang terdapat pada candi-candi di Jawa Tengah, tidak berbeda dengan pola hias bangunan candi di India. Kala-makara, sulur gelung, untaian bunga dan pola-pola hias lainnya berakar dari tradisi India, ungkapnya lebih jauh.

Namun pendapat itu ditentang N.J. Krom (1931), arkeolog Belanda. Menurutnya, meski pola hias itu punya India, tetapi dalam pengolahan, penyajian dan sentuhan terakhirnya, merupakan hasil daya kreasi Jawa yang bercorak kehinduan.

Memang benar dalam merancang bangun candi, kalangan arsitek berpegang pada *Manara Silpasastra*, kitab panduan dari India. Namun dalam membuat hiasan, apakah itu relief atau kala-makara misalnya, kitab panduan itu tak memberikan ketentuan serta peraturan ketat. Sudah tentu seniman Jawa memanfaatkan peluang itu, tanpa menyimpang dari ketentuan yang telah digariskan.

Daya kreasi itu pun ada di relief Karmawibhangga. Dalam panil terdapat gambar manusia, binatang, pohon, rumah dan gambar lainnya. Komponen-komponen relief itu disusun sedemikian rupa, sehingga tercipta suasana tertentu yang diinginkan oleh seniman pemahatnya.

Kusen, arkeolog muda Indonesia, telah mengamati lukisan-lukisan relief itu secara cermat. Menurutnya, yang menjadi unsur utama dalam cerita relief itu adalah tokoh pelaku, sedangkan unsur pendukung berupa lukisan-lukisan lain di luar diri sang tokoh, misalnya rumah, pohon, dan binatang. Tokoh selalu ditampilkan lebih menonjol dan menjadi pusat perhatian, dengan cara menggambarkan sosok tubuhnya lebih besar bila dibandingkan dengan gambar-gambar dari unsur pendukung,

simultaneous phases of Indian cultural influence: the art of Amarawati from the second to the third centuries; Gupta art from the fourth to sixth centuries, Pallawa (550–750 A.D.) and Pala art (750–900 A.D.)

Wales explained further that the art of Gupta and Pala from Northwestern India were inherent in many Buddhist temples throughout Central Java, while traces of Pallawa and Pala art, which originated in Southern India can be seen at Siwa and Hindu temples.

Theodorus van Erp (1931) was convinced that all decorative temple motifs and designs in Central Java did not differ from those found in India. He noted that the *kala-makara* (dragon-headed mythological creature) and *sulur gelung* (garlands), floral designs and other ornamental patterns had their roots in Indian traditions.

This opinion was opposed by Dutch archaeologist N.J. Krom (1931), who observed that even though the patterns were of Indian origin, the way they were processed and presented along with the finishing touches indicated that they were the result of Javanese creativity influenced by Hinduism.

It is true that in the process of designing the temple structure, the architects adhered to the *Manara Silpasastra*, an instruction manual from India, as a reference. However the instructions were not definitive when it came to the designs of motifs, such as carvings and the *kala-makara*. Therefore it was natural for the Javanese artisans to take advantage of the opportunity and use their creativity without deviating from the main guidelines.

This creative effort is evident in the Karmawibhangga reliefs, where the panels depict man, animals, trees, houses and other elements. The components were arranged according to the artisans wishes to create a certain atmosphere.

Kusen, a young Indonesian archaeologist, after carefully studying the illustrations on the reliefs, concluded that basically the reliefs are containing a leading character with such supportive elements as houses, trees and animals. He noted that the main character is always dominant and captures the centre of attention, being larger than other figures in certain scenes.

Other observations include the following: Figures were frequently carved at a three-quarter degree angle, or a frontal view, so that there were very few profiles depicted. This

dalam satu adegan.

Selain itu tokoh kerapkali dipahat dengan wajah dan bahu tiga perempat pandangan atau frontal. Hanya sedikit yang digambarkan secara profil. Rupanya penggambaran macam ini lebih memudahkan sang seniman untuk menempatkan ciri-ciri khusus pada diri tokoh, seperti model pakaian, perhiasan, dan mahkota rambut — sebagai petunjuk status tokoh itu.

Walaupun bentuk-bentuk bangunan, pohon atau hewan digambarkan lebih kecil dari sosok tubuh tokoh, namun jika dilihat secara terpisah masing-masing mempunyai proporsi yang wajar. Tidak mustahil, dibedakannya penggambaran kedua unsur cerita itu merupakan jalan tengah yang baik. Tokoh sebagai unsur penting dalam jalinan cerita, bisa ditonjolkan, sekaligus sang seniman berhasil menampilkan suasana dan peristiwa yang melibatkan tokoh itu.

technique made it easier for the artists to create specific characteristics that are discernible, such as a certain style of clothing, jewelry, tiaras or accessories that can determine the status of a character.

Though structures, trees and animals were depicted smaller than the characters, when observed separately, each are in proportion. The differences in size of these two elements resulted in a balanced portrayal, that is, the character as the important element in the plot is dominant, while being surrounded by the atmosphere in which he lived and acted.

7

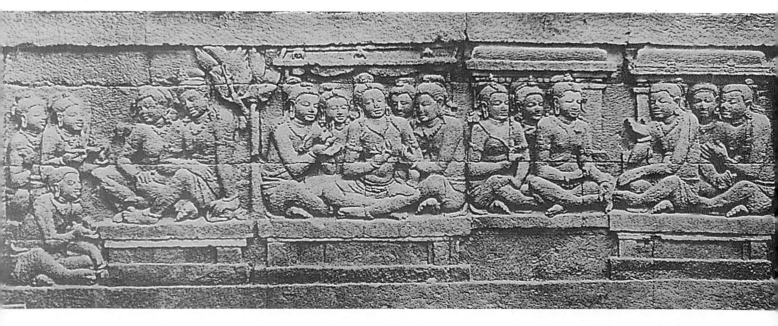

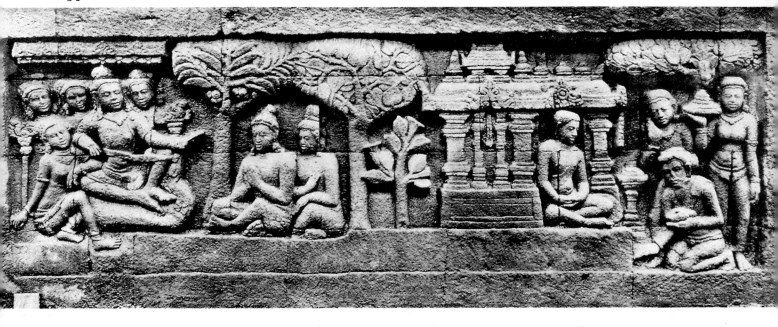

103

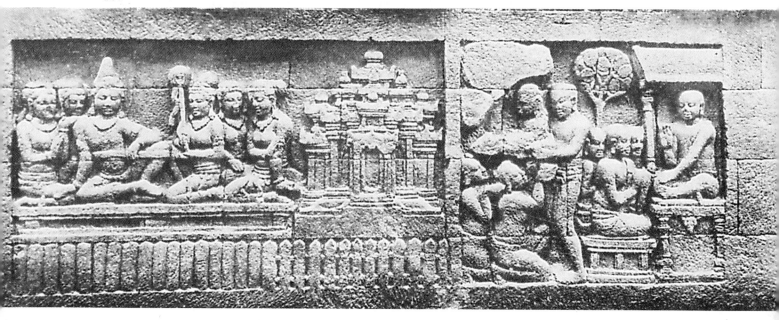

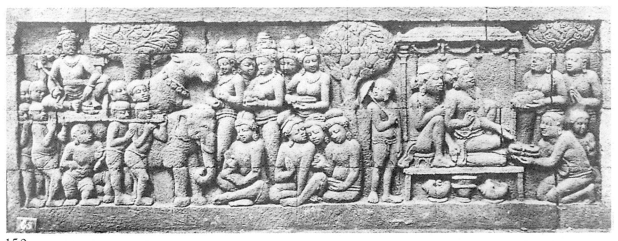

150

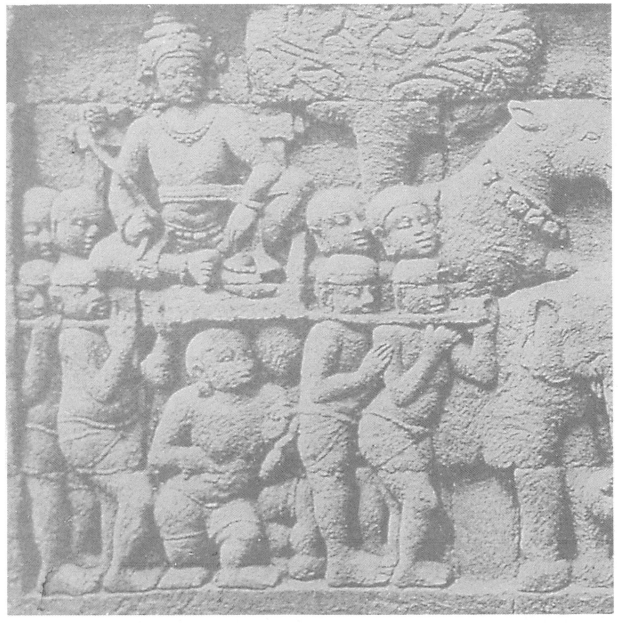

Seni tari dan tulisan pendek

Sulit juga mencari unsur kesenian Gupta dan Pala pada bentuk relief Karmawibhangga di Candi Borobudur. Ambil contoh adegan tari, baik di lingkungan kalangan atas maupun kalangan jelata, yang terpahat di relief itu. Edi Sedyawati, arkeolog dan ahli sejarah kesenian Indonesia, berpendapat gaya tari yang dipertunjukkan di kalangan kraton atau bangsawan itu masih berlandaskan *Natyasastra*, kitab petunjuk tari klasik India. Mulai dari sikap berdiri dan gerak tungkai, gerak tangan maupun gerak torso, menunjukkan gerak tari klasik itu lemah gemulai dan lembut. Sementara itu adegan tari yang digambarkan di kalangan jelata, mempunyai gaya tersendiri, seperti misalnya, adegan "tarian pinggir jalan" dan "tarian lucu". Jangkauan gerak tungkai dari tarian asli ini, lebih sempit dari tari "baku" India itu.

Edi Sedyawati (1986) lalu berkesimpulan, sewaktu tari klasik India diperkenalkan di Jawa Tengah, tarian asli sudah ada. Rupanya kedua gaya tarian itu berkembang sejajar di lingkungan masing-masing. Tari klasik India berkembang di kalangan keraton dan bangsawan, sedangkan tarian asli mendapat tempat di kalangan rakyat. Namun tari klasik itu sendiri pun tidak seratus persen mengambil dari India, terlebih dulu tersaring dan tergubah seniman Jawa. Gerak tari India yang amat akrobatik tak pernah dipahat, hanya gerak lembut dan halus saja (*lasya*). Selain itu penarinya dilengkapi selendang, hal yang tidak dijumpai dalam kitab ketentuan tari dari India itu.

Dances and Brief Inscriptions

It is rather difficult to find traces of Gupta and Pala art on the Karmawibhangga reliefs at the Borobudur Temple. For example, take the dancing scenes, those involving depictions of royalty as well as ordinary members of society. Indonesian archaeologist and art historian, Edi Sedyawati observed that the dancing style of royalty was based on the *Natyasastra*, a classical Indian dance manual. Starting from the standing position to leg, arm and torso movements, all indicated that the classical dance was graceful and slow. Further observation showed that the dancing motif of the common people had a style of its own, such as "sidewalk dances" and "humorous dances." The leg movements of the indigenous dances were more limited than the standard Indian dance.

Edi Sedyawati (1986) concluded that when classical Indian dances were introduced in Central Java, indigenous dances had already existed. The two dancing styles, she said, developed in different societies. Classical Indian dance flourished in the palace among high society, whereas the indigenous dances were popular among the common people. Further analysis showed that classical dances were not one hundred percent accepted in their original form from India. They were screened and re-choreographed by Javanese artists. Acrobatic Indian dance movements were never depicted, only those that were slow and graceful (*lasya*). As part of their costumes, the dancers were given *selendangs*, a type of long scarf now worn with Indonesian national dress and a detail not mentioned in the Indian dance manual.

5

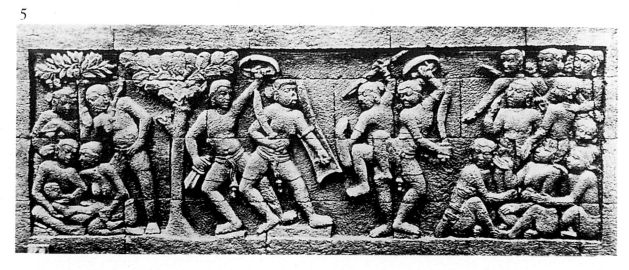

20

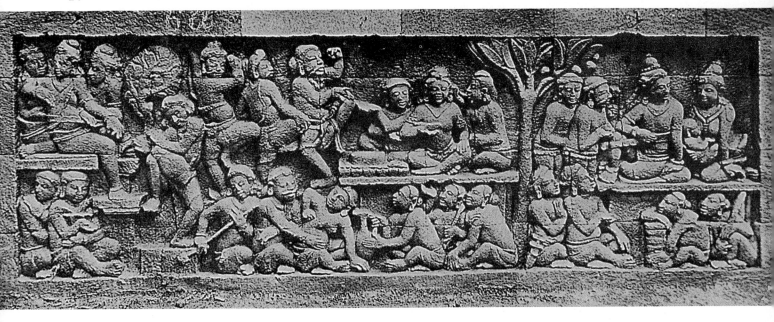

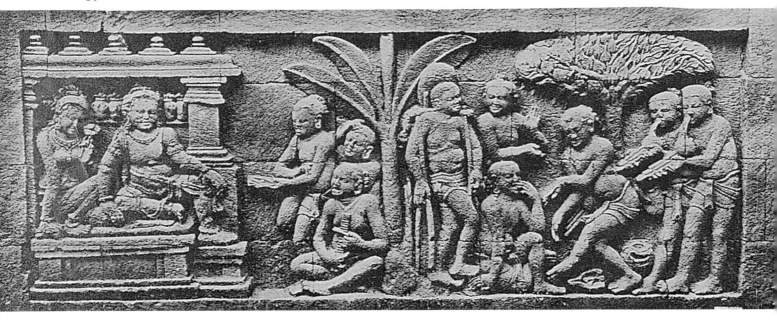

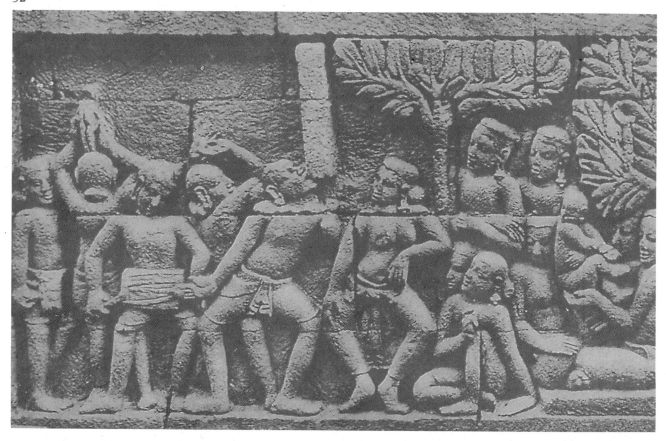

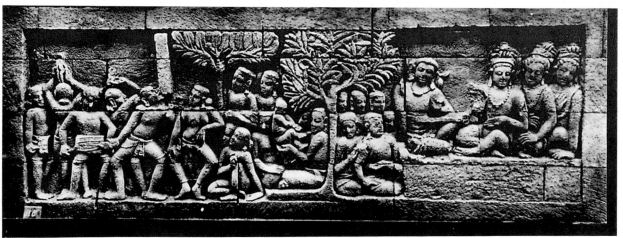

151

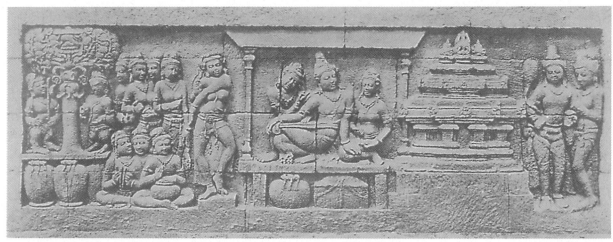

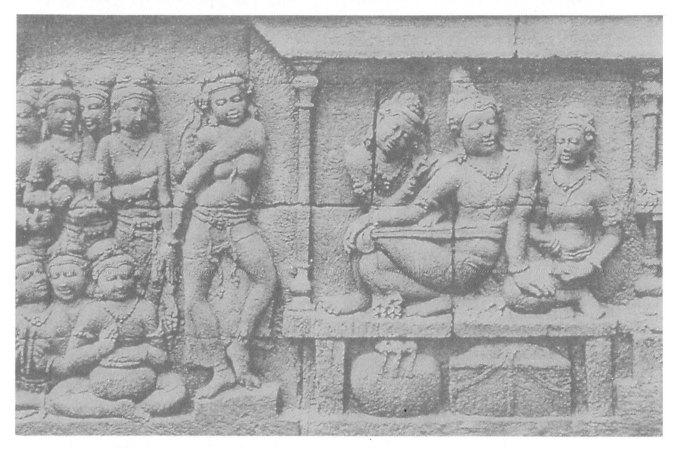

Boleh jadi, kemampuan mengalih bentuk unsur India ke dalam unsur budaya Indonesia yang dimiliki seniman Borobudur, merupakan pembabakan utama relief Karmawibhangga. Lalu bagaimana cara menggarap 160 panil itu?

Yang menarik dari relief Karmawibhangga ini, ada beberapa tulisan pendek di atas beberapa panil. Setelah N.J. Krom mempelajari dengan tekun, ia berhasil membedakan ada tiga jenis tulisan buatan tiga tangan yang berlainan. Dari situ ia dapat memperkirakan cara membuat relief di candi besar itu.

Caranya, setelah susunan bangunan candi didirikan, lalu dilanjutkan dengan membuat

The ability of Borobudur's artists and artisans to assimilate Indian cultural elements into Indonesian culture was manifested in the Karmawibhangga reliefs. How were the 160 panels assembled?

It is interesting to note that there are short inscriptions above some of the panels. After a thorough study, N.J. Krom classified them into three different types of handwriting, which helped him to analyse how the reliefs on this great temple were created. His conclusions were:

After the main structure was completed, the decorative elements and the story motifs were

91

hiasan dan relief cerita. Tahap pengerjaan ragam hias ini, mulai dari bagian puncak bangunan lalu turun terus, sampai ke bagian terbawah.

Tulisan pendek di atas panil relief Karmawibhangga, memiliki arti sesuai dengan ukiran di bawahnya. Sehingga dapat diduga, tulisan itu pedoman bagi si pemahat. Boleh jadi setelah relief tuntas digarap, tulisan pedoman itu dihapus.

Ini berbeda dengan relief lantai *Rupadhatu* di atasnya, di sana tidak ditemukan satu pun tulisan pendek semacam di *Kamadhatu*. Lagi pula ukiran dan pahatannya tampak sudah dikerjakan sempurna.

Ditemukannya tulisan pendek, serta beberapa panil yang belum sempurna di kaki candi, menunjukkan relief Karmawibhangga belum selesai dikerjakan. Arsitek terpaksa mengorbankan kaki candi, menguburnya dengan lantai batu tambahan, karena konstruksi bangunan bagian bawah memperlihatkan tanda-tanda keruntuhan.

added. Work began from the summit down toward the base.

The brief inscriptions on the Karmawibhangga reliefs were descriptions of the the carvings below. It appeared that these functioned as notes for the craftsmen, and it is assumed that some of these notes were erased after the reliefs were completed.

This was not the case with the reliefs of the upper *Rupadhatu* level, where no such inscriptions were found, and yet the carvings on these reliefs appeared to be perfect.

The inscriptions and the imperfections of a few panels at the temple's base indicate that work on the Karmawibhangga reliefs was not completed. It seems that the architects of that day had to sacrifice the base, concealing it with a supportive stone floor, as there were signs that the lower part of the temple was beginning to give way.

24

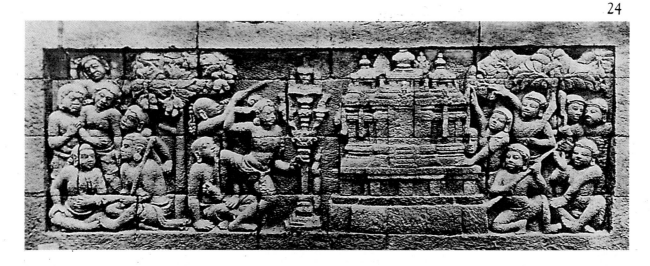

41

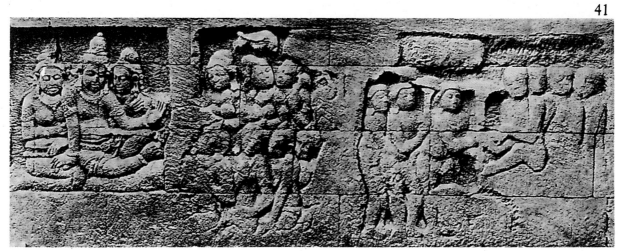

104

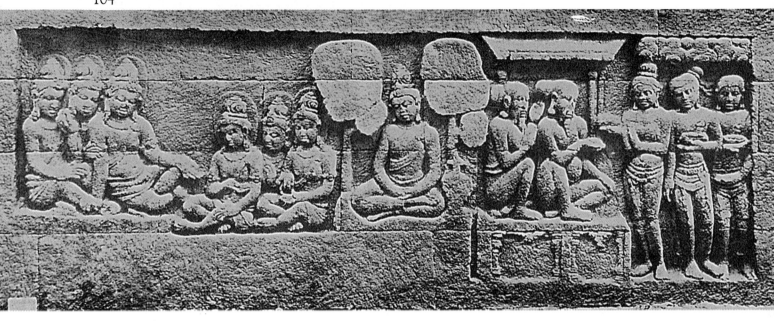

113.

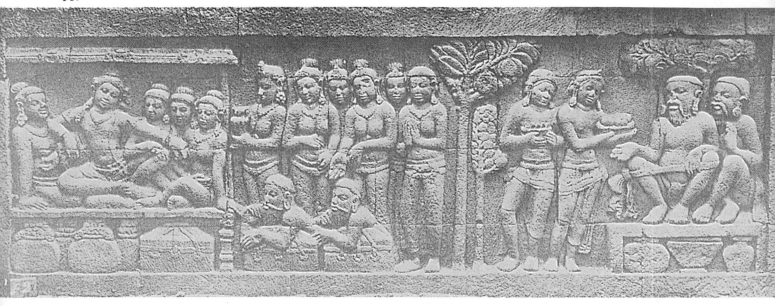

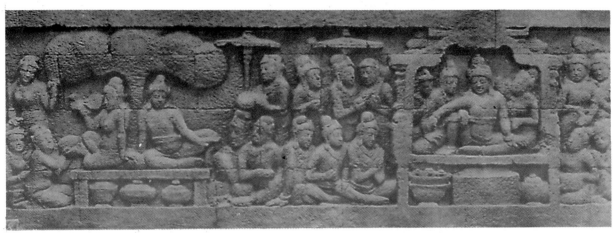

134

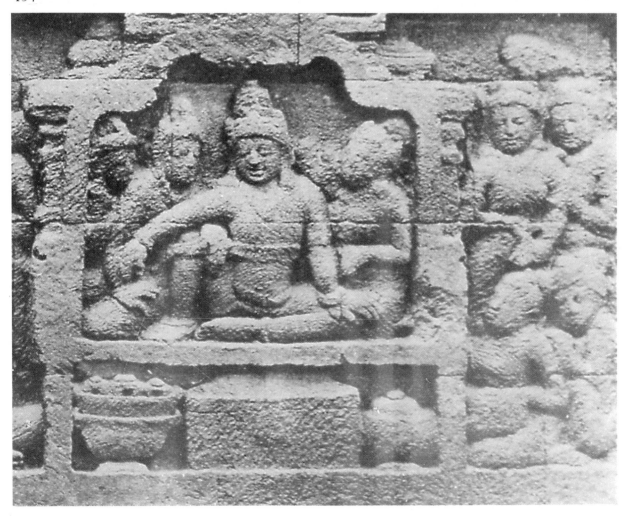

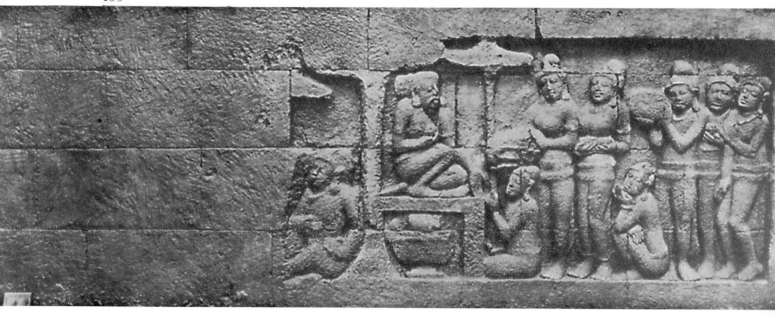
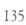

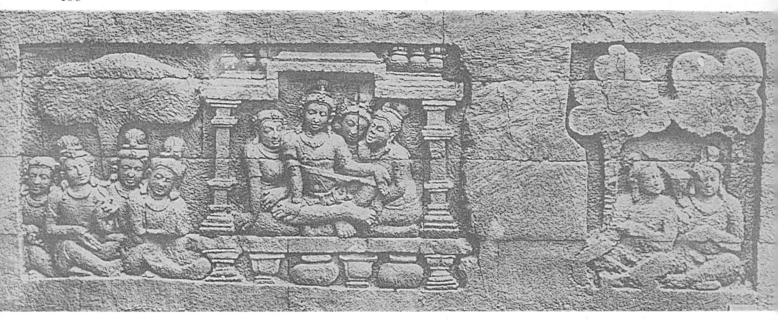

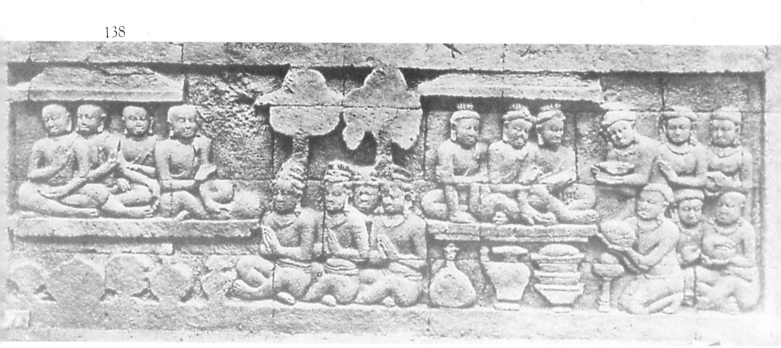

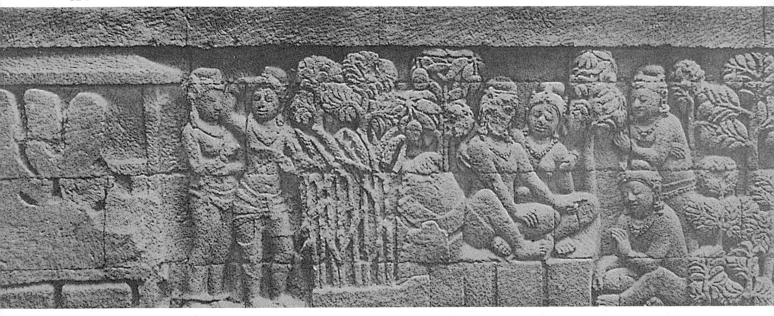

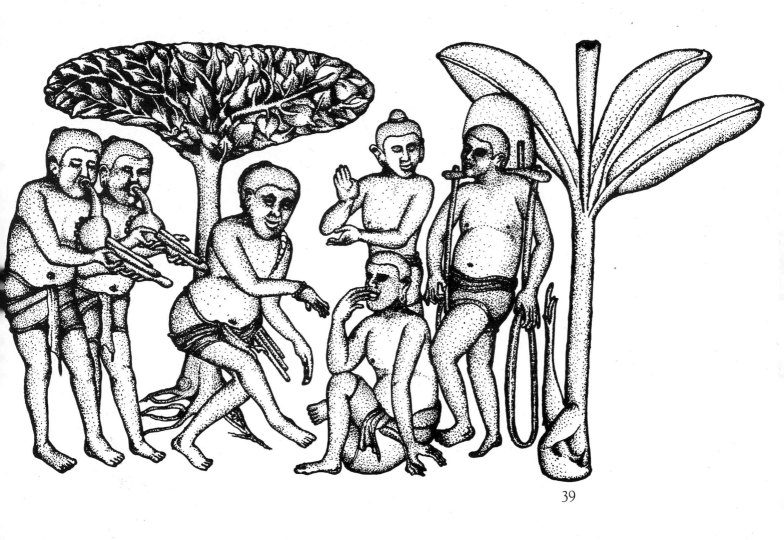

39

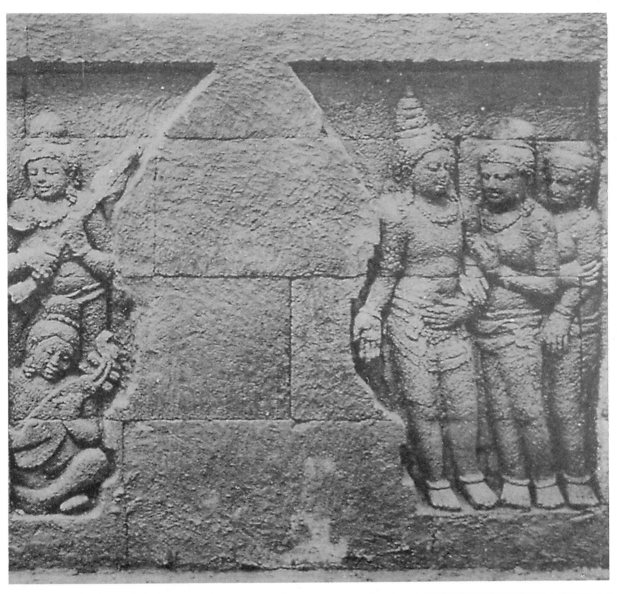

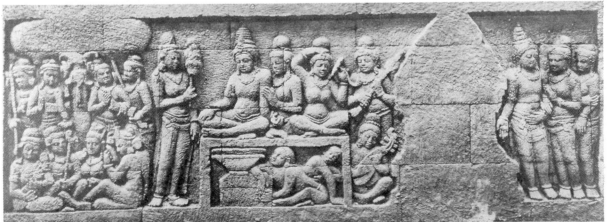

151

157

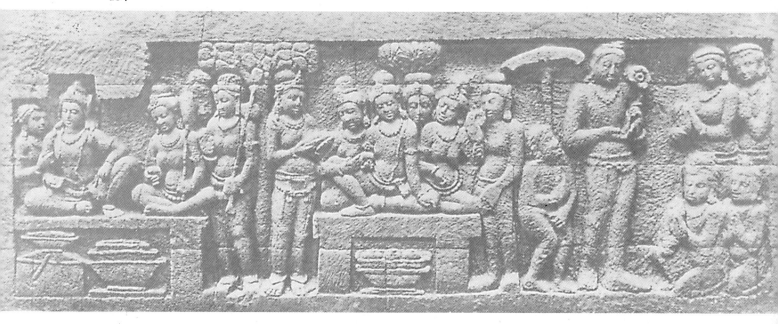

8

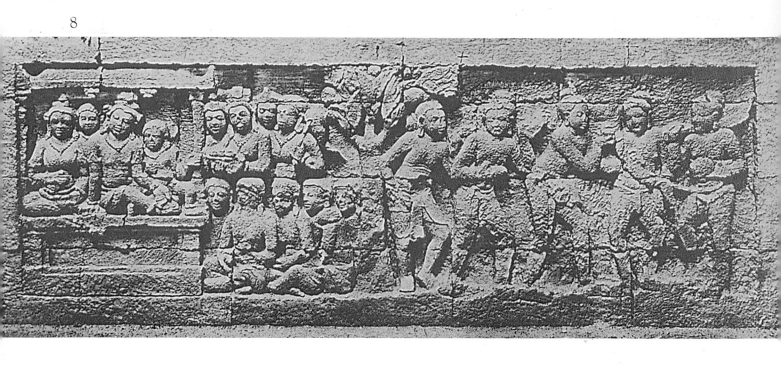

13

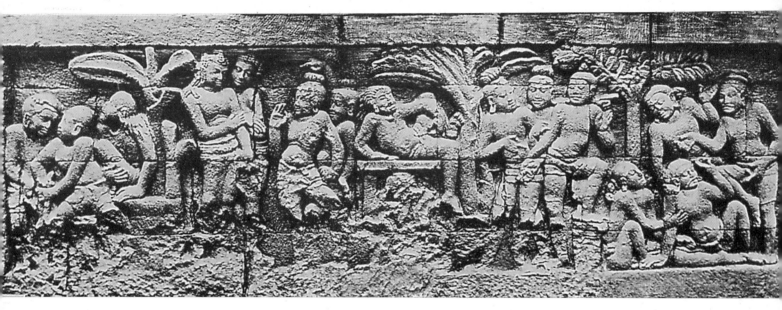

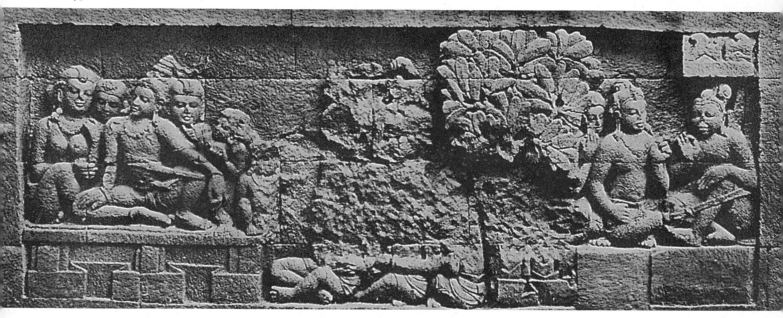

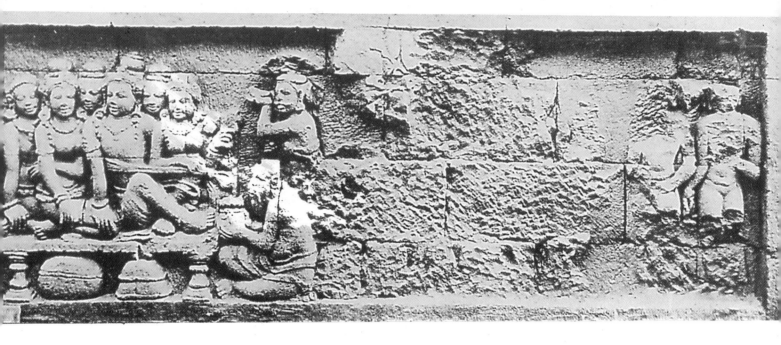

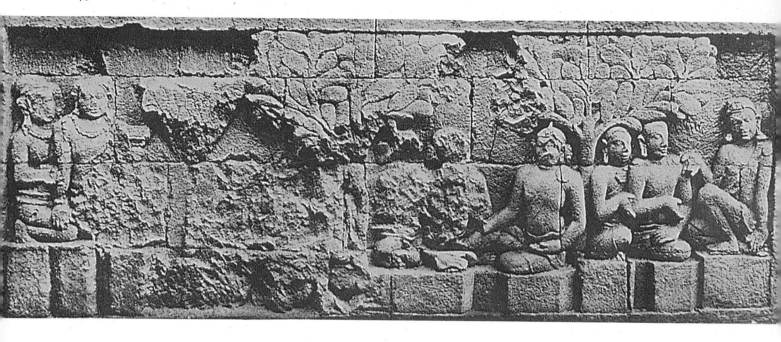

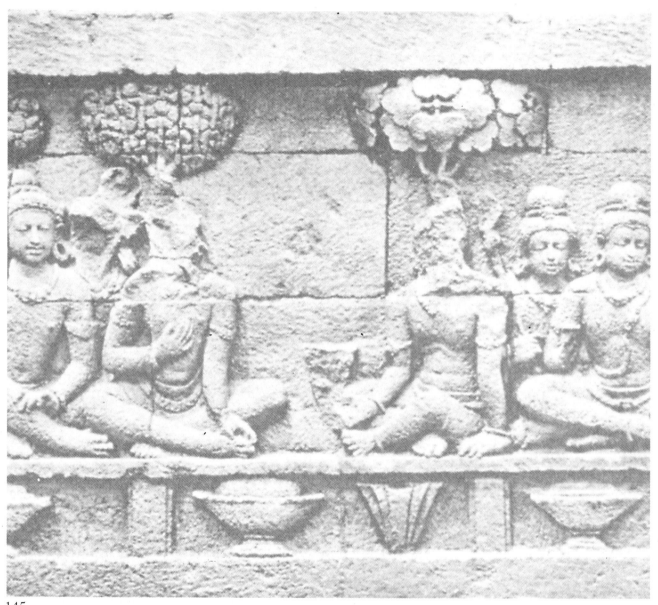

145

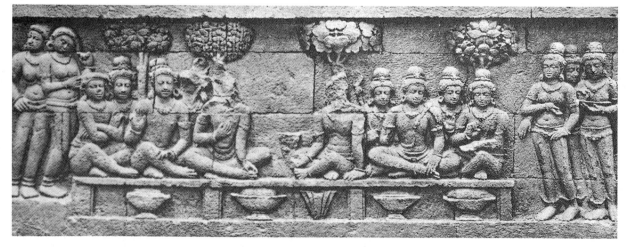

Justru lewat tulisan pendek, diperoleh bekal bagi ahli arkeologi untuk penafsiran adegan-adegan dalam panil. Seperti misalnya tulisan *ghosti* (berbicara sopan), *vyapada* (keinginan buruk), *mitthyadrsti* (perbuatan palsu), *dharmajavada* (membahas agama), *vinayadharmakayacitta* (menghormati kitab suci) atau juga *caityavanda* (memuliakan bangunan suci).

Sebagian besar ajaran *karma*, disampaikan lewat penyajian adegan yang dapat dipahami dan dihayati orang Jawa Kuno. Ajaran moral Karmawibhangga yang memang sulit diungkapkan dalam relief, berhasil disajikan lewat adegan kehidupan sehari-hari pada masa itu.

Adegan Karmawibhangga, itu adegan alih bentuk temu budaya kuno, India–Jawa. Karmawibhangga di kaki Borobudur menjelaskan peristiwa itu. Tetapi dalam sajian seni rupa tatah batu, perekam konsepsi seni budaya dan kehidupan dalam hidup orang Jawa Kuno.

However, through the help of the inscriptions, archaeologists were able to interpret the meaning of scenes through such words as *ghosti* (to speak politely), *vyapada* (negative intentions), *mitthyadrsti* (falsehood), *dharmajavada* (religious discussions), *vinayadharmakayacitta* (exalting the Holy Book) and *caityavanda* (honouring holy places).

A large part of the teachings of *karma* were conveyed through easily understood scenes, to be adopted by the ancient Javanese people. The moral teachings of Karmawibhangga that were, in fact, difficult to depict in a relief, were presented in scenes of everyday life.

Karmawibhangga is a blend of ancient Indian-Javanese cultures. At the base of Borobudur, Karmawibhangga served as a source for the description of events which were recorded in the inlaid stones, revealing the concept of art and culture and life style of the ancient Javanese.

Perbandingan lukisan tokoh pelaku utama dan bangunan
Proportions of main figures compared to those of the building

65

Karl With

Harmony
within the Texture of Rhythm

Relief 114 saya bahas pertama, karena teknik dan cara kerja pematung terungkap di sini secara menarik: balok batu yang polos dipasang di tempat; kemudian digores-awal dengan garis perforasi — kiranya oleh seniman khusus, — sehingga pastilah komposisi gambar dan kontur sosok tubuh; lalu dikerjakan latar belakang — mungkin oleh tukang pahat, — dan akhirnya para seniman mematungkan wujud manusia. Panil 114 ini menunjukkan, bahwa tahap-tahap pengerjaan tersebut dapat berlangsung serentak pada relief yang sama. Jelas diperlukan ketegasan konsep gambar serta penguasaan unsur plastis dan pembentukan figur, untuk menggoreskan kontur dengan begitu mantap dan kemudian mencapai taraf kedalaman, kemekaran dimensi plastis dan alur gerakan yang begitu tinggi. Gambar ini memberi kesan mendalam melalui konturnya yang halus, kebulatan yang belum utuh dan gerakan yang samar — lebih-lebih sebagai kontras terhadap balok-balok batu yang kokoh itu.

I am starting my description with Relief 114, for the artisans' working method and techniques are attractively displayed here: first the block of stone was put in place; then, most probably, special artists etched in perforated outlines of the picture's composition and body contours; the background was then carved out, possibly by workmen, and lastly, the sculptors worked on the bodies and faces. This panel indicates that the various stages were done simultaneously. It is obvious that the artists had a clear-cut concept and deep knowledge of the plasticity and form in order to have attained such a high standard. The illustration leaves a deep impression due to its fine contours, inital curvatures and embryonic movement in contrast to the sturdy stone blocks.

114

Deretan relief ini sejajar dengan arsitektur badan bangunan Borobudur yang tersusun atas lapisan melintang. Maka pengembangan matra horisontal agak menonjol dalam ukiran timbul ini ... Motif utama yang mendasari baik komposisi maupun cara menghimpun sosok dan menata adegan ... adalah rangkaian, yakni prinsip mengembangkan dan menguraikan peristiwa menurut dimensi memanjang, bukanlah menurut matra kedalaman (untuk sementara lihat panil 72, 77, 78, 111, dan 118). Namun rangkaian di sini tidak berarti pengulangan yang monoton, melainkan variasi ritmis; bukanlah juga merupakan urutan tak berujung, akan tetapi rangkaian itu setiap kali diciptakan kembali dalam konteks adegan yang digambarkan. Pada panil 77 dapat kita amati prinsip komposisi ini dalam bentuknya yang paling sederhana: susunan sejajar belaka dengan motif utama orang duduk, namun mereka saling dihubungkan dalam urutan berirama yang jelas, melalui rangkuman liku-liku tangan dan kaki yang berbeda gerak dan sikapnya. Sisi kiri dan kanan gambar diaksentuasi; di sini ada seorang dalam posisi duduk pada tempat yang ditinggikan, di sana ada figur yang berdiri. Kedua-duanya menghadap bagian tengah gambar dan menentukan ritme — bagaikan dirigen yang memberi aba-aba — dengan tangannya yang diangkat. Bersamaan dengan itu kelompok berderet panjang di bagian tengah dibagi lagi menjadi dua satuan: empat orang yang duduk dengan tenang di tempat yang agak tinggi, dan tiga orang yang lebih dinamis sikapnya dan lebih rendah duduknya. Maka efek perpaduan irama dan komposisi dihasilkan juga melalui cara membentuk korelasi antara jumlah tokoh dan intensitas gerak. Dengan demikian kita tidak hanya melihat kemahiran merangkai di dalam lapisan yang sama, tetapi juga di dalam bidang yang sama melalui jalinan diagonal. Berawal dari figur tunggal yang duduk paling tinggi sampai kepada kelompok orang berempat dan bertiga, terciptalah garis menurun yang teratur dari sudut kanan atas relief sampai ke sudut kiri bawah. Urutan diagonal itu lalu dihadapkan pada tokoh yang berdiri di sebelah kiri, yang menampung dan sekaligus merefleksikan urutan tersebut. Ketiga pohon mengulangi urutan yang teratur dan menjadi penghubung antara kedua figur penghujung. Akhirnya sebagai unsur menyegarkan — sebagai kadens pewarna irama — adalah tiga

The row of reliefs lie parallel to the body of Borobudur, which consists of horizontal layers. Thus the horizontal dimension is dominant in the engraved sculptures.... The main motif, a grouping of figures and episodes, is arranged in a series, that is the development and explanation of the events in accordance with the horizontal dimensions, not according to the depth (see panels 72, 77, 78, 111, and 118). Nevertheless, the series here is not a monotonous repetition, but more of a variation of rhythms; it is also not an unending sequence, as the series has been recreated in the context of the episode. In panel 77 we can observe this basic composition in its simplest form: a juxtaposition dominated by the motif of seated persons who are interconnected in a clear, rhythmic order through an entanglement of hands and feet arranged in different movements and postures. The left and right sides of the relief are accented; here a person is depicted sitting on a raised platform, and there is a standing figure. They are facing the centre of the illustration and determine the rhythm, like a conductor giving commands through raised hands. The long line of people in the centre of the illustration is divided into two groups; four people sitting quietly on a raised platform, and another three sitting on a lower level but in more dynamic postures. Thus the effect of the combination of rhythm and composition is also created through making a correlation between the number of main figures and the intensity of movement. So we not only can see the skill in the way the figures are arranged on the same level, but also on the same surface, through a diagonal line. Starting from the lone figure sitting on a high level down to the groups of three and four, a clear line was created from the relief's top right corner to the bottom left-hand side. This diagonal sequence is directed towards the figure standing on the left side, which receives and reflects the sequence. Three trees are repeating this ordered sequence, and connect the two figures at the sides. Last, as a refreshing element — as a cadence of colour and rhythm — are three figures squatting beneath the throne, adding a touch of humor. It's just that, but leaves a strong impression of life through the changes in upward and downward movement, accents and the skills shown in mastering two dimensions while still maintaining simplicity. On the other hand, it

sosok berjongkok di bawah takhta, ditampilkan dengan sentuhan humor yang bebas. Hanya itu saja, namun betapa kuat kesan hidup yang disampaikan melalui pergantian antara gerakan naik dan turun, pembagian aksen dan kemahiran menguasai kedua dimensi bidang dengan tetap mempertahankan kesederhanaan. Di sisi lain terkandunglah kekayaan yang luar biasa dalam detail berupa peralihan, kontras, hubungan timbal balik dan kaitan. Sebagai contoh dapat diperhatikan peralihan dari kelompok yang duduk agak tinggi kepada kelompok yang duduk lebih rendah. Garis punggung tokoh yang satu berlanjut pada kaki orang yang berjongkok di bawahnya, profil tangan mereka bersambung, namun bersamaan dengan itu pada titik persilangan antara kedua sosok itu muncullah garis tegak lurus dari batang pohon yang membentuk sudut siku dengan sisi tepi horisontal dari panggung. Garis tepi itu sendiri berkorelasi jelas dengan tepi bingkai relief, yang pada gilirannya selaras dengan konsep sang arsitek tentang pembagian massa bangunan. Relief 78 memberi kesan lebih dinamis dengan pergantian antara orang yang berdiri dan yang duduk dan dengan variasi pengelompokan; di sebelah kanan diungkapkan tema gambar melalui kelompok yang masing-masing terdiri dari dua figur, laki-laki dan perempuan yang bergandengan tangan; kemudian ada seorang tokoh yang berdiri sendiri, sedangkan bagian kiri gambar memperlihatkan perpaduan kedua motif tadi dalam kelompok besar berirama naik-turun, dengan pohon palem di tengahnya. Sekali lagi sisi kiri-kanan diaksentuasi oleh motif senada.... Panil 72 membahas tema lain: kembali lagi ada figur yang duduk dan berdiri, namun disusun satu di belakang yang lain sampai tiba-tiba susunan itu mengembang, meningkat menjadi sikap badan penuh pesona kedua penari, sebagai kulminasi nyata motif kedua wanita yang duduk sendiri di sebelah kanan. Peningkatan itu lalu ditanggapi dan diintensifkan oleh kelompok di sisi kiri yang rapat susunannya. Sebagai contoh terakhir untuk sementara kita ambil relief 118. Di sini komposisi berangkai ditingkatkan menjadi alur cerita yang halus serta rumit dan sangat impulsif. Pasangan yang berdiri di sebelah kiri, sederhana dan tenang, kemudian pohon-pohon yang tumbuh tegak dan semak yang bercabang-cabang aneh, mengantisipasi dalam skala kecil unsur komposisi dari kelompok

is extraordinarily rich in detail such as illustrated in the transitions, contrasts, relationships and ties. For example, take the transition from the group seated on a high level to the group sitting beneath. The back of one figure is in line with the legs of a squatting figure underneath him; the side views of their arms are like a continuous flow; along with this, the vertical line of the tree marks the intersection between the two figures, which then forms an angle to the horizontal line of the pedestal. This line correlates with the edge of the relief, which, in turn is in line with the architect's concept of the sections of the mass structure. Relief 78 projects a more dynamic impression with a variation in sitting and standing figures and with a variety of groupings: on the right the theme of the illustration is depicted through groupings of two figures, a man and a woman, holding hands; then a single standing figure, while the left is a combination of these two patterns in a larger group with an up-down rhythm, featuring a palm tree in the centre. Once again the left and right sides are accented with similar patterns.... Panel 72 focuses on a different theme: again there are standing and sitting figures, this time arranged one behind the other, until suddenly the composition develops into the fascinating pose of two dancers, as the culmination of a motif of two women seated on the right. This impression is intensified by the closely formed group on the left. A final example is Relief 118. Here the sequence of the composition is developed into a fine but complex, and very impulsive scenic setting. The couple standing on the left, simple and serene, upright trees and shrubs with odd-shaped branches, in a small way anticipate the composition of the next group: three children playing with bows and arrows, shown in a diagonal line, in unison with a group of fishermen, form a whirl of movement.

berikutnya: tiga bocah bermain panahan,
ditampilkan dalam tingkatan diagonal, bersatu-
padu dengan kelompok nelayan membentuk
pusaran gerak.

77

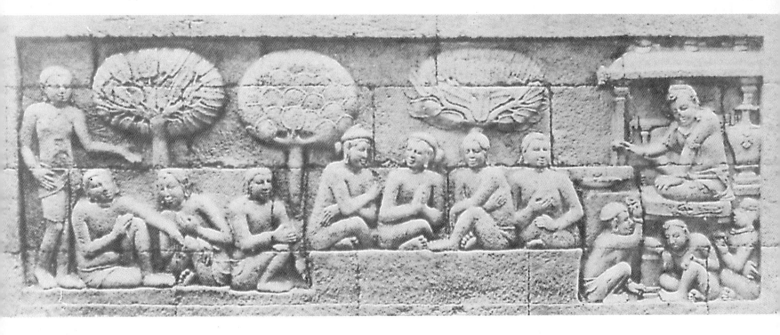

78

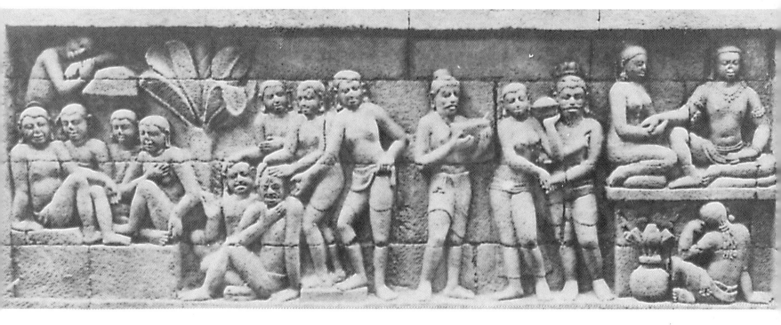

72

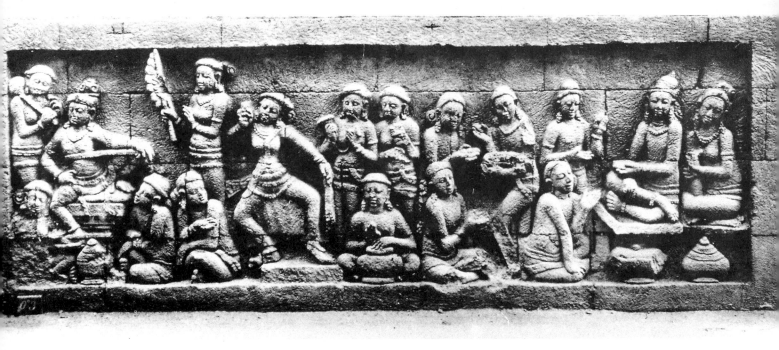

118

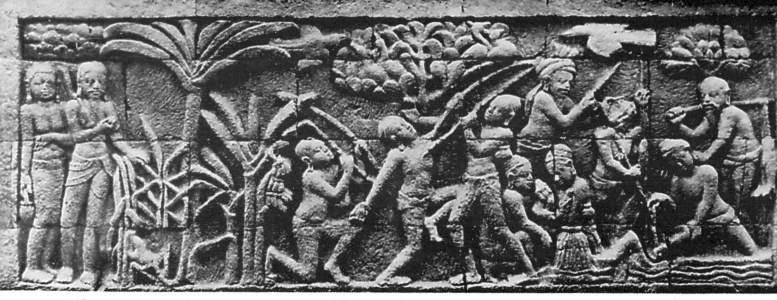

Dengan membahas keempat relief tadi telah kita jelaskan berbagai jenis susunan berirama yang ada. Jadi komposisi didasarkan atas pembagian sosok di dalam satuan gambar yang berbatas: pembagian menurut sisi panjang mengikuti prinsip urutan ritmis. Kiranya boleh diasumsikan bahwa para pemahat berpegang pada aturan pembagian tertentu, di antaranya pembagian sisi tegak lurus dan sisi panjang menjadi tiga bagian. Dengan demikian jaringan garis penghubung diagonal membentuk struktur komposisi. Hal ini dicapai umpamanya dengan cara menyelaraskan suatu urutan gerak atau tatanan bertingkat dengan garis diagonal, tak lain dengan memperhatikan titik simpul pada jaringan tersebut. Bagian tubuh yang memberi aksentuasi plastis, seperti kepala, lutut, siku dan tumit, begitu pula detail yang bermakna penting atau momen pembalikan rangkaian gerak, diletakkan pada titik simpul seperti itu. Melalui tatanan komposisi yang tegas ini dipertahankan keterpautan dengan keseluruhan arsitektur candi dan susunan massanya yang berlapis itu, diperkuat lagi oleh penyisipan unsur-unsur yang bersifat linear murni dan diletakkan membentuk sudut siku. Kini perlu kita tinjau juga jalinan unsur menurut hakikat seni patung. Dari segi komposisi hal ini berarti susunan berurut dari aneka sosok tubuh dipandang dari sudut pemekaran bentuk bulat, yaitu dimensi ketiga: kedalaman. Pengembangan dimensi kedalaman yang sesungguhnya berupa susunan yang meningkat dari latar depan sampai ke latar belakang, agak bertentangan dengan prinsip merangkai tadi. Maka yang ditampilkan dalam susunan tumpang tindih hanya dua, paling banyak tiga deretan orang. Namun perlu dicatat bahwa

With the explanation of these four reliefs, it is clear that there are several ways of depicting the sequences in a rhythmic order. So the composition is based on the division of figures and shapes in one limited illustration: lengthwise, the division is based on the principle of a series, the height measurement is divided, based on the principle of a rhythmic order. One can assume that the artisans adhered to a certain method of division, such as dividing the upright lines and length into three parts. Thus the network of connecting diagonal lines forms the composition's structure. This, for example, is achieved through harmonizing movements or a series arranged on a diagonal line, by way of focusing on the point of convergence in the network. The parts of the body which accent plasticity including the head, knees, elbows and heels, and also important details or an inverted chain of movement are located at such points of convergence. Through this distinct composition, the connection is maintained between the temple's architecture and the order of its levels, strengthened by the insertion of certain linear elements, which form a rectangle.... Now we need to view the texture of the elements according to the essence of the art of sculpting. By composition, this means the placing of various figures in a sequence that rises up into a round form, that is three-dimensional. The development of this dimension, which grows from the foreground to the background actually contradicts the order of the series. So what appears are only two rows of people, at the most three. But it must be noted here that in the last instance, the rows are arranged above one another and

dalam hal terakhir, deretan itu disusun satu di atas yang lain dan bukanlah satu di belakang yang lain. Rangkaian, dengan perkataan lain penyambungan menjadi urutan berirama di dalam batas suatu lapisan, kini ditingkatkan lagi menjadi susunan berurut bentuk bulat yang bersifat plastis-ritmis. Motif utama tetap berupa hubungan timbal balik dan kontras. Untuk jelasnya kembali kita perhatikan kelompok berempat yang duduk lebih tinggi pada relief 77. Modulasi plastis dari irama berangkai tercapai di sini melalui gerakan melingkar dan variasi posisi tokoh masing-masing, dibandingkan dengan latar gambar: orang yang pertama dari kanan menghadap secara frontal, yang berikut dalam posisi setengah miring, — seolah-olah yang pertama jadi berpaling — menambah dinamika plastis melalui sikap lutut dan tangan. Tokoh berikutnya kembali digambarkan secara frontal, namun agak lebih condong sikapnya. Kepala dipalingkan, tangannya ditangkupkan dalam sikap berdoa. Keseluruhannya menjadi kulminasi irama yang gerak-memuncaknya diawali oleh sikap tangan dan kaki tokoh-tokoh sebelumnya. Berikutnya ada lagi figur yang posisinya betul setengah miring, akan tetapi menghadap ke arah yang terbalik dengan tokoh kedua dari kanan. ... Tempat yang tersedia di sini tidak cukup untuk membahas lebih banyak detail lagi. Tambahan sedikit saja: pada kelompok orang di sisi kanan panil 78, kita amati cara memberi kesan trimatra tanpa memakai perspektif ... dengan menggambarkan sikap badan yang khas dan memadukannya dalam keutuhan komposisi. Kelompok di sebelah kiri memperlihatkan pemecahan lain: di sini tercapai putaran bersinambung dengan cara merangkaikan sosok orang dengan berbagai sikap badan sehingga keseluruhan figur yang berdampingan itu membentuk setengah lingkaran yang berkesan dimensi kedalaman, atau boleh dikatakan yang menekankan bidang sampai meluas ke dalam. Hal yang sama berlaku untuk kelompok pada panil 57, 59 dan 74.... Semua itu dihasilkan tanpa pemotongan garis untuk menggambarkan perspektif, dan tanpa memakai apa pun yang fungsinya menimbulkan ilusi. Unsur-unsur itulah juga yang menyebabkan kemurnian ekspresi seni yang menakjubkan itu, keabsahan yang melampaui batas individu dari makna bentuknya yang berirama itu, serta kesan

not behind. The sequence, or in other words, the interconnection, which becomes the rhythmic order within the boundary of a strata, is transformed into an ordered sequence of convex forms with plastic-rhythmic qualities. Again, the principal motifs are those of relation and contrast. For a clearer picture, again we observe the group of four people sitting on a raised platform in Relief 77. The modulation of the plasticity of the series is achieved through the circular presentation and the variation of position of each figure against the background: the first person on the right is facing the front, followed by another at an angle — it is as if the first were swinging around — which adds to the dynamic plasticity through the position of the knees and arms. The next figure is also facing the front, but in a more inclined posture. The head is turned around, the hands folded in a praying position. The entire illustration is a culmination of rhythms, begun by the positions of the preceding figures' hands and legs. Following is another figure whose position is tilted to one side, but faces in the opposite direction to the second figure from the right. ...There is no room here to go into more details. Just a small addition: In Panel 78, without trying for a perspective, the group of people on the right side gives a three-dimensional impression....by picturing certain postures, and combining them with the entire composition. The group on the left reflects another method: here a continuous rotation is achieved by a certain arrangement of body postures, so that the entire illustration of figures arranged side-by-side forms a semi-circle, which gives the impression of depth, or it could be said that it stresses the depth of the surface. The same thing is also apparent on Panels 57, 59 and 74.... All this is created without cutting the line to gain perspective and without using anything else whose function is to create an illusion. These elements also result in pure artistic expression, which is astonishing; the meaning of the rhythmic forms transcend individual boundaries, and there is an impression of harmony, which is always achieved through very simple means, based on the real world.

harmonis yang senantiasa dicapai dengan
sarana yang sangat sederhana dan dengan
berpijak pada dunia nyata.

57

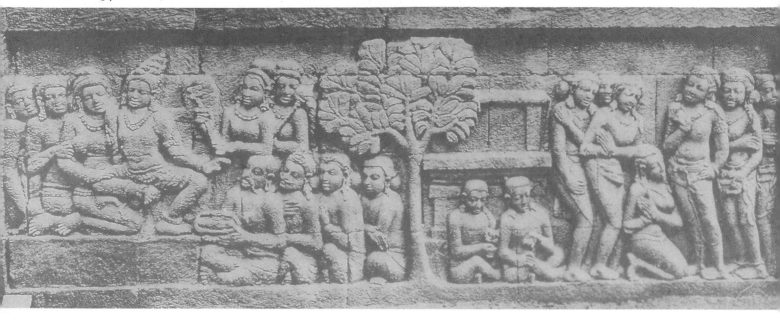

59

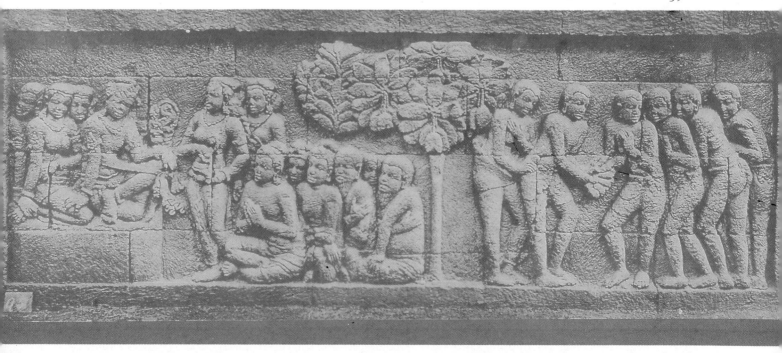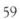

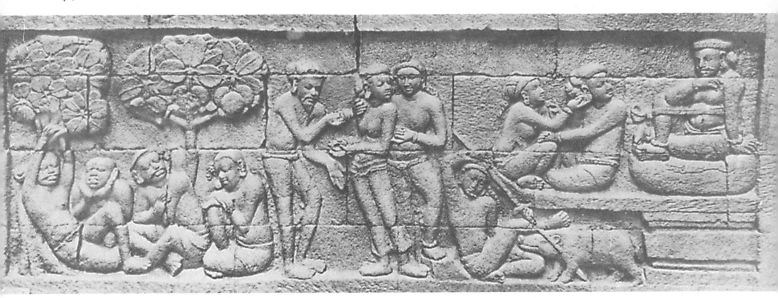

Sambil memperhatikan hal itu, dengan sendirinya kita menyadari bahwa seluruh skenario dipusatkan pada perangkaian figur manusia itu, bahwa hanya melalui tokoh-tokoh itulah terwujud isi dan suasana cerita, dan sekaligus tercipta motif utama ekspresi gambar, dilihat dari segi seni pahat. Motif-motif lain yang bersifat deskripsi adegan nampak sama sekali tidak diberi arti penting. Gambaran situasi disampaikan secara ringkas saja dengan beberapa garis yang memang sanggup melukiskan ciri khas dan bentuk nyata, namun sekaligus dimanfaatkan juga sebagai ornamen dan unsur penopang komposisi, seperti umpamanya penggambaran beraneka jenis pohon, panggung atau takhta dan bangunan. Latar belakang gambar tetap polos, akan tetapi kita saksikan figur manusia itu muncul dari kedalaman atau menuju ke tempat yang lebih dalam letaknya.... Mengingat fakta bahwa pemahat sama sekali tidak berusaha menimbulkan ilusi ruang trimatra, kita tambah kagum atas kesan ruang bebas dan leluasa yang diberikan oleh relief ini. Adanya efek ruang tanpa penggambaran ruang ini berkaitan erat dengan konsep ruang dan massa yang mendasari rancangan arsitektur. Fokus ekspresi arsitektur — khususnya pada Candi Borobudur — telah diletakkan pada gagasan identitas ruang sebagai keseluruhan dengan massa bangunan selaku karya arsitektur. Dilihat dari

With this in focus, automatically we realize that the whole scenario is centred on the series of people, that it is only through these figures that the content and atmosphere of the stories is created, and from the point of view of the art of sculpting, the main motif of expression is constituted. Other motifs featuring details of the scenario seem not to have been given important meaning. A situation is conveyed with just a few strokes, which depict certain characteristics and real forms, but are also used as ornamentation and a support to the composition, such as the drawings of various types of trees, platforms, thrones and various structures. Although the background is plain, we can see that the figure of a person appears from the depth or is heading into it.... Remembering the fact that the artisan did not try to create a three-dimensional illusion, the impression of free space and spaciousness created here is admirable. The effect of space without depicting the actual space is strongly related to the concept of space and matter, which forms the basis of the architectural plan. The focus of architectural expression — especially at the Borobudur Temple, — is based on the concept of spatial identity as a whole with the actual structure as a work of architecture. Viewed from the point of view of space in its entirety, the architectural mass is none other than solid space.... We transfer the

ruang sebagai keseluruhan, massa arsitektur itu tak lain adalah ruang yang membeku.... Perasaan tentang ruang tak terhingga yang timbul dalam batin, kita alihkan ke dalam massa tersebut. Dengan demikian deretan gambar timbul yang berat dan tebal serta dekat dalam pandangan kita itu, menjelma menjadi ungkapan keluasan yang mendalam dan longgar batasnya, menjadi ekspresi sifat tak terhingga....

Ungkapan dimensi ruang yang imanen dalam latar belakang yang polos itu sesuai sekali dengan prinsip komposisi, yaitu merangkaikan tokoh cerita secara berirama dan menyamakan ruang gambar dengan dimensi kedalaman plastis. Melalui ciri-ciri khas corak relief ini diungkapkan falsafah hidup tertentu. Sebagai perbandingan dapat kita bayangkan salah satu relief yang diciptakan pada zaman renaisans di Eropa: unsur gambar disusun bagaikan adegan panggung yang mengarah kepada dimensi kedalaman, ada dekorasi panggung; komposisi gambar dirancang menurut titik pandang tertentu, artinya ada fokus tunggal yang ditetapkan oleh seniman, dan ada kemandirian, individualitas, ilusi ruang serta pembebasan diri dari ketergantungan pada arsitektur. Sebaliknya pada Candi Borobudur: keakraban dengan nilai-nilai ornamental dan pola arsitektur, susunan berangkai yang divariasikan secara teratur, tanpa adanya penggambaran ruang, tanpa penetapan titik pandang dan titik pusat gambar, namun dengan mengandung semua unsur perupa yang ... merupakan ungkapan dari pandangan hidup superindividual: ketakterbatasan, penempatan di dalam rangkaian yang kekal, susunan berlapis dan bertingkat, setiap individu dan setiap benda selalu merupakan mata rantai saja. Setiap cara ungkapan lain akan berarti penyendirian dan ilusi, kekeliruan yang besar, yang dahsyat. Akan berarti menjadikan hal yang kebetulan, yang nampak di luar, sebagai dasar pesan gambar. Maka sebagai karya seni, komposisi relief-relief ini mencapai tingkat transendensi yang sebanding dengan nilainya sebagai ungkapan falsafah yang bersifat universal....

... Orientasi kepada isi pesan merupakan hal yang sangat substantif artinya dalam relief-relief ini.... Keseluruhan makna yang digambarkan ini diungkapkan melalui penampilan tokoh dalam urutan berirama. Hal itu berarti bahwa manusialah, bentuk kehidupan dan alam jiwa

feeling of unlimited space which emerges from within, to that mass of the structure. Thus the row of bas-reliefs which appear heavy, thick and close-by, are transformed into a deep feeling of spaciousness without limit and to an expression of infinity.

The expression of spaciousness, which is evident in the plain background, is very much in keeping with the principle of the composition, that is, to link the story's central figures in a rhythmic pattern and to conceive the space for the illustration as being identical with the depth of the plastic dimension. Through the relief's characteristic design, a certain philosophy of life is expressed. As a comparison, we can imagine one of the reliefs created during the Renaissance period in Europe, the elements of the picture arranged like scenes on a perspective stage, which are directed towards a deep dimension; there are side-scenes; the composition is based on a certain focal point, meaning that the artist has determined to focus on a single element, and there is a feeling of independence, individuality, illusion of space and a lack of dependency on the architectural pattern. At the Borobudur Temple it is the opposite: there is a closeness to ornamental and architectural values, serial arrangements varying evenly, without any depiction of space, without any focal point and fixation, but nevertheless, containing all the elements of form ... which are an expression of a super-individual view of life: endlessness, being arranged in an eternal series, layers and levels; each individual and object just part of a link. Any other kind of expression would mean isolation and illusion, a major and appalling deception. It would mean that something incidental, something that is apparent from the outside, would become the basic message of the illustration. Thus, as a work of art, the relief's composition reaches a transcendental level with values equal to universal philosophical expressions....

Orientation towards the content of the message has a very substantial meaning in these reliefs.... The totality of the meanings depicted here is expressed through the placing of figures in a rhythmic order. This means that mankind, his soul and the shape of his life, are the factors that determine the artist's choice in the shaping and expression of his work. No one knows what the contents are in the episodes: of the reliefs, what is clear is that

manusia adalah faktor yang menentukan pilihan sang seniman menyangkut pembentukan rupa dan ekspresi karyanya. Entah apa yang menjadi isi lakon deretan relief ini — yang selalu menonjol selaku unsur yang menentukan adalah segi manusiawi, baik sebagai gambaran kehidupan nyata maupun sebagai norma penghayatan suatu pengertian transendental.... Sekali lagi harus kita bayangkan keseluruhan bentuk candi itu, yang melambangkan ketakterbatasan melalui wujud arsitekturnya; penjelmaan berbentuk ukiran timbul menjadi jelas maknanya oleh kenyataan, bahwa seluruh khazanah bentuk penampilan badani dan imajinasi alam batin diwujudkan di sini dalam kerangka keutuhan bentuk transendental yang menggambarkan dunia seutuhnya....

Bangsa yang telah mengalami penjelmaan raganya melalui seni patung ini memiliki keindahan dan keselarasan tubuh yang alami, memiliki irama gerakan, sifat plastis yang lugas dan murni serta daya mengungkapkan batin melalui tubuh yang begitu kuat, sehingga sulit bagi kita untuk menarik garis yang tegas antara ekspresi seni dan ekspresi alami. Seluruh isi dunia dengan sifat-sifatnya yang tidak dapat diduga itu terkandung dalam tubuh-tubuh ini: keluwesan binatang, kegundahan bunga, kejernihan air, misteri bayangan, kehangatan sinar matahari yang penuh kemilau dan riang gembira itu — semua hal yang kita kenal sebagai hasil khayalan penyair nampak di sini sebagai kenyataan yang sangat bersahaja. Walaupun bentuk tubuh disederhanakan sesuai dengan kaidah seni patung, namun citra manusia ini memberi kesan hidup yang alami.... Kedalaman plastis dihasilkan melalui kontras antara laras cahaya dan bayangan yang murni. Padahal merupakan pekerjaan yang sulit sekali untuk menyesuaikan bentuk plastis dengan sinar matahari tropis, apalagi bila memakai batu jenis trakit lava yang kasar teksturnya. Bila diberi cahaya dari arah yang salah, material ini kelihatan keras, datar dan berkapur. Akan tetapi bila cahaya itu sempurna dan tak terpecahkan, batu yang sama memantulkan kehangatan yang penuh gairah dan kemilau yang halus. Dilihat dari obyek, penyederhanaan tersebut menyangkut pengelompokan tipe pembawa cerita: tipe orang yang sama selalu muncul kembali. Oleh karena itu tidaklah terjadi proses penalaran, melainkan proses pengamatan sederhana yang didasarkan

humanity is always the dominant factor, as an illustration of real life and as the norm which forms the basis for transcendental understanding.... Once again, we have to imagine the shape of the temple as a whole, which symbolizes something unlimited through its architectural form. The realization of the bas-reliefs makes the meaning clear, that the entire range of forms and images represent one complete transcendental form, which depicts the world as one....

The people whose physical appearance was immortalized by the sculptor here were gifted with natural beauty and harmony, with rhythmic movement, and with pure plasticity. They had the capability to express the innerself through the body, thus making it difficult for us to draw a firm line between artistic and natural expressions. Everything in this world with its particular unfathomable nature is contained in these depictions: the animal's elegance, the melancholy of flowers, the clarity of water, mysterious shadows, the sparkling, vivid warmth of the sun — everything that we know as the vision of a poet is depicted here as simple reality. Even though the forms of the body are simplified in line with the essence of the art of sculpting, the human image here gives a natural impression of life.... The plasticity is created through pure contrasts between the sun and shadows. In fact, it is very difficult to adapt plasticity to the tropical sun, even more so if using stone derived from volcanic lava, which has a very rough texture. If the light is from the wrong side, the stone looks hard, flat and chalky. But if the light is perfect and unbroken, the same stone will reflect a warmth that is delightful to behold, and a soft sheen. As for the subject of th story, simplification includes a certain standardization of motifs: the same type of person always reappearing. Thus, the reasoning process is not needed here, but rather simple observation which is based on memory of a small number of strong visuals....

The objects shown have been reduced to their essential and simplest forms, but, in fact, this increases the intensity of the expressions as a manifestation of psychological meaning and atmosphere. In the plasticity of the work, the physical form is part of the rhythmic composition, while in the content of the story it is the component of incidents. The total

atas memori akan sejumlah kecil gambar berciri visual kuat....

... Jadi penampakan direduksikan pada bentuk yang hakiki dan paling sederhana, namun sejalan dengan hal itu intensitas ekspresi justru meningkat sebagai pengejawantahan makna psikis dan suasana. Dalam jalinan karya plastis, bentuk lahiriah menjadi bagian dari komponen kejadian. Komposisi keseluruhan relief pun memadukan kesederhanaan dengan keseragaman irama. Hal itu telah kita lihat pada relief 118 dengan pasangan petani, kelompok anak yang bermain panahan dan para nelayan. Tentu saja arti penting dari makna yang terkandung berubah dengan pergantian isi cerita. Walau begitu dapat kita menyimpulkan bahwa hal yang berlaku untuk relief ini kurang lebih berlaku untuk semua relief lain: ... Yang penting bukanlah apa yang dikerjakan oleh individu, melainkan bagaimana cara ungkapan dalam dirinya tentang apa yang dikerjakannya itu. Maka deretan relief ini — walaupun adanya penataan ritmis dan pembagian kelompok tipe yang ketat — mengandung kekayaan yang sangat mengesankan, baik di segi penampakan ciri karakteristik maupun ekspresi suasana. Saya merasa perlu mengemukakan beberapa contoh: umpamanya pada panil 78 pasangan yang duduk di ujung kanan, dengan sikap tangan yang begitu elok, penuh kasih, halus, anggun lagi hangat; pada panil 72 para penari yang merayu dan pria yang duduk dan berpaling dari mereka dengan sikap menghina; pada panil 111 kesederhanaan yang polos dari kelompok di sisi kiri: lelaki yang memanggul anak, di belakangnya berjalan istri dengan caping di tangannya, keduanya diliputi kelelahan tenteram yang diberikan oleh kebahagiaan bersahaja dan pekerjaan sederhana. Walaupun corak patung disederhanakan untuk menonjolkan ciri khas, dalam tiap detail dapat kita amati sikap realistis dalam memahami kenyataan, namun sekaligus keabsahan ritmis-harmonis yang tidak mengurangi kejelasan visualisasi keadaan nyata tadi. Relief-relief ini membuka tirai dan menunjukkan, bahwa di belakang gambaran terletak alam kehidupan yang lapang, penuh keselarasan alami, angan-angan, kebahagiaan, ketenteraman serta keyakinan diri yang surgawi. Bagi kita justru nilai-nilai kemanusiaan inilah yang menambah pada arti penting deretan relief ini sebagai karya seni.

composition of the relief combines simplicity with uniformed rhythm. This we have seen in Relief 118, with the couple of farmers, the group of children playing with bows and arrows, and the fishermen. Of course, the essential meaning contained here changes with the changing content of the story. Even so, we can conclude that this is applicable to all the reliefs.... What is important here is not what is done by the individual, but how the innerself expresses what he is doing. This row of reliefs — even though there is a rhythmic arrangement and a strict grouping of types — contain rich impressions, both in characteristics and expressions of atmosphere. I must bring forward several examples here: on Panel 78, the couple sitting on the extreme right, with the delicate gesture of the woman, fine, shy and warm; on Panel 72, the seductive dancers and the man sitting with his head to one side in an insulting posture; on Panel 11, the simplicity of the group on the left side: a man carrying a child, behind him his wife walking holding a hat in her hand, both showing a serene kind of weariness, borne of simple happiness and work. Even though the sculpture emphasizes simple characteristics, we can see in every detail a realistic attitude in viewing reality, and a rhythmic harmony which doesn't lessen the visual clarity. These reliefs show that behind the illustration is a wide world, filled with natural harmony, fantasies, happiness, serenity and heavenly self-assurance. For us, these humane values, in fact, add to the vital meaning of the reliefs as a work of art.

What attracts attention here is that mankind is never put forward by himself, but always the individual is incorporated into an episode, being a measure in the rhythm, or an episode in the story's flow — seen from the formal point of view as well as with regard to the contents. Certainly the individuals are depicted in a simple fashion, but in the number of figures displayed, we can see the richness in this relief, if compared to the incidents wich form the theme.... A series of bas-reliefs such as these can only be created by a race of people with a strong tie of brotherhood! By connecting each plastic form to another, an emotional tie is made between the people; ...the joining together of single figures also means an emotional togetherness among the illustration's objects.... Thus the formation of

Sangat menarik perhatian dalam hubungan ini, bahwa manusia tidak pernah ditampilkan sendiri-sendiri, melainkan setiap individu selalu dijadikan bagian dari suatu adegan saja, suatu ketukan dalam irama atau salah satu motif dalam alur cerita — baik dilihat dari segi wujud maupun makna. Memang corak penampilan individu disederhanakan, namun dalam jumlah tokoh yang ditampilkan kita lihat kekayaan relief ini, bila dibandingkan dengan kejadian yang menjadi temanya.... Rangkaian ukiran timbul seperti ini hanya mungkin diciptakan oleh bangsa yang memiliki rasa persaudaraan yang kuat. Dengan menghubungkan bentuk plastis yang satu dengan yang lain, sekaligus dijalin hubungan batin antara manusia yang satu dengan yang lain; ... untaian figur tunggal sekaligus bermakna kebersamaan batin dari manusia yang dijadikan obyek gambar.... Maka terjadilah pembentukan kelompok, yaitu kelompok sebagai ungkapan persatuan. Dengan demikian kelompok atau adegan tersendiri merupakan tema komposisi khusus di dalam konteks perangkaian teratur.... Pada panil 42 seluruh urutan komposisi diarahkan pada efek kelompok: tiga kelompok utuh ditampilkan terpisah secara berirama, melalui susunan sejajar dan saling berbanding, figur-figur yang membentuk setiap kelompok dipadukan menjadi kesamaan nada yang sempurna sehingga ketiga kelompok ini bagaikan akor. Sebagai kontras ada adegan terpisah di sisi kiri yang diaksentuasi sebagai pembawa utama isi cerita. Rentetan pada panil 67 dibagi dalam empat kelompok tersendiri: masing-masing dua kelompok saling menghadapi.... Posisi kedua kelompok di sebelah kanan umumnya frontal, dan hubungan di antara tokohnya longgar saja. Antara kedua kelompok di sebelah kiri terdapat hubungan timbal balik yang dinamis, di samping itu diferensiasi bentuk plastis ditingkatkan dan sikap badan serta ekspresi psikis lebih kaya akan variasi.... Pada panil 57, 59, 74, 148 dan 49, kelompok pada hakikatnya terdiri dari pelaku peristiwa, jadi masing-masing kelompok menggambarkan adegan tersendiri yang membentuk bagian cerita yang utuh. Sering kali keseluruhan relief dibagi dua dengan memakai pohon atau motif lain. Dapat dilihat bahwa berbagai komponen kelompok yang diuraikan di atas memegang peranan yang berbeda-beda bobotnya pada kelompok-kelompok ini.... Unsur yang menentukan

groups, that is, a group as an expression of unity. This means a group or a particular episode is a specific theme in the context of an ordered series.... On Panel 42, the entire order of the composition is directed to a group effect. Three complete groups are rhythmically put forward separately, through a parallel and balanced series, the figures forming each group in unison so that the three groups make up three accords. In contrast there is a separate episode on the left side, which is accented as the key figure in the story. Panel 67 is divided into four separate groups: two groups facing another two. The positions of the two groups on the right side generally face the front, and the relationship between the key figures is free.

Between the two groups on the left side there exists a more dynamic reciprocal relationship. Aside from this, the differences in the plasticity of the forms is increased and body postures and psychological expressions are more varied.... On Panels 57, 59, 74, 148, and 49 a group essentially represents a special event. Each group depicts a separate episode which forms an entire story. Often the relief is divided into two by a tree or another design. It can be seen that the groups' various components embody a role of different values in each group.... The element which determines the values in Panels 57 and 59 is clearly an incident, even though the meaning is not clear. I purposely chose these groups to show the different solutions in the arrangement of the same elements in the illustration. This example is quite concrete and attractive: on both there are trees separating the left side of the relief and the right; on both the groups consist of people facing each other and showing a gradation of postures, movements and plastic sequence between one another.... The plasticity on both is admirable, which makes a group's movements and postures echo the other group's. Panel 148 shows an episode of a respectful atmosphere arranged symmetrically, with the emphasis on the centre. The group on Panel 74 again is connected to the rhythmic composition. As a unit, this group's design is based on contrasts in a deep dimension. This appears very beautiful, especially the figure with his back to the front, with a physical harmony flowing naturally, a lightness of movement and a perfect profile. The connection between the

bobot itu pada panil 57 dan 59 jelas adalah sebuah peristiwa, biarpun artinya tidak diketahui. Sengaja saya memilih dua kelompok seperti itu untuk menunjukkan cara pemecahan yang berlainan untuk penataan unsur-unsur gambar yang sama. Contoh ini cukup konkret lagi menarik; dalam kedua hal ada pohon yang memisahkan antara bagian kanan dan bagian kiri relief; dalam kedua hal kelompok terdiri dari orang yang saling berhadapan dan menunjukkan gradasi dalam sikap, gerakan dan penggarapan plastis antara yang satu dan yang lain.... Dalam kedua hal kita kagum akan olahan plastis yang membuat gerakan dan sikap kelompok yang satu bergema pada kelompok yang lain. Panil 148 ... menunjukkan adegan representatif bersuasana khidmat yang disusun secara simetris dan diarahkan ke bagian tengah. Kelompok pada panil 74 kembali berkaitan dengan komposisi berirama. Sebagai kesatuan, kelompok ini dirancang berdasarkan kontras pada dimensi kedalaman. Nampak sangat indah khususnya tokoh yang membelakangi, dengan harmoni badannya yang mengalir secara alami, keringanan gerak dan kemurnian profilnya. Keterkaitan antara tokoh pada panil 49 bersumber pada kejadian yang digambarkan. Peristiwa itu disarikan menjadi adegan intim yang sangat memikat suasananya. Makna adegan ini pun tidak diketahui.

figures on Panel 49 is based on the incident, which is condensed into an intimate and enticing scene. The meaning of this scene is also not known.

111

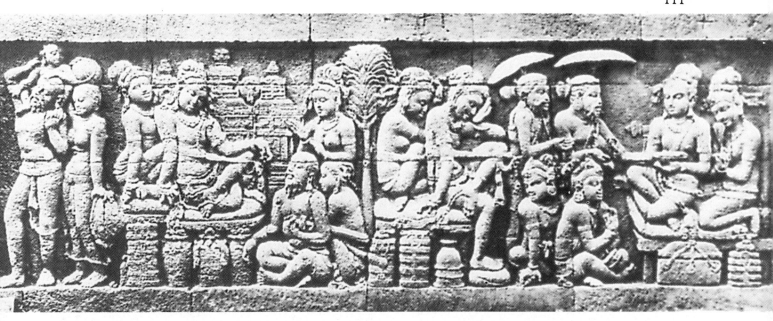

Untuk menyimpulkan kembali dapat kita katakan bahwa arti penting dari relief-relief ini, selain nampak pada apa yang digambarkan, terutama terletak pada kemahiran seniman dalam menyelami peristiwa dan menampakkannya sebagai ungkapan batin. Yang dimaksud adalah keterlibatan emosional yang diperlihatkan oleh setiap pemeran. Realisme yang mendasari figur dan adegan pada relief-relief ini ditransformasikan ke dalam kategori seni rupa murni: isi cerita ditingkatkan menjadi proses merupa, bentuk nyata diberi dimensi rohani menjadi ungkapan suasana, motivasi badani dikaitkan dengan motivasi psikis dan dinaikkan derajatnya melalui ideograf religius, sehingga hal yang kasatmata menembus ke alam pikiran. Nilai deretan relief ini dapat dirumuskan sebagai nilai trimatra: dalam dimensi seni rupa dan olah bentuk sebagai keserasian dalam jalinan berirama, dalam dimensi manusiawi-asmara sebagai keserasian keelokan badani, dalam dimensi manusiawi-kejiwaan sebagai keserasian batin.

To conclude, we can say that the meaning of these reliefs, other than what is obvious, lives mainly in the artist's expertise in understanding the event and bringing it to life as an expression of the spirit. What is meant here is the emotional involvement of each character. Realism which forms the basis of the figures and scenes is transformed into pure art: the story's content takes a form, solid forms are given spiritual dimensions which express the atmosphere, physical motivation is related to psychological motivation, which is increased through religious symbolism, so that what is catched by the eyes is able to be absorbed by the mind. The value of these reliefs is that they are three-dimensional: in the realm of fine art and forms that are harmonious within the texture of rhythm, with the dimension of man and love in harmony with physical beauty, and the dimension of man and his spiritual path, as an expression of inner harmony.

42

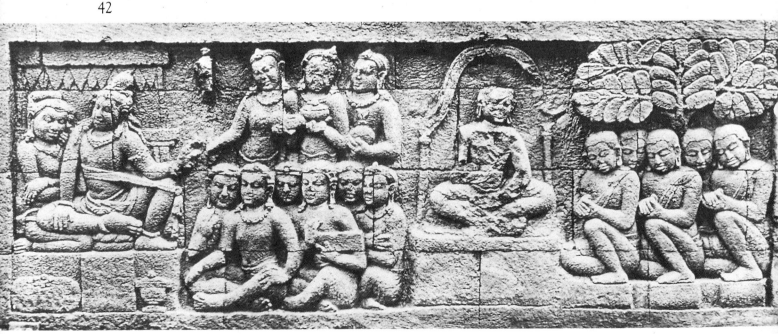

128

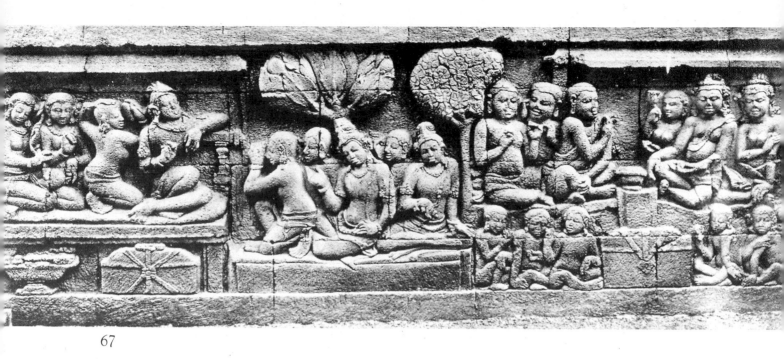

67

148

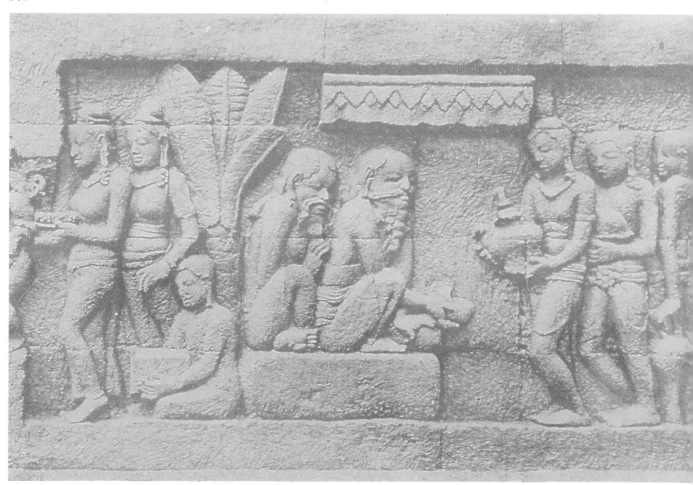

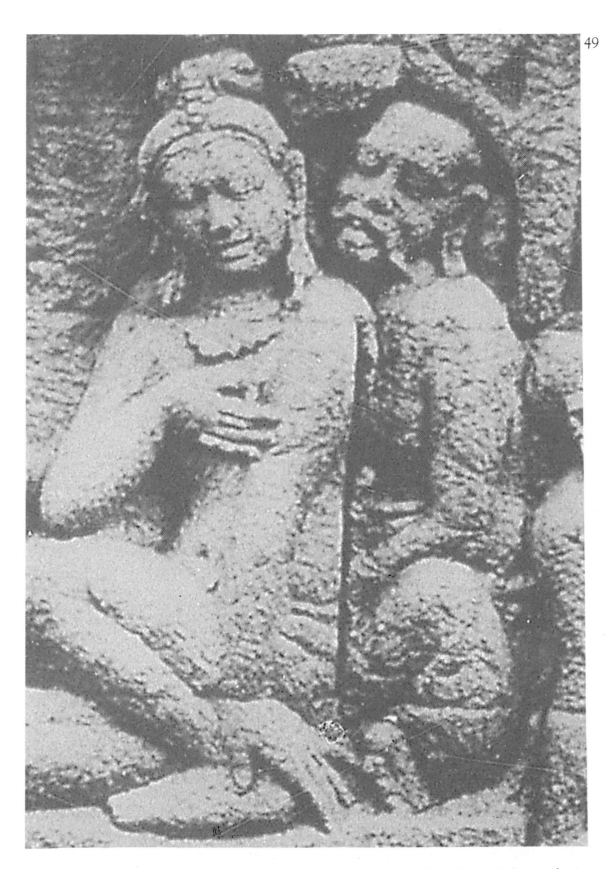

Dari: Karl With, *Java. Brahmanische,*
buddhistische und eigenlebige Architektur und
Plastik auf Java. Hagen: Folkwang Verlag 1920,
hlm. 56–64.

Source: Karl With, *Java, Brahmanische,*
buddhistische und eigenlebige Architektur und
Plastik auf Java. Hagen: Folkwang Verlag 1920,
pp. 56–64.

Sri Unggul Azul S.

Sri Unggul Azul S.

Gambar Tua dari Pahatan Borobudur

The Ancient Carvings of Borobudur

Sejak relief Karmawibhangga ditemukan, banyak peneliti mencoba mengungkapkan apa sebenarnya yang ada di balik batu itu. Segala sumber pembanding digunakan untuk menjelaskannya, misalnya, prasasti, naskah kuno, berita asing, data etnografi, bahkan cerita rakyat.

Dari berbagai hasil penelitian, ternyata relief Karmawibhangga menyimpan gambaran mengenai keadaan masyarakat Jawa Kuno. Tak kurang dari senjata yang biasa dipakai oleh mereka, mulai dari golok sampai katapel, alat angkut gotong dan roda, pakaian serta perhiasan, payung, arsitektur di pedesaan atau di keraton, satwa liar dan peliharaan, tanaman liar dan budidaya, sampai dengan wanita dan kegiatannya.

Boleh dikata relief ini adalah sumber informasi penting, mengenai keadaan masyarakat Jawa Kuno, abad ke-9 hingga ke-10 Masehi.

Masyarakat kuno

J.G. de Casparis dengan cermat mencoba menelusuri beberapa prasasti dan naskah kuno, sehubungan dengan pelapisan sosial yang pernah ada di waktu itu. Dalam kitab *Nagarakertagama* — kitab induk sejarah Singasari-Majapahit, disebut adanya empat pelapisan sosial, *caturwama*.

Namun pembagian golongan ini tidak seketat yang ada di India. Artinya, masih terdapat kelonggaran berhubungan tanpa kasta dalam masyarakat Jawa Kuno. Bisa saja seorang dari golongan bangsawan datang dan memberi derma kepada seorang pendeta.

Dari penelitian De Casparis, tercatat ada empat golongan sosial dalam tatanan kehidupan masyarakat Jawa Kuno. Yang pertama, golongan yang paling banyak jumlahnya, rakyat biasa. Kemudian menyusul golongan sang prabhu (raja) beserta

After the reliefs of Karmawibhangga were discovered, many experts attempted to interpret their meaning and significance. Every known source of comparison was utilized, such as inscriptions, ancient manuscripts, foreign-produced literature, ethnographic data and folklore.

The results of various research revealed that Karmawibhangga contained important details of ancient Javanese life. This included the weapons they used, such as machetes and slingshots, carrying devices, with wheels or otherwise, clothes and jewelry, umbrellas, and also rural as well as palatial architecture, wildlife, vegetation along with women's activities.

These reliefs are an important source of information on the life of ancient Java in the ninth and tenth centuries.

Ancient Society

J.G. de Casparis performed intricate research on several inscriptions and ancient manuscripts, seeking information about the social structure of that time. In the *Nagarakertagama* manuscript — the principle source on Singasari-Majapahit history — it is written that there were four social layers, *caturwama*.

However the classifications are not as rigid as those found in India, which indicate that there was room for relationships between the castes in ancient Java. An aristocrat was permitted to give alms to monks.

De Casparis' research showed that the first and largest class was the common people. The king and his family formed another class, while the third class consisted of custodians and those in charge of holy places and temples.

The last distinguishable class, was based on occupations, such as traders, businessmen, goldsmiths, ironmongers, coppersmiths, makers

keluarganya, disebut golongan bangsawan. Ada pula golongan pengurus bangunan suci dan wihara.

of the keris or dagger, those who produced sugar, earthenware and leather craftsmen, carpenters, weavers, cloth dyers and artists.

The Karmawibhangga reliefs give a clear picture of the social structure of ancient Java, and even more, of the environment.

25

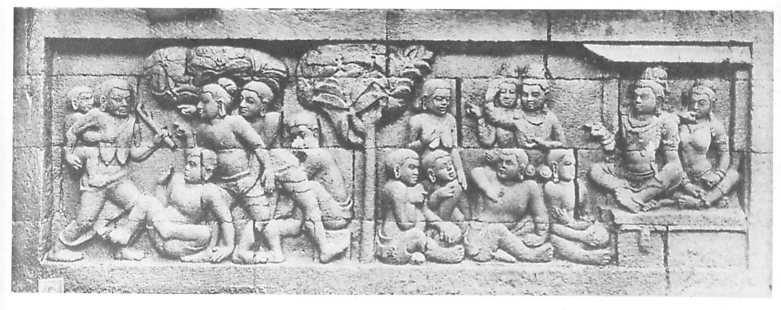

44

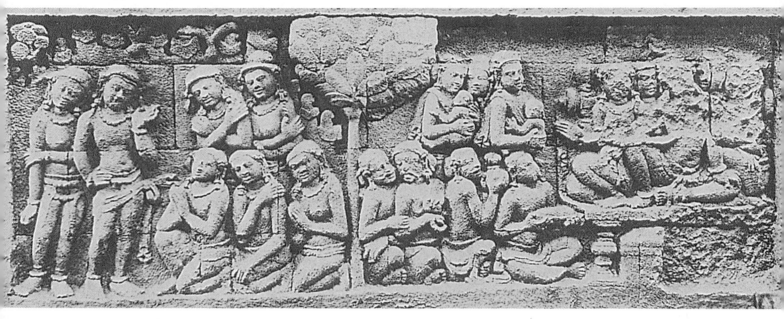

35

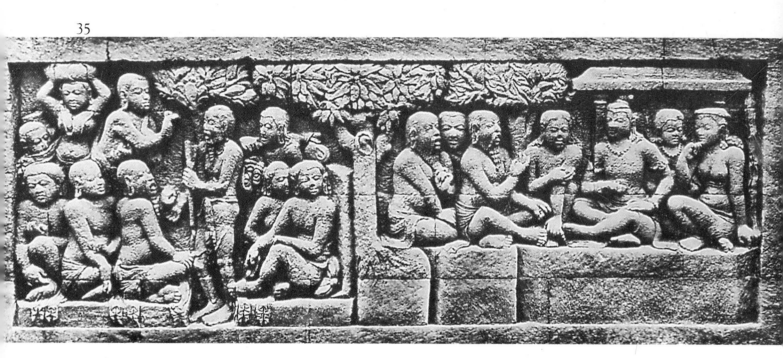

143

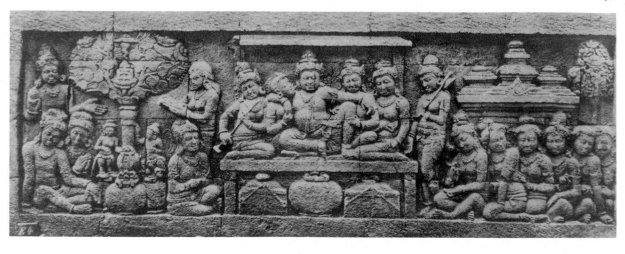

134

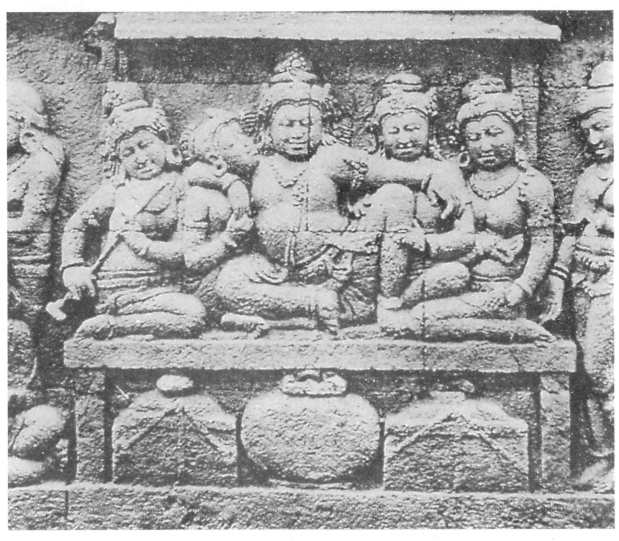

Ada satu golongan lagi yang dibedakan berdasarkan pekerjaan, seperti pedagang, pengusaha, pandai emas, pandai besi, pandai perunggu, pandai keris, pembuat gula, pengrajin tembikar, tukang kayu, penganyam, tukang kulit, pencelup kain, bahkan seniman.

Relief Karmawibhangga justru memperjelas adanya golongan sosial yang ada di masyarakat Jawa Kuno, bahkan lebih dari itu, keadaan lingkungan pun terpahatkan.

Agaknya terdapat satu kesulitan bagi pemahat relief, untuk mengungkapkan apa yang dilihat secara utuh. Pasar misalnya, hanya digambarkan dengan memperlihatkan orang yang duduk di depan sebuah bakul yang sarat dengan buah-buahan, ikan, atau orang yang menggotong hasil panennya.

Namun amatlah mudah membedakan suasana yang terjadi di pedesaan atau di keraton, bahkan orang awam pun bisa langsung menebaknya. Seperti misalnya, sketsa kehidupan pedesaan jelas tergurat dalam deretan panil Karmawibhangga. Kehidupan

It can be seen that the craftsmen found it difficult to capture the entirety of what took place. For example, a market scene is represented only by people sitting in front of a basket filled with fruit or fish, or someone coming to market with his harvest.

However, it is very easy to discern the atmosphere of a village or of a palace; even a layman can see the difference. A sketch of village life is shown clearly in the rows of Karmawibhangga panels. Depiction of village life usually includes a suggestion of the surrounding environment, only represented by two or three trees.

In addition village life is depicted in the form of fishermen using traps made of braided bamboo and ordinary nets. Fish breeding in ponds was also known then and is depicted on the reliefs.

Besides agricultural techniques recorded here, there are such details as sheds for chickens, geese and pigs. There are also perfectly chiseled illustrations of farmland, farmers and lookout

pedesaan hampir selalu digambarkan dengan lingkungan alam, walau hanya dua atau tiga pohon saja ditatahkan.

Selain itu alam pedesaan terwakili pula oleh bentuk orang yang sedang menangkap ikan, dengan bubu dari anyaman bambu, serta jala. Budidaya ikan kolam pun sudah dikenal, serta tak luput digambarkan di relief.

Bukan cuma persawahan saja yang terekam di sini. Kandang ternak, berisi ayam, bebek, angsa dan babi. Suburnya persawahan penduduk, petani penggarap, serta dangau tempat menjaga tanaman, nyaris sempurna tergambarkan. Untuk membayangkan situasi ini, penatah memahatkan hampir setiap detail yang dilihatnya sehari-hari, seperti tikus pengganggu tanaman.

huts located in fields to guard against the threat of crop damage by animals. Every detail is included in the reliefs, including, for example, a mouse which poses a threat to crops.

1

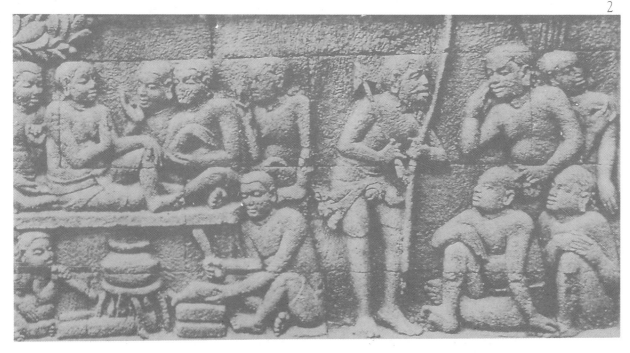

2

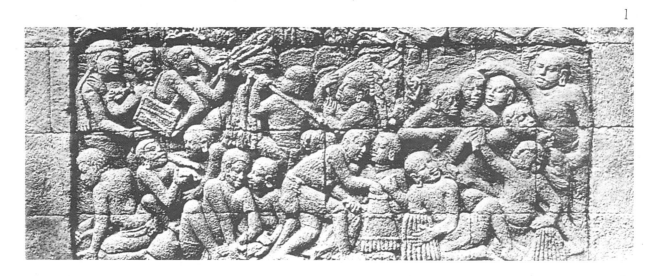

136

15

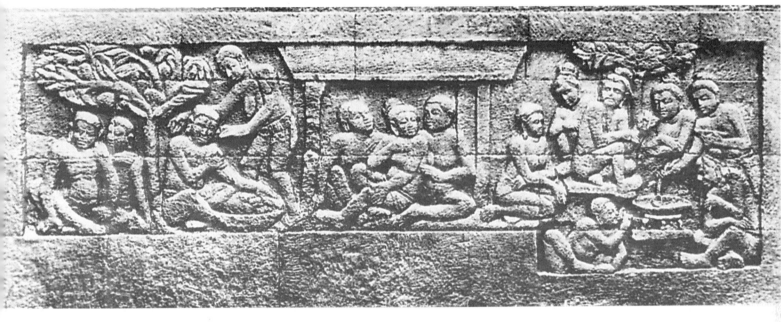

63

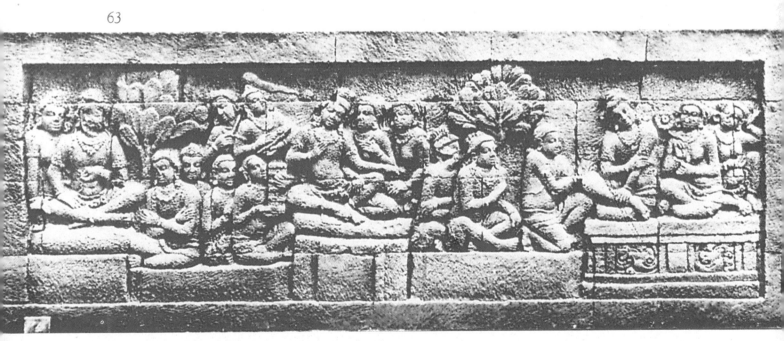

137

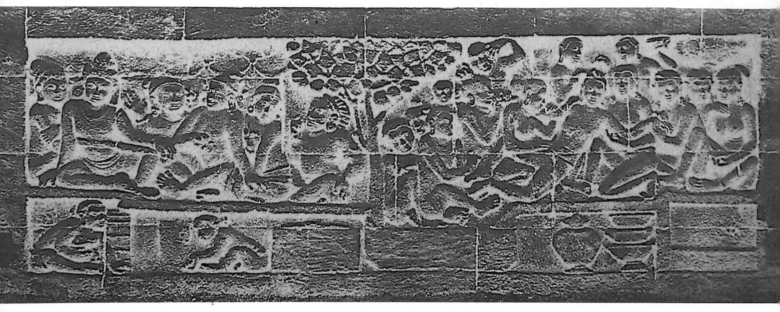

19

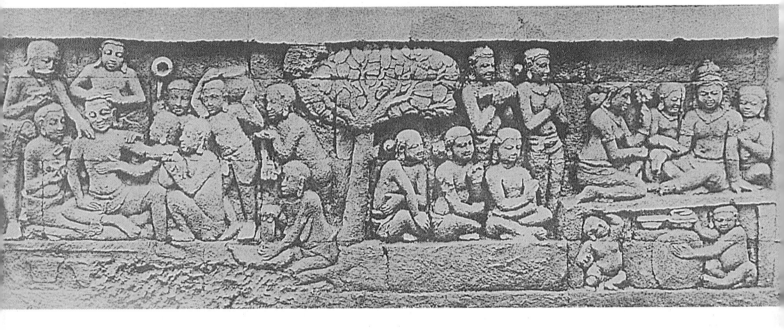

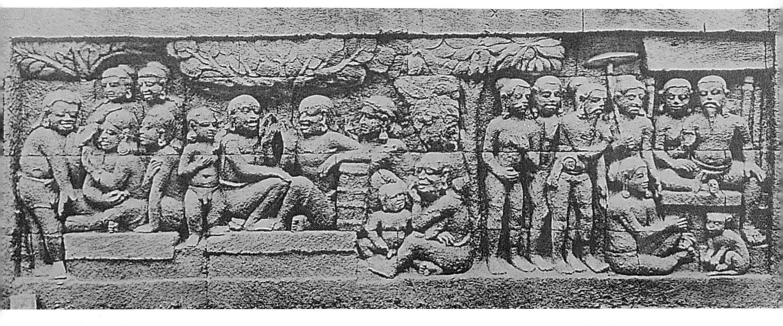

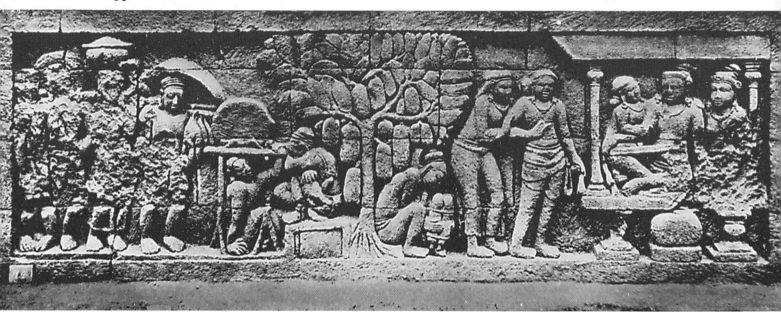

65

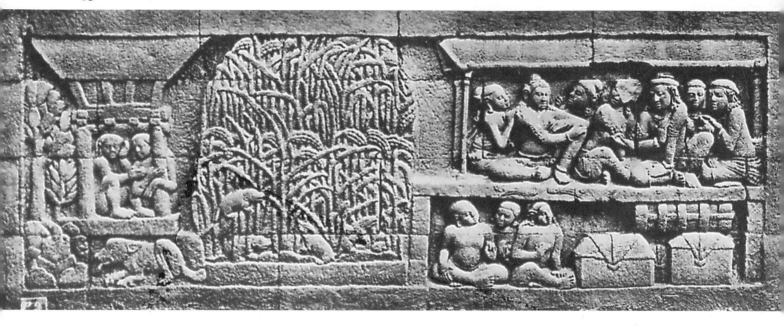

Bangunan

Lebih jelas lagi, perbedaan antara pedesaan dengan keraton, dilihat dari arsitektur bangunannya. Atap-atap rumah berbentuk limas, dan melebar di bagian bawahnya, merupakan gambaran ciri khusus perumahan pedesaan.

Hasil telaah Parmono Atmadi, terhadap bangunan pada panil-panil ini, menunjukkan bahan bangunan yang digunakan bisa beragam, antaranya batu, kayu, bahkan logam. Hasil perbandingannya dengan perumahan pedesaan masyarakat sekarang, ada kesamaan pada atap ijuk pohon enau.

Untuk membedakan antara bangunan kayu, batu atau besi, dapat dilihat dari cara pemahatan tiang. Bangunan kayu dengan tiang memiliki rongga mirip jendela. Sedangkan bangunan dengan tiang logam, bentuk tiang digambar sangat tipis. Dan bangunan batu, digambarkan berbentuk pejal.

Rupanya masyarakat Jawa Kuno menyesuaikan diri terhadap keadaan alam dan iklim Jawa, dalam membuat rumah. Melebarnya atap rumah di bagian bawah, untuk menaungi penghuni dari hujan yang turun hampir sepanjang tahun, terik matahari musim panas dan kelembapan tanah yang tinggi.

Buildings/Structures

The difference between village and palace scenes can be discerned by architectural shapes and structures. A characteristic of village houses was the broad-based pyramid-type roofs.

A study by Parmono Atmadi on structures depicted on the panels revealed that varied building materials were used, including stone, wood and even metal. One of the results of his comparison study with modern village houses showed that there was a similarity in the use of black palm-sugar fibre in the roofs.

The different techniques used to distinguish between wood, stone and iron can be seen in the way the pillars were chiseled. Wooden structures with pillars have window-like hollow spaces, while metal pillars are depicted as rather thin. Stone houses have solid shapes.

Apparently ancient Javanese communities adapted themselves to the natural environment and climate in construction of their houses. The roof's broad base served as protection against such climatic conditions as rain, the scorching year-round sun and the effects of damp soil.

10

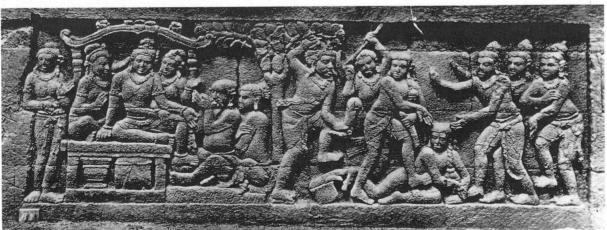

47

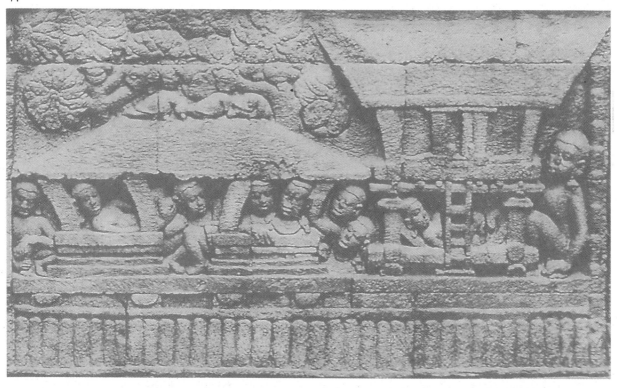

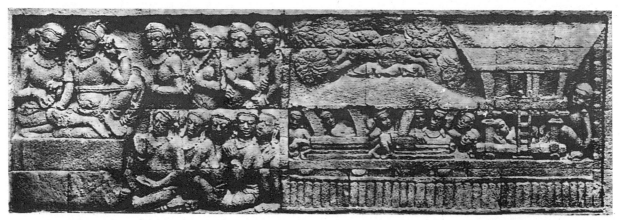

119

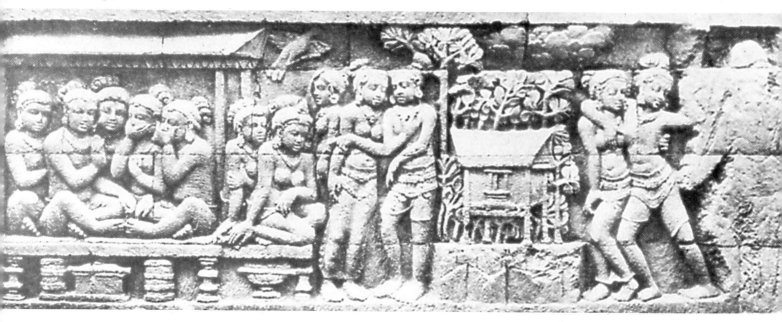

158

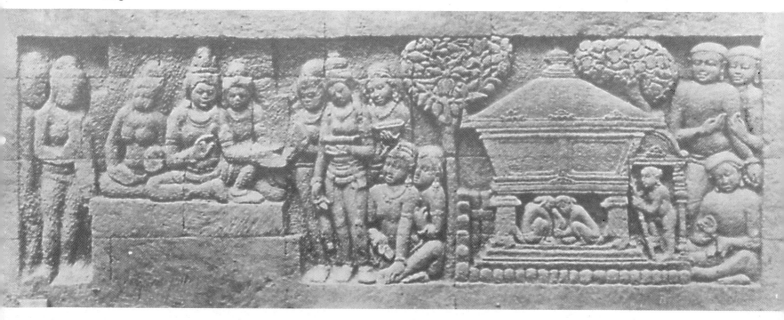

14

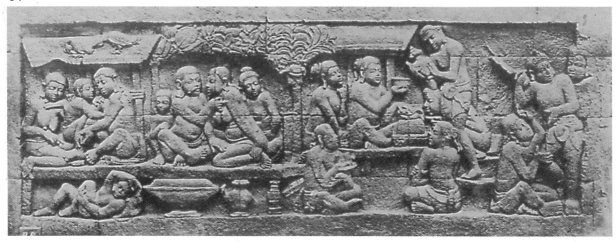

37

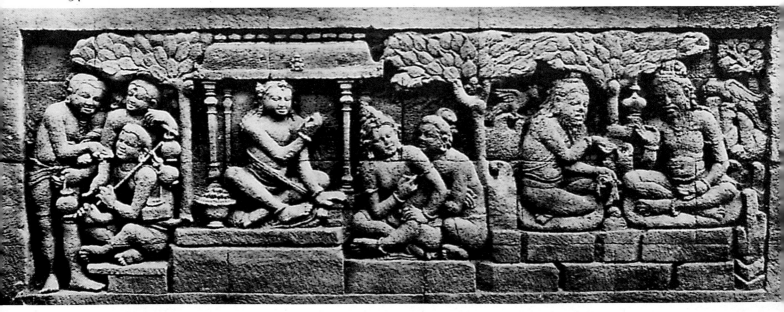

146

Kegiatan masyarakat desa pada saat itu, mempunyai satu pola tersendiri. Lelaki, lebih sering melakukan kegiatan di luar atau di sekitar halaman rumah. Wanitanya, lebih banyak berada di belakang rumah. Selain itu banyak bangunan di pedesaan, lantainya ditinggikan dan disangga tiang, hingga terdapat ruang antara lantai rumah dengan tanah. Seperti rumah panggung di pedesaan Jawa saat ini.

Community activities during this era reveal a certain pattern. Men were depicted more often working outside the house or in a surrounding field. The women stayed inside. Many of the village structures and homes had raised floors above the ground, supported by posts, not dissimilar to the types of houses found in Javanese villages today.

14

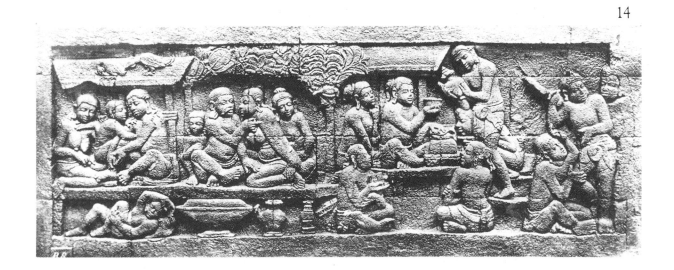

Sedangkan bangunan keraton, bisa terbuat dari kayu, logam atau batu. Atap terbuat dari genteng, tiang dan beberapa bagian bangunan berhias ukiran. Lantai bukan terbuat dari tanah, tetapi juga dilapisi batu. Bangsawan di dalam bangunan itu, digambarkan lebih tinggi dari lainnya, berpakaian bagus, penuh perhiasan dan suka bermahkota.

Berdasarkan gambaran relief, dapat pula diketahui, orang Jawa Kuno telah mengenal bangunan bertingkat dari batu. Biasanya bangunan ini merupakan bangunan suci atau wihara (tempat tinggal pendeta).

Kegiatan yang terlihat di keraton, hanya berkisar pada adegan paseban (bangsawan dan para abdi yang menghadap raja). Kadang permaisuri turut pula ambil bagian dalam acara itu, serta tak ketinggalan putra atau putrinya. Tanda lain yang menggambarkan bangunan keraton, biasanya beberapa binatang khas

Palaces were built from wood, metal or stone. The roof was made of fibres. The supporting pillars and several other parts of the structure were carved. The floor was not earthen but consisted of layers of stone. The royalty or aristocrats who lived in this type of structure are pictured higher than others, wearing beautiful clothes, jewelry and crowns.

The reliefs also show that the ancient Javanese community was familiar with multi-storied buildings. Usually these were sacred buildings or wihara (houses for monks).

Palace life is depicted in paseban scenes (the courtiers and subjects face the king). Sometimes the queen, princes and princesses are also shown. Other elements of palace life illustrated here are the animals that were under the care of royalty, such as horses and elephants. Banners, flags and umbrellas, a sign of grandeur, were also adjuncts to palace life.

lingkungan bangsawan, seperti kuda dan gajah.
Umbul-umbul, payung tanda kebesaran serta
panji, dijadikan pula sebagai lambang keraton.

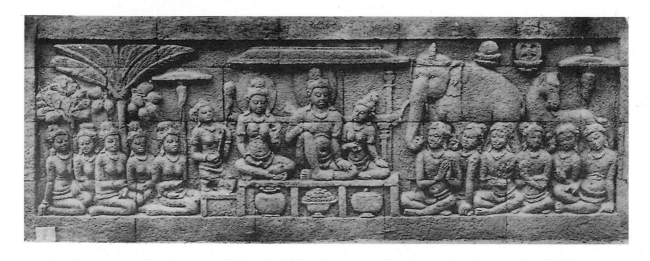

129

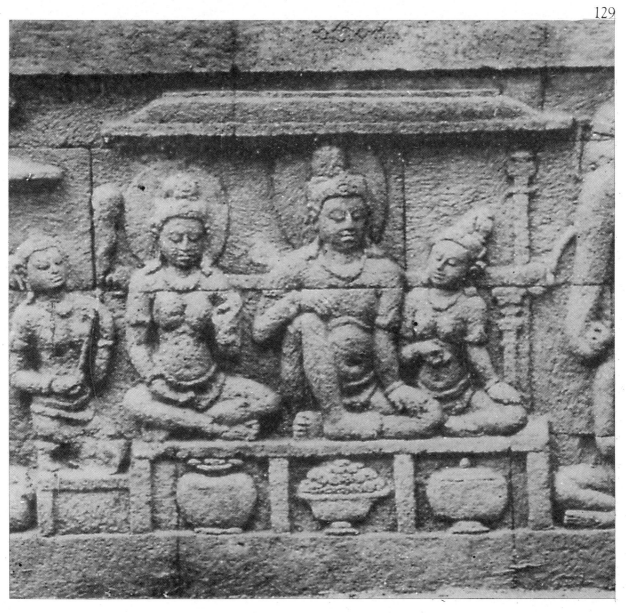

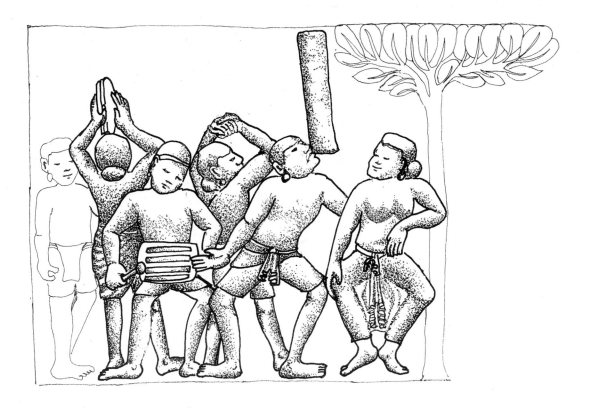

Pahatan relief Karmawibhangga, ternyata tidak dapat disepelekan begitu saja. Di dalamnya tergambar sketsa-sketsa kehidupan masyarakat Jawa Kuno. Pasar, tontonan rakyat, pengamen jalanan, kehidupan kerajaan serta bangsawan-bangsawannya, juga ada pendeta, pertapa, petani, pedagang, bahkan dukun.

The Karmawibhangga reliefs should not be taken lightly, for here is depicted the life of ancient Java. There are scenes of markets, performances, road musicians, royalty and the aristocracy, monks, hermits, farmers, traders and even healers.

21

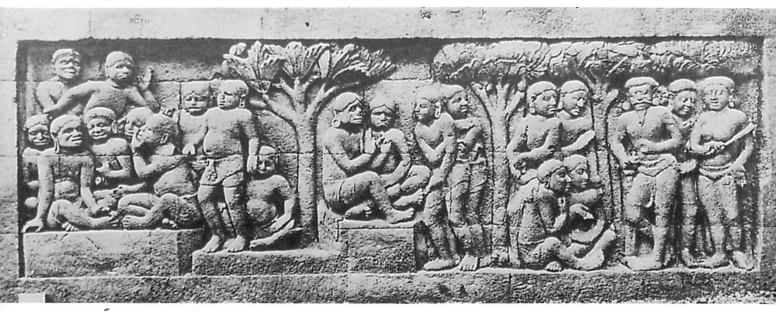

Bukan cuma itu, perumahan penduduk, keraton dengan segala isinya tak luput dari tatahan relief itu. Karmawibhangga, laksana sebuah gambar tua yang kusam, kadang amat mudah dikenali siapa dan kejadian apa yang diabadikan, namun sering kali sulit dilihat, karena sudah aus termakan waktu.

The reliefs are also illustrated with houses and palaces, complete with their contents. At Karmawibhangga, which looks to some like a dull old painting, it is sometimes easy to identify who and what has been immortalized, but yet often what has been depicted is difficult to detect due to erosion and decomposition occurring through the passage of time.

53

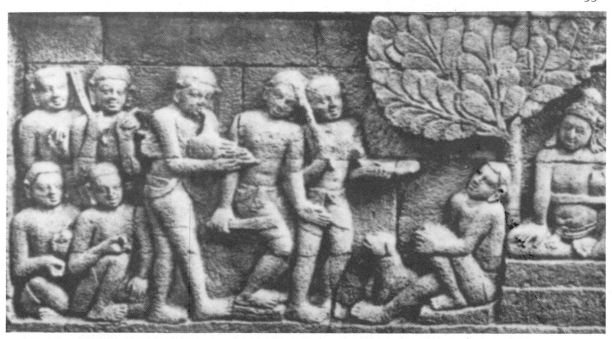

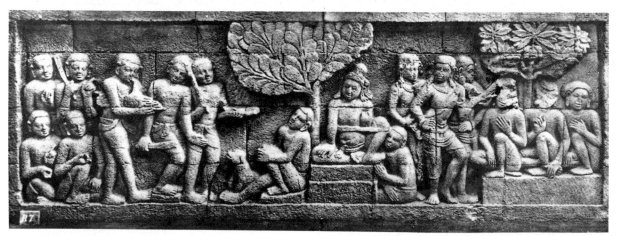

150

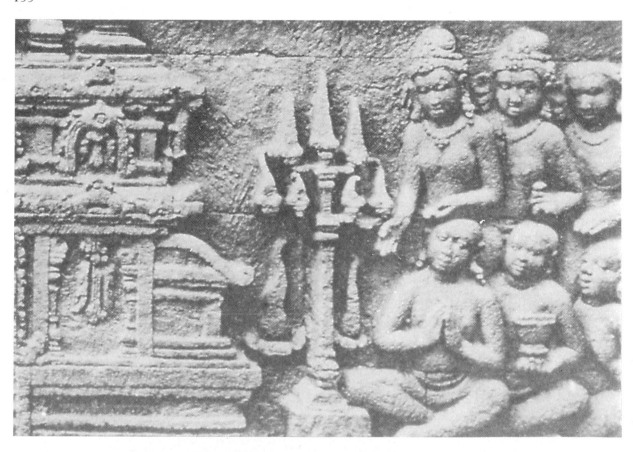

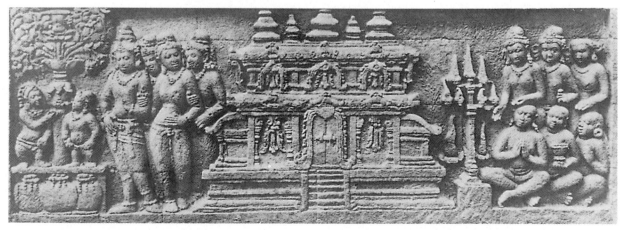

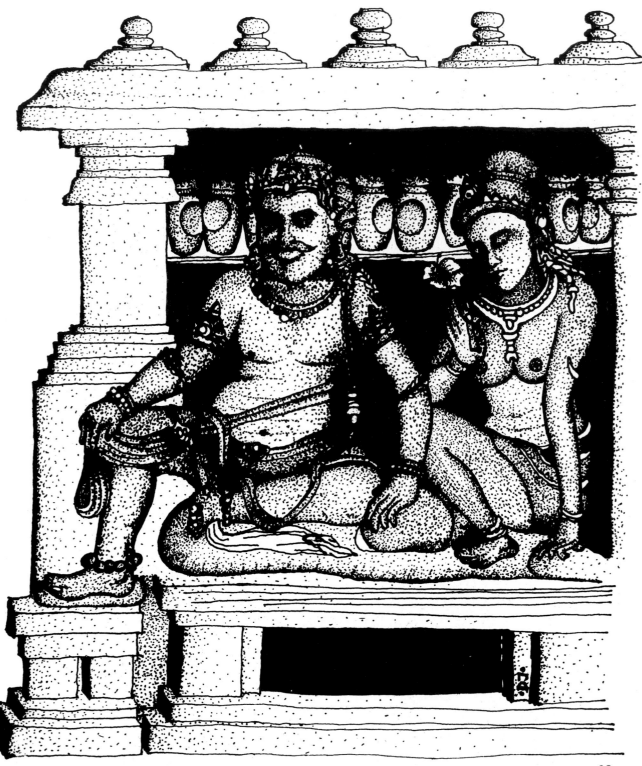

Kresno Yulianto / Sri Unggul Azul S.

ALAM BINATANG DAN SUASANA NERAKA

The World of Animals and the Atmosphere of Hell

"Jangan sakiti kami, jika tidak ingin masuk neraka..." Ini bukan ancaman, tetapi lebih tepat ditafsir sebagai peringatan dari satwa penghuni relief Karmawibhangga. Lalu apa hubungannya gambaran fauna dengan ajaran Buddha?

Tidak semua umat mengerti apa yang dimaksud *ahimsa*, dilarang membunuh, serta akibat yang harus ditanggung kelak di dunia abadi. Intinya, tidak boleh menyakiti sesama makhluk hidup. Jika disimak, dari 160 panil, ada sekitar 26 genus satwa yang ditampilkan. Sesuai dengan pesannya, relief ini jelas memuat adegan-adegan penyiksaan binatang, sekaligus apa akibat perbuatan itu.

Dalam kaitan itulah, gambaran fauna ditampilkan! Lingkungan fauna yang ditatah pemahat, kiranya banyak menghadirkan hewan memamah biak, kemudian berturut-turut unggas, ikan, dan binatang melata.

Fauna Karmawibhangga hadir dalam adegan bertema keagamaan, pertanian, nelayan, kehidupan pertapaan, kegiatan perburuan, hiburan musik jalanan, dan beberapa gambaran yang menunjukkan hubungan akrab antara manusia dan hewan di rumah tinggal.

Derita di neraka

Tema agama menyuguhkan sosok hewan yang didera, disiksa dan dimangsa manusia. Ambil contoh, seekor domba. Hewan ini nahas betul, sudah kakinya diikat, digantung dan siap dikuliti dua orang. Tetapi, apa yang terjadi kemudian? Kedua orang itu mendapat hukuman yang setimpal. Di neraka mereka diadu secara fisik. Saling meremas rambut tak boleh berhenti. Di atas mereka sang elang (*Falco* sp.) menjadi wasit siap mematuk bila perang tanding berhenti. Sedikit pun tak ada niat melerai!

Berbeda bagi pemakan kura-kura (*Coura* sp.). Dalam relief diperlihatkan bagaimana sekelompok orang memasak kura-kura di dalam

"Do not hurt us if you do not wish to enter hell...." This is not a threat, but should be interpreted as a warning from the wildlife that appear on the Karmawibhangga reliefs. What is the connection between the illustration of animals and the teachings of Buddha?

Not everyone understands the meaning of *ahimsa*, the prohibition to kill and the consequences that must be faced in the hereafter. The essence of this means that one must not harm a living creature. Upon observation of the 160 panels, some 26 animal species are depicted. In line with the inherent message, the scenes on these reliefs show animals being tortured and the consequences of these actions.

The animal scenes have to be seen in this context. The illustrations are mainly of mammals, birds, fish and reptiles.

The fauna of Karmawibhangga can be found in religious scenes, in episodes of farming, fishing, asceticism, hunting, those depicting street musicians and several reflecting the close relationship between man and animals within the home.

The Sufferings of Hell

Against this religious background, animals are illustrated as being flogged, tortured and preyed upon by man. For example there is a scene of a sheep in a pitiful position, hung, its feet tied, ready to be stunned by two men. What happens afterward? The two men receive similar punishment. In hell they are physically pitted against each other, made to pull each other's hair without ceasing. Above them, a falcon (*Falco sp.*) stands ready to peck and bite if one of them stops fighting.

Another scene depicts people who like eating turtle (*Coura sp.*) and includes the turtle being prepared over a fire.

Next is a dramatic episode in which those who cooked the turtle in the fire are in hell

wadah, sementara api menyala di bawahnya.

Adegan berikut dilukiskan begitu dramatis, tidak tanggung-tanggung, kalau di dunia mereka begitu kuasa menyiksa kura-kura di atas bara api, maka neraka adalah tempat penyiksaan yang mirip sekali. Orang-orang itu dikumpul dalam wadah besar dan dipanggang sekaligus. Ingin keluar tidak mungkin sebab di hadapannya berdiri tegak dua abdi neraka dengan tombak terhunus.

Hidup di dunia mungkin tidak begitu nyaman, kalau diganggu hama tikus. Tetapi lebih tidak nyaman lagi, kalau harus menanggung derita di neraka. Memang repot. Ingin lingkungan bersih supaya jangan dijangkit hama pes, tetapi jika sumbernya diberantas, niscaya kena kutukan di neraka.

Manusia yang berupaya membersihkan dan membakar sarang tikus, ternyata tidak beruntung. Sebab, di neraka siksaannya pun tidak jauh beda. Mereka harus masuk ke dalam liang tikus yang sangat sempit untuk ukuran badan manusia. Berontak pun tak kuasa. Kalau pun bisa, di depan lubang berdiri kawanan gajah (*Elephas maximus*) dikendalikan pawang, siap menginjak-injak.

receiving similar punishment, being put into a big pot and cooked over a fire, unable to escape, as they are being guarded by two men with spears.

Being pestered by mice while in this world may not be very comfortable, but how much more uncomfortable it is to carry the burden of suffering in hell. Indeed it is a difficult choice. A person would like his environment clean of pests, but if he destroys them, he will be damned in hell.

Apparently it is unlucky for someone to clean the house of and to burn pests. In hell, the punishment is not dissimilar. The person must crawl inside a mouse hole too small for him, and once there, is unable to escape. Even if he were to free himself, just in front of the hole stands a tamer with elephants (*Elephas maximus*) ready to crush him.

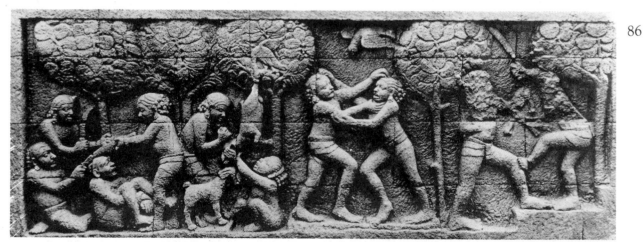

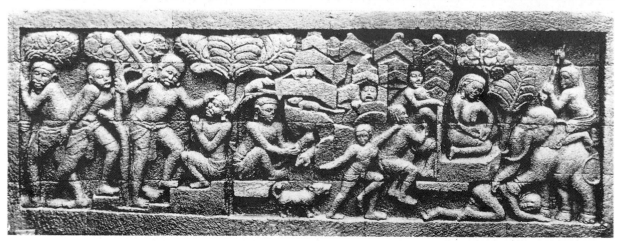

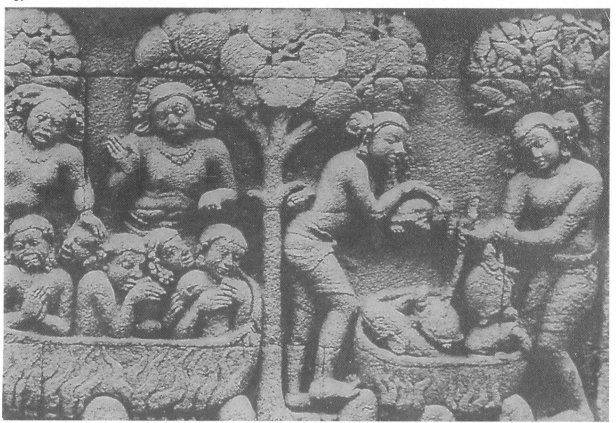

Fauna nyata tidak selalu dijadikan alasan penyiksaan. Ada kalanya manusia justru menyakiti sesamanya. Salah satu panil Karmawibhangga memuat adegan keras tadi. Seorang dengan raut muka seram dan sebatang tongkat, begitu geram menyiksa orang yang tangannya terikat. Kekejaman itu pun terbalas, akhirnya algojo itu harus menjelma menjadi binatang, bisa menjadi rusa, kuda, atau sapi.

Animals were not the only objects of torture. Sometimes men hurt each other. One of the Karmawibhangga panels shows a man with a frightening face holding a cane and torturing his prisoner, who has his hands tied. Eventually his sadism is repaid in kind when he is born again as a deer, horse or cow.

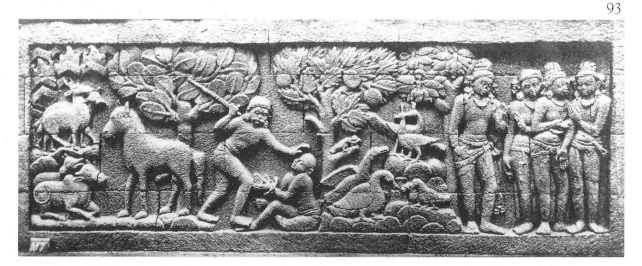

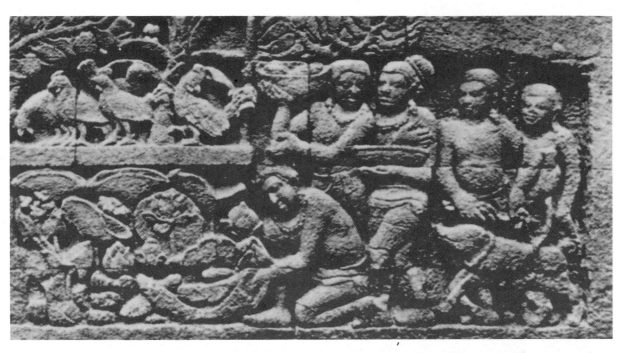

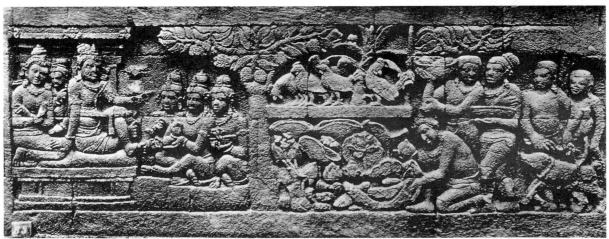

9

156

34

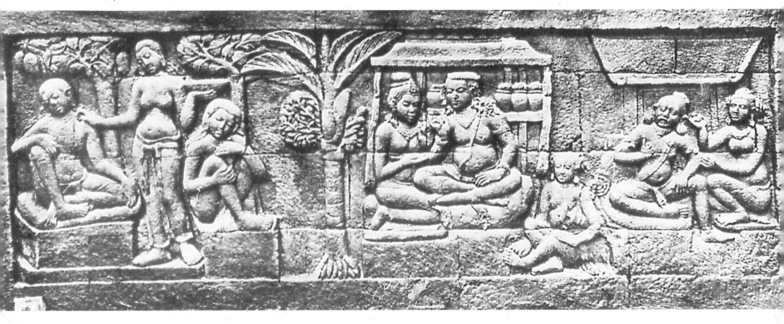

89

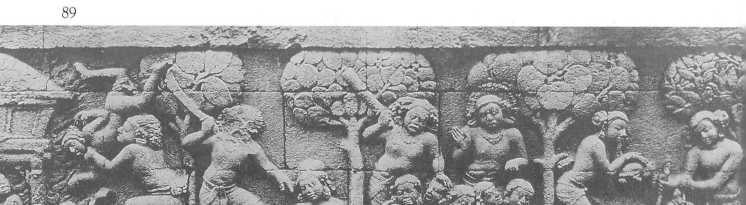

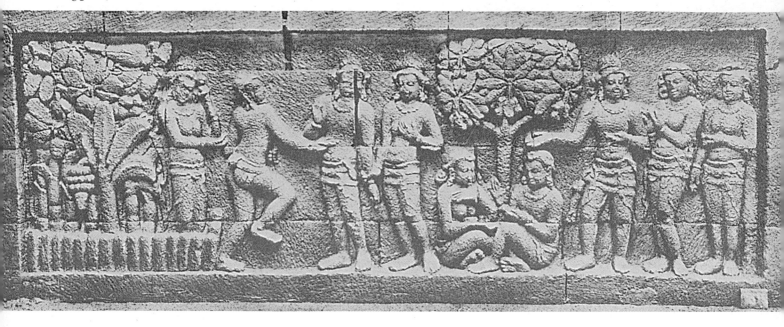

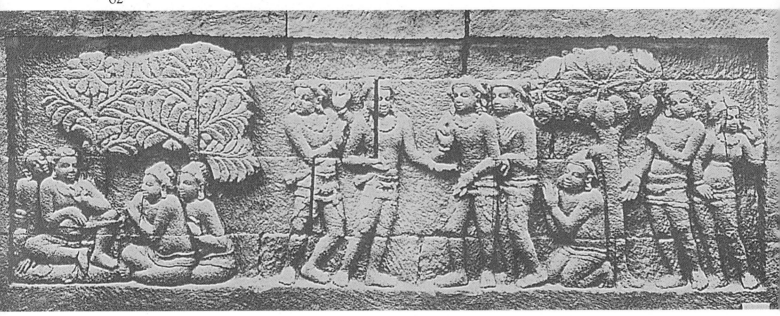

75

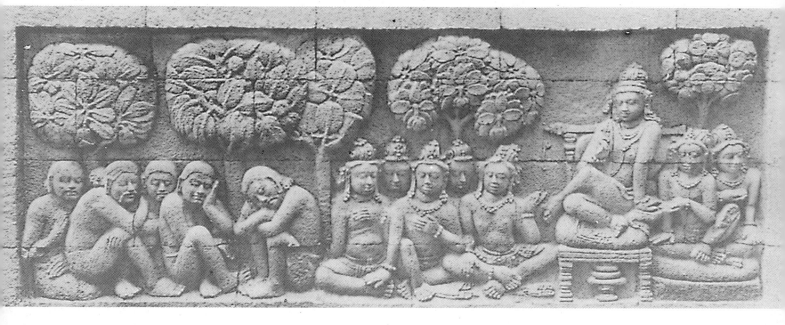

93

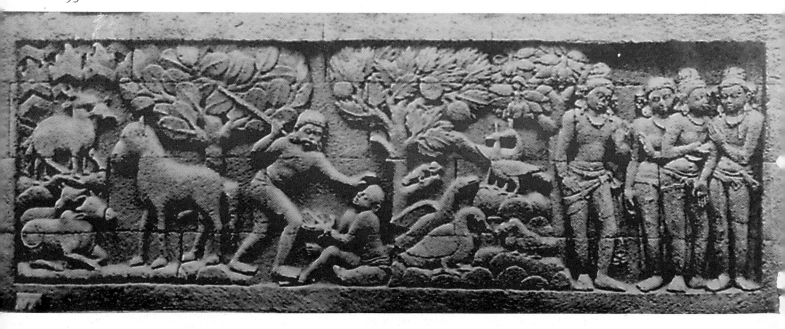

160

105

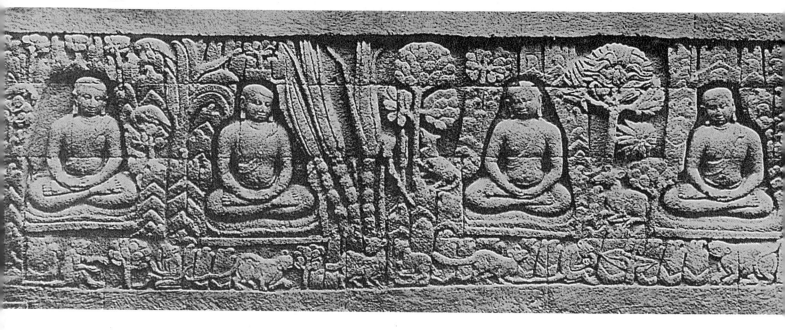

123

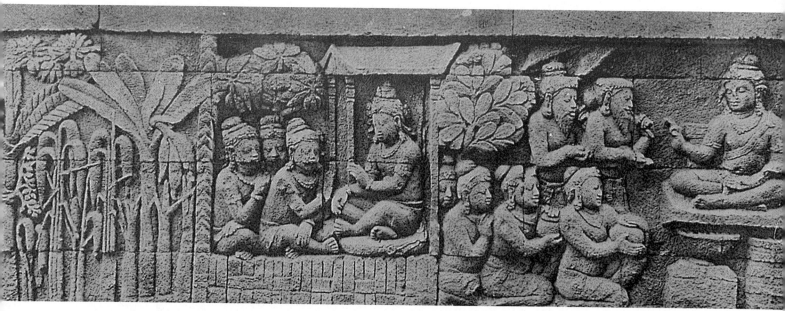

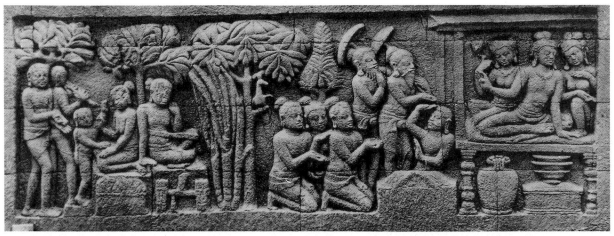

117

123

Masyarakat agraris

Selain adegan siksa neraka, seniman pembuat relief Karmawibhangga juga memberi informasi masyarakat kala itu. Prasasti, naskah, dan sumber absah lainnya, secara tegas membuktikan Candi Borobudur dibangun oleh masyarakat agraris. Tak perlu heran, sebab banyak gunung berapi dan sungai sebagai sumber hidup terletak di lokasi ini. Selain itu digambarkan juga bermacam ragam tetumbuhan, baik tanaman liar maupun budidaya.

Tercatat jenis-jenis tanaman seperti jawawut (*Setaria italica*), padi (*Oryza sativa*), nangka (*Artocarpus heterophylla*), sukun (*Artocarpus communis*), pisang (*Musa paradisiaca*), jeruk (*Citrus* sp.), mangga (*Mangifera indica*), dan durian (*Durio zibethinus*) dan beberapa jenis lainnya. Sebagian besar jenis tanaman ini dibudidayakan untuk bahan pangan, minuman, bangunan, zat pewarna dan obat-obatan.

Selain bertani, ada juga kelompok masyarakat penangkap ikan. Tampak jelas nelayan menangkap ikan besar yang mirip ikan tambra (*Labeobarbus* sp.), jika ditilik dari besar badannya. Perbendaharaan seniman akan dunia fauna juga bisa diamati di suasana tenang pertapaan. Beberapa jenis hewan tampak akrab dan berkesan setia menjaga si pertapa. Ada musang (*Paradoxurus hermaphroditus*), kijang (*Muntiacus muntjak*), dan sejenis jelarang (*Ratufa bicolor*).

Kegiatan perburuan, tidak luput dari pengamatan. Sekurangnya ada adegan berburu seekor babi hutan (*Sus* sp.) yang lehernya diikat, juga tegas lagi ditombak. Sementara itu

Agrarian Society

Besides scenes from hell, the reliefs of Karmawibhangga reflect other aspects of society at that time. Inscriptions, ancient manuscripts and other sources have clearly proved that the Borobudur Temple was built by an agrarian society. This is not surprising, for there were many volcanoes and rivers in the area, which contributed to good soil conditions. Also illustrated is the vegetation of that time, both wild and cultivated.

Crops and plants included millet (*Setaria italica*), rice (*Oryza sativa*), jackfruit (*Artocarpus heterophylla*), breadfruit (*Artocarpus communis*), bananas (*Musa paradisiaca*), oranges (*Citrus sp.*), mango (*Mangifera indica*), durian (*Durio zibethinus*) and many more. Most of the crops were grown for food and drink, for construction work, dyeing or coloring and medicine.

In addition to farming, fishing played an important role in the community. There is a clear illustration in a scene of a man catching a fish similar to a carp (*Labeobarbus sp.*). The artisan was also able to capture the quiet atmosphere of a hermit's retreat. Several animals stand guard and protect him, such as a raccoon (*Paradoxurus hermaphroditus*), a musk-deer (*Muntiacus muntjak*), and a kind of big squirrel (*Ratufa bicolor*).

Hunting scenes illustrate wild boars that have been tied and speared. In another panel, a group is hunting for parrots (*Acatua sp.*) and peacocks (*Pavo muticus*), which cause damage to crops. People not only hunted for food but also as a means to prevent plant pests from destroying crops.

76

di panil lain orang-orang berburu kakatua (*Acatua* sp.) dan merak (*Pavo muticus*), karena merusak tanaman. Agaknya soal perburuan bukan urusan perut semata, tetapi juga ada hubungannya dengan usaha menolak hama tanaman.

Kalau adegan sebelumnya berkesan keras, karena berkait dengan ajaran agama, relief Karmawibhangga juga menampilkan adegan yang bisa dibilang ringan. Pada adegan pengamen jalanan misalnya. Pahatan hewan yang tergores di situ menampakkan seorang sedang istirahat ditemani seekor anjing. Lalu ada adegan kerja bakti mendirikan lumbung padi, sementara di atas lumbung bertengger segerombol merpati (*Columba livia*).

Although previous reliefs were filled with harsh scenes relating to religion, Karma-wibhangga also has light episodes such as a scene of street musicians; an outline of a man resting, accompanied by his dog; and a scene of a cooperative community project of the building of a rice granary, with a flock of doves (*Columba livia*) perched on top of the structure.

30

122

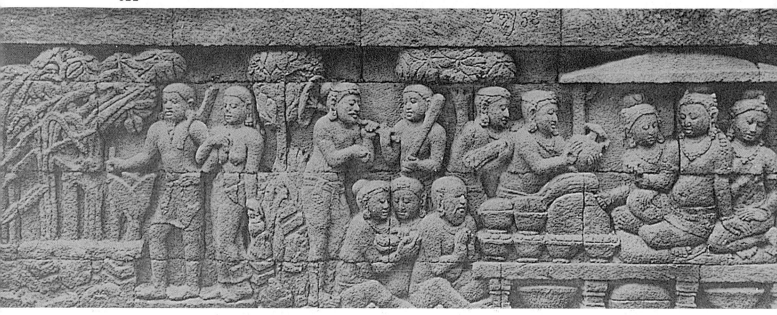

144

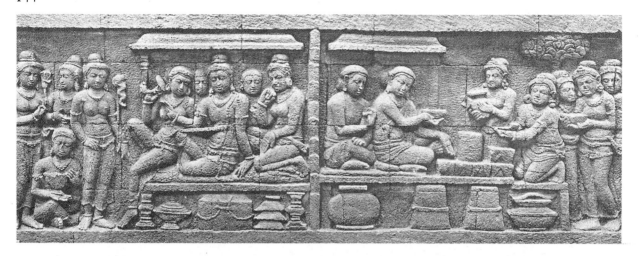

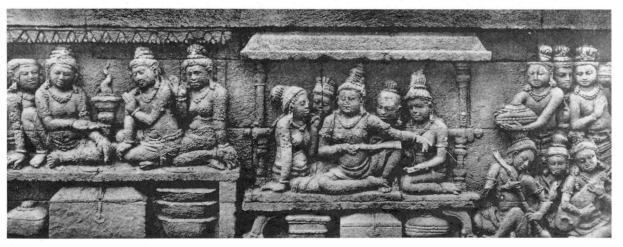

125

166

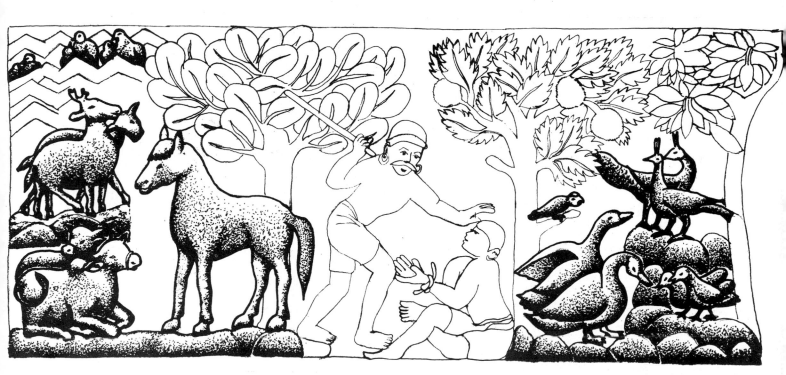

93

Peringatan

Adegan Karmawibhangga dari Borobudur, sekilas memang berkesan seram, sebab umat manusia selalu diingatkan. Agar tak semena-mena memperlakukan sesama makhluk hidup Tidak peduli yang sudah paham maupun belum perihal ajaran agama Buddha. Yang penting *ahimsa* bisa dicerna baik dan benar, melalui tatahan relief yang khusus dipilih, hingga pesan Hukum Sebab-Akibat itu jelas bagi *sanggha* atau umat Buddha di zaman itu.

Pesan itu ada, walau terpendam di kaki candi.

Constant Reminder

The Karmawibhangga at Borobudur remains as a constant reminder to mankind not to mistreat other living creatures, not to forget the lessons and teachings of the Buddhist faith. What was important during that era was to be able to discern what was good and true (*ahimsa*) through the reliefs so that the message of the Law of Cause and Effect would be clear to the *sanggha* or Buddhists of that time.

The message is still there, although hidden at the base of the temple.

Rudi Badil

KASIAN CEPHAS (1844-1912):
FOTONYA ITU SUMBER ABADI

The Photos of Kasian Cephas (1844-1912)
An Everlasting Source

Bayangkan kalau tak ada barang sepele itu. Nasib ke-160 panil relief Karmawibhangga, mungkin akan lain lagi ceritanya!

Indonesia yang memiliki Candi Borobudur, rasanya lebih beruntung lagi karena memiliki putra Indonesia yang bernama Kasian Cephas sebagai pemotret panil Karmawibhangga itu. Profesi Kasian Cephas, jangan disamakan dengan masa kini. Sungguh dia itu "tukang potret", tetapi pada akhir abad ke-19 — apalagi sebagai bumiputra — pemotret itu pekerjaan langka. Di samping peralatan fotografi amatlah mahal, juga juru foto haruslah orang pilihan.

Kasian, putra Jawa asli, dilahirkan entah di mana pada tanggal 15 Februari 1844, diambil anak oleh pasangan Adrianus Schalk dan Eta Philippina Kreeft, tinggal di Yogyakarta. Kasian yang tak mengetahui siapa orang tua aslinya, kemudian dibaptis dengan nama Cephas oleh pendeta Braams di Purworejo, tanggal 17 Desember 1860. Nama "aneh" Cephas (dari bahasa Aramea yang sama artinya dengan Petrus, Peter atau Piet), kemudian dipasang di belakang nama aslinya, jadilah Kasian Cephas.

Karya perdana Cephas hanya dapat dilacak dari foto tertuanya, buatan tahun 1875, potret lingkungan keraton kesultanan. Memang dia juru foto istana Yogyakarta, di samping bertugas sebagai *ordonnans* atau penghubung antara keraton dan kantor residen (tahun 1905 ia diangkat menjadi *Hoofd Ordonnans* dan wedana). Namun bakat Cephas sebagai juru potret makin berkembang, apalagi sejak ia bekerja sama dengan dokter Isaac Groneman yang gemar menulis dan membuat buku berilustrasi foto Cephas.

Justru prestasi ini menarik perhatian perwira zeni Belanda, ketua *Archaeologische Vereeniging* atau perhimpunan arkeologi swasta Belanda, Ir. J.W. Ijzerman. Tahun 1890, Kasian Cephas memotret kaki terpendam Borobudur "temuan" Ijzerman (disebut juga "kaki Ijzerman"), dalam proyek besar berdana khusus 9.000 gulden.

The fate of the 160 panels of the Karmawibhangga reliefs could have been different if not for Kasian Cephas, a 19th century Indonesian photographer who recorded the Karmawibhangga panels. Unlike today, at that time photographers were scarce, especially indigenous Indonesians. In addition, equipment was expensive and one had to meet stringent requirements to become a photographer.

Records show that Kasian was born in Java on February 15, 1844 and was adopted by Adrianus Schalk and Eta Philippina Kreeft. Kasian, who did not know his biological parents, was baptized Cephas by a priest called Braams in Purworejo on December 17, 1860. The rather unusual name of Cephas (derived from the Aramaean language and meaning Petrus, Peter or Piet) was added on to his first name, so from then on it was Kasian Cephas.

His first professional photo was traced to his oldest photograph taken in 1875, a shot of the Sultan's palace. Besides his job as the official Yogyakarta palace photographer, he also held the post of *ordonnans*, a kind of liaison between the palace and the residency office (in 1905 he was promoted to *Hoofd Ordonnans* and district chief). His talent as a photographer blossomed even more after he collaborated with Dr. Isaac Groneman, an author who used Cephas' photos as illustrations.

His work attracted the attention of Ir. J.W. Ijzerman, a Dutch officer in the Army's engineering department, who was also chairman of Archaeologische Vereeniging, a private Dutch archaeology association. In 1890 Cephas photographed the concealed base of Borobudur, which was discovered by Ijzerman (a.k.a. the "Ijzerman foot") during the course of a 9.000 guilders project. Cephas photographed each stone panel on slabs of glass.

Photos and sketches had been made some time before that. For example, in 1845, the Dutch colonial government invited

Secara runtut, Cephas mengabadikan panil-panil batu itu dalam lempengan kaca.

Foto, sketsa atau gambar, sebetulnya sudah dibuat beberapa waktu sebelumnya. Misalnya tahun 1845, pemerintah kolonial Belanda mendatangkan ahli potret Adolph Schaefer. Pemotret ini pada saat itu berteknik *daguerreotype*, merekam sebagian sosok Candi Borobudur, namun hasilnya tak begitu meyakinkan (kini koleksi Schaefer ada di Universitas Leiden).

Tak lama kemudian F.C. Wilsen, seorang juru gambar Zeni Angkatan Darat Belanda, ditugaskan menggambar Borobudur. Hasilnya cukup baik, tercipta 476 lembar gambar relief Borobudur. Namun foto dan gambar itu, belum satu pun merekam Karmawibhangga yang masih tersembunyi.

Barulah setelah Ijzerman tanpa sengaja menemukan Karmawibhangga, hampir bersamaan dengan munculnya "tukang potret" Jawa — pengisi lembaran foto Groneman (wakil Ijzerman di perhimpunan arkeologi swasta) — maka terlibatlah Kasian Cephas di Borobudur. Mungkin waktu itu, Cephas hanya menjalankan tugas merekam gambar saja. Tanpa memikirkan kegunaan gambar detail relief Karmawibhangga di masa mendatang, buat orang yang mau tahu lebih banyak perihal Karmawibhangga.

Khususnya hasil foto relief kaki candi buatan Cephas, walau tak artistik, namun sangat baik dan jelas. Di situ terekam segala ragam tatahan indah, termasuk tulisan huruf kuno yang bermakna tersendiri.

Karmawibhangga, tanpa foto Kasian Cephas hampir satu abad lalu, mungkin tidak melancarkan penelitian A.J. Bernet Kempers dan lainnya. Tanpa foto Cephas buku monografi Borobudur dari Van Erp tidaklah lengkap. Berkat foto Cephas, Karmawibhangga bisa dijadikan album ilmu pengetahuan, bukan album foto.

Orang Jawa perintis fotografi Indonesia, meninggal pada tanggal 2 Desember 1912 di Yogyakarta, dimakamkan di situ pula. Kini makam Kasian Cephas tak jelas ada di mana. Untung karya fotonya masih jelas, malah amat jelas sebagai sumber abadi penelitian Karmawibhangga dari Borobudur.

photographer Adolph Schaefer, who used the daguerreotype technique, to take photos of various sections of the temple. However, the results were not convincing. (Schaefer's collection is housed at the University of Leiden.)

A while later, F.C. Wilsen, a draftsman in the Dutch Army's engineers detachment, received orders to sketch Borobudur. Wilsen created a total of 476 fine drawings of Borobudur's reliefs. However, none of the photos or sketches captured the hidden Karmawibhangga.

Then researcher J.W. Ijzerman accidentally discovered Karmawibhangga around the same time that a Javanese photographer was assigned to shoot photos for a book by Groneman (Ijzerman's deputy at the private archaeology association). That photographer was Kasian Cephas. It was quite possible that Cephas merely carried out his job without realizing the importance the detailed pictures of the Karmawibhangga reliefs would play in the future, for those who would be interested in learning more about Karmawibhangga.

Photos of the temple's base taken by Cephas, although lacking artistic detail, were very sharp and clear. They recorded all the intricate inlaid work, including the ancient inscriptions with their own special meanings.

Without the photos of Karmawibhangga taken by Kasian Cephas a century ago, the research of Bernet Kempers and others would have been hampered. Without the photos of Cephas, the monograph of Borobudur by Van Erp would have been incomplete. Now thanks to Cephas' photos, Karmawibhangga can serve as an "album of knowledge," not just a "photo album."

The Javanese photography pioneer of Indonesia died and was buried in Yogyakarta on December 2, 1912. Although his grave is unmarked his work is well-known. The photos of Kasian Cephas continue to serve as an eternal source of information for research on Karmawibhangga at Borobudur.

The Borobudur Chronicle

800 Mungkin didirikan Raja Samarothungga

Probable construction by King Samarothungga

1365 Candi Borobudur menurut cerita *Nagarakertagama* masih berfungsi.

*According to the **Nagarakertagama** story, the Borobudur Temple was still functioning.*

1700-an Menurut kitab *Babad Tanah Jawi* sudah dikenal sebagai tempat angker yang menimbulkan malapetaka.

*1700's According to the chronicle **Babad Tanah Jawi**, it was known as a haunted place that caused disasters and misfortune.*

1757 Putera Kesultanan Yogyakarta, Pangeran Monconegoro, meninggal dunia karena berkunjung ke Borobudur untuk melihat 'seorang kesatria terkurung dalam sangkar'.

A Prince of the Yogyakarta Sultanate, Monconegoro, dies after visiting Borobudur to see 'a knight imprisoned in a cage.'

1814 Raffles mengutus Cornelius untuk menyelidiki laporan penduduk, tentang runtuhan bangunan purbakala di Bukit Borobudur.

Raffles instructs Cornelius to investigate reports on the ruins of an ancient structure at Borobudur Hill.

1817 Bukit Borobudur dibersihkan dari pepohonan dan semak liar.

Borobudur Hill is cleared of shrubbery and undergrowth.

1842 Residen Kedu, Hartman, menyelidiki isi stupa induk Borobudur.

The Head of the Kedu Residency, Hartman, investigates Borobudur's main stupa.

1845 Schaefer, ahli potret, didatangkan dari Belanda untuk mengabadikan relief Candi Borobudur.

Schaefer, a photographer from the Netherlands takes photos of the reliefs of Borobudur.

1849 Wilsen, juru gambar zeni Angkatan Darat Belanda, ditugaskan menggambar Borobudur.

Wilsen, a draftsman from the engineers detachment of the Dutch Army is ordered to make sketches of Borobudur.

1853 Sebanyak 476 lembar gambar relief dan sejumlah gambar bangunan berhasil diselesaikan oleh Wilsen.

Wilsen has completed a total of 476 drawings of the reliefs and the structure.

1873 Monografi Borobudur karya Leemans, edisi bahasa Inggris diterbitkan.

A monograph on Borobudur by Leemans is published in an English edition.

1874 Monografi Borobudur karya Leemans, diterbitkan dalam bahasa Perancis. Sementara keadaan Borobudur sangat mengkhawatirkan.

Leemans' monograph on Borobudur is published in French. Meanwhile Borobudur is in an extremely critical condition.

1882 Diajukan usul untuk membongkar seluruh bangunan candi dan memindahkan seluruh reliefnya ke dalam museum khusus.

A proposal is submitted to dismantle the temple and move the reliefs to a special museum.

1885 Ijzerman menemukan relief Karmawibhangga di kaki candi.

Ijzerman discovers the Karmawibhangga reliefs at the base of the temple.

1890 Kaki candi dibongkar untuk pemotretan relief Karmawibhangga oleh Kasian Cephas, orang Jawa, di atas lempengan kaca.

The base of the temple is opened up so that a Javanese photographer, Kasian Cephas, can take photos of the Karmawibhangga reliefs. The pictures are taken on sheets of glass.

1896 Pemerintah kolonial memberi hadiah kepada Raja Siam, Chulalongkorn, delapan gerobak batu relief Candi Borobudur.

The colonial government presents eight wagon-loads of bas-reliefs from the Borobudur Temple as a gift to the King of Siam, Chulalongkorn.

1900 Panitia khusus perencana penyelamatan Borobudur dibentuk.

A special planning committee is formed to save Borobudur.

1905 Pemerintah kolonial menyetujui usul panitia untuk menyediakan dana 48.800 gulden.

The colonial government agrees to the committee's proposal to provide funds totalling 48,800 guilders.

1907 Van Erp, insinyur zeni Angkatan Darat Belanda, memulai tugasnya menyelamatkan Borobudur.

Van Erp of the Dutch Army's engineers detachment, begins working to save Borobudur.

1908 Van Erp mengusulkan pemugaran yang lebih luas, berdana tambahan 34.600 gulden.

Van Erp submits a proposal for more extensive restoration work, requiring 34,600 guilders in extra funds.

1910 Upaya Van Erp berhasil menyelamatkan Borobudur dari keruntuhan.

Van Erp succeeds in saving Borobudur from imminent collapse.

1926 Mulai diketahui adanya kerusakan baru pada tubuh bangunan Candi Borobudur.

New damage is discovered on parts of Borobudur.

1929 Sekali lagi dibentuk panitia khusus untuk meneliti kerusakan Borobudur.

Another committee is formed to investigate the damage.

1942 Orang Jepang, menggantikan Belanda menduduki Jawa, tertarik pada relief Karmawibhangga, lalu membongkar secara sembarang batu-batu candi yang menutupinya. Akibatnya bagian sudut tenggara tidak dapat dikembalikan seperti semula, hingga sekarang.

The Japanese, who took over the Dutch occupation in Java, are interested in the Karmawibhangga reliefs and dismantle the stones concealing them at random, causing irreversible damage to the southeast corner.

1948 Di tengah gejolak revolusi fisik, pemerintah Republik Indonesia mengundang dua ahli arkeologi India untuk meneliti kerusakan Borobudur.

In the midst of a flare-up in the revolution, the government of the Republic of Indonesia invites two archaeologists from India to examine the damage at Borobudur.

1955 Indonesia mengajukan permintaan bantuan kepada UNESCO, untuk menyelamatkan berbagai candi di Jawa dan Bali.

Indonesia requests assistance from UNESCO to save various temples in Java and Bali.

1960 Indonesia mengumumkan: Borobudur dalam keadaan darurat!

Indonesia announces: Borobudur is in an emergency situation!

1963 Indonesia menyediakan dana pemugaran sebesar 33 juta rupiah dan segera melakukan upaya awal.

Indonesia provides 33 million rupiahs for restoration work and begins immediately to carry out initial efforts.

1965 Diperoleh lagi dana tambahan 20 juta rupiah, Presiden RI juga berkenan memberi dana khusus 500 juta rupiah setahun, selama lima tahun. Namun akibat terjadinya pemberontakan G–30–S PKI, seluruh pemugaran terpaksa dihentikan.

An extra 20 million rupiahs are obtained. The Indonesian President agreed to provide a special fund of 500 million rupiahs each year for a five-year period. Due to the abortive communist coup, restoration is halted.

1966 Timbul kesulitan dalam meneruskan penyelamatan Borobudur.

Difficulties arise in continuing efforts to save Borobudur.

1968 Dengan Surat Keputusan Presiden RI No. 217 tanggal 4 Juli 1968, dibentuk Panitia Nasional yang bertugas mencari dana dan melaksanakan pemugarannya sendiri.

Based on Presidential Decree No. 217, dated July 4, 1968, a National Committee is formed to raise funds and carry out restoration work on its own.

1969 Presiden membubarkan Panitia Nasional dan membebankan tugasnya kepada Menteri Perhubungan.

The President dissolves the National Committee and assigns the task to the Minister of Communications.

1970 Dibentuk Panitia Nasional Pengumpulan Dana Perbaikan Borobudur.

The National Fund Raising Committee for the Restoration of Borobudur is formed.

1971 UNESCO mengadakan pertemuan di Yogyakarta, membahas rencana pemugaran Borobudur.

UNESCO holds a meeting in Yogyakarta to discuss plans for the restoration of Borobudur.

1973 Pemugaran fisik Candi Borobudur mulai dilakukan. Kali ini pelbagai bentuk peralatan modern dipergunakan, termasuk juga komputer.

The restoration of the Borobudur Temple begins. This time modern equipment and techniques are used, including computers.

1983 Presiden Soeharto meresmikan Borobudur pada tanggal 23 Februari. Tahun ini pemugaran Borobudur dinyatakan selesai.
President Soeharto officiates at a ceremony on February 23rd, marking the completion of the renovation of Borobudur.

Disusun oleh :
Compiled by : Mindra Faizaliskandiar

Selected Bibliography

Atmadi, Parmono
 1979 "Beberapa Patokan Perancangan Bangunan Candi. Suatu Penelitian
 Melalui Ungkapan Bangunan pada Relief Candi Borobudur", *Pelita
 Borobudur*: Seri C No.2. Borobudur: Departemen Pendidikan dan
 Kebudayaan Republik Indonesia.

Ayatrochaedi (ed)
 1986 *Local Genius: Kepribadian Budaya Bangsa.* Jakarta: Pustaka Jaya.

Bentara Budaya
 1987 *Karmawibhangga Candi Borobudur, Gambaran Masyarakat Jawa Abad
 ke-9*, Jakarta - Yogyakarta: Bentara Budaya.

Bernet Kempers, A.J.
 1970 *Borobudur Mysteriegebeuren in Steen. Verval en Restauratie, Oudjavaans
 Volksleven.* Wassenar: Servire (revised edition).

 1976 *Ageless Borobudur: Buddhist Mystery in Stone, Decay and Restoration,
 Mendut and Pawon, Folklife in Ancient Java.* Wassenar: Servire.

de Casparis, J.G.
 1954 "Sedikit tentang Golongan-golongan di dalam Masyarakat Jawa Kuno",
 Amerta 2, Warna Warta Kepurbakalaan : 44-47.

Guillot, Claude
 1981 "Un exemple d'assimilation a Java: Le photographe Kassian Cephas
 (1844-1912)", *Archipel 22.*

Krom, N.J.
 1927 *Barabudur Archaeological Description.* Vol. I. The Hague: Martinus
 Nijhoff.

 1933 *Het Karmawibhangga op Barabudur.* Mededeelingen der Koninklijke
 Akademie van Wetenschappen. Afdeeling Letterkunde: deel 76,
 serie B.

Soekmono, R.
 1981 *Candi Borobudur.* Jakarta: Pustaka Jaya.

Wickert, Jurgen D.
 1984 *Borobudur.* Jakarta: Intermasa.

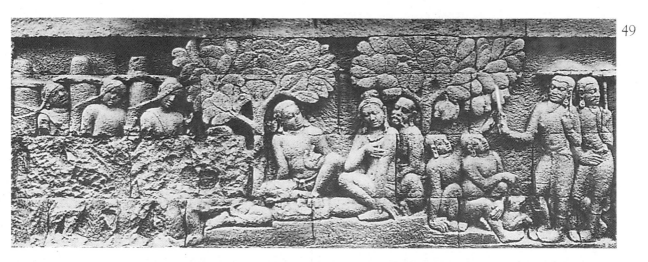

49

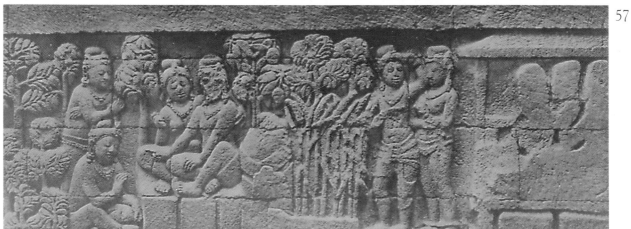

57

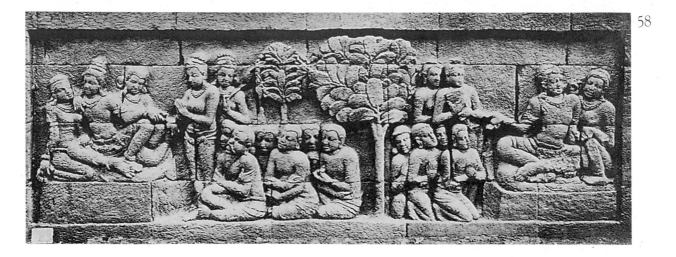

58

1. Orang menangkap ikan dan menjualnya ke pasar. Di pasar, seorang penabuh genderang sedang berteriak mengumumkan sesuatu. 136

 A man catches fish and sells them at the market. At the market a man beats a drum, while making an announcement.

2. Hukuman bagi pembunuh binatang (ikan) dan berakhir dengan kematian. 136

 The death sentence is meted out for slaughtering animals (fish).

3. Keaiban seorang wanita menggugurkan kandungan secara paksa. 58, 78-79

 A disgraced woman who has had an abortion.

4. Dua algojo mendera terhukum yang dijerat lehernya. 80

 Two executioners whip a prisoner, who is confined in a neck vice.

5. Empat laki-laki memperagakan tari perang, lengkap dengan perlengkapan dan perhiasannya. Di sebelahnya, sekelompok orang sedang meratapi kematian anak kecil. 87

 Four men perform a war dance, complete with costumes and accessories. Adjacent to this, a group mourns over the death of a child.

6. Beberapa orang terhormat memberikan wejangan kepada pengikutnya, mungkin sekali para bhiksu. 65

 Several dignitaries give directives to followers, who most probably are monks.

7. Berbincang-bincang dan persembahan bunga. 83

 Having a discussion and floral offerings.

8. Algojo sedang menangkap terhukum dan mengikat tangannya. Ada pertemuan antara pembesar dan sekelompok masyarakat. 104

 The executioner seizes a prisoner and ties his hands. There is a meeting between important officials and members of the community.

9. Babi dan ikan sedang diternakkan, sementara ada pertemuan orang-orang tertentu yang kelihatan berperanan penting. 156

 Pigs and fish are being bred, while a meeting takes place between important figures.

10. Seorang begal sedang mengacungkan pedang kepada tiga pejalan kaki. Di sebelahnya ada dua wanita yang meminta ampun. 143

A robber threatens three pedestrians with a sword while two women plead for mercy.

11. Orang kaya mengawasi pembagian derma kepada fakir miskin, di sebelah kiri seseorang duduk bersama anak dan istrinya, sambil memperhatikan sepasang wanita yang baru diberi bahan pakaian. 53

A wealthy person supervises the distribution of charity to the needy. On the left, a man sits with his wife and children, while observing a woman who has just been given some cloth.

12. Sekelompok orang memberikan derma kepada seorang pendeta. Adegan di sampingnya, seorang tokoh memberikan pengajaran kepada sepasang suami istri. 63

A group offers charity to a priest. Next to this scene an important figure gives advice to a married couple.

13. Adegan keburukan tentang orang-orang yang tidak mau bekerja dan melakukan perbuatan jahat. 105

A scene showing the wickedness of those who are unwilling to work and who commit crimes.

14. Seorang laki-laki dan perempuan diberi makanan oleh orang kaya, untuk meringankan kesengsaraan. 146,147

A man and a woman are given food by a rich man to ease their misery.

15. Seorang kaya duduk sambil memperhatikan pembagian makanan kepada fakir miskin di luar rumah. 137

A wealthy person sits and observes the distribution of food to the needy outside his house.

16. Seorang pendeta memberikan ajaran di dalam hutan. Pendeta lainnya melakukan hal serupa dengan akrab. 45,46

A priest is teaching in the forest. Another monk is doing the same in a friendly manner.

17. Dua pendeta memberikan wejangan kepada beberapa wanita. Di sampingnya tampak kehidupan seorang bangsawan bersama istri dan pengikutnya. 31

Two priests give advice to several women. Next to this is a member of the nobility with his wife and followers.

18. Seorang laki-laki mendapat perawatan beberapa wanita. Orang-orang di sekitarnya tampak bersedih. 138

A man is being nursed by some women. The people around them appear sad.

19. Sejumlah orang memberikan pertolongan kepada seorang laki-laki sakit. Ada yang memijat kepala, menggosok perut dan dada, serta membawa obat. Adegan lainnya memperlihatkan suasana bersyukur atas kesembuhan seseorang. 139

Several people are helping a sick man. One is massaging his head, another is rubbing his chest and stomach. Someone else is bringing him medicine. Another scene depicts the gratitude expressed upon a sick person's recovery.

20. Memperlihatkan perbedaan mencolok antara keluarga bahagia dengan pemabuk. Akibat lupa diri ini, pemabuk itu melakukan kenistaan yang terlarang, seperti perbuatan mesum dan menari-nari tak beraturan. 88

This shows the comparative difference between the life of a happy family and that of a drunkard. As a result of being out of control, he commits forbidden offences such as indecent acts and vulgar dance movements.

21. Adegan mengikuti tulisan *virupa* di atasnya, yaitu tentang orang-orang yang berbicara buruk dan yang sopan. 149

This scene is in accordance with the virupa *inscription above it which concerns people who speak rudely and those who speak politely.*

22. Sambil membawa payung, sekelompok pria menghampiri seorang lelaki suci yang duduk di bawah naungan bangunan kayu, sedangkan rakyat di dekatnya, tampak bercengkerama damai. 140

A group of men with umbrellas approach a holy man sitting in a wooden hut, while members of the nearby community appear to be having a quiet conversation.

23. Bangsawan dan pendeta memberi wejangan kepada pengikutnya. Sementara ada beberapa orang terlibat perkelahian. 32

A nobleman and priest give advice to their followers. Meanwhile several people are involved in a fight.

24. Warga desa beramai-ramai membersihkan *chaitya* (bangunan suci). Ada yang menari dan menyapu. Mereka yang tidak ikut membersihkan, harus menerima akibatnya. 92

Inhabitants of a village are busy cleaning the chaitya *(temple). Some are dancing; others are sweeping. Those who do not participate will face the consequences.*

25. Beberapa orang berusaha melerai pertengkaran warga desa, tetapi ada pula yang mengganggu seorang nenek dengan cucunya. 132

A few people try to break up a fight between villagers; someone is disturbing an old lady and her grandchild.

26. Mengunjungi kediaman pendeta, menyumbang pakaian dan hadiah kepada rakyat. 42

Visiting a priest's residence; donating clothes and gifts to the community.

27. Keluarga pertapa menerima kunjungan wanita dengan abdinya yang membawa bunga. 43

 The family of an ascetic is visited by a woman and her servant, who brings flowers.

28. Beberapa lelaki dan perempuan menemui keluarga pendeta di tengah hutan, untuk mendapatkan pengajaran. 36

 A group of men and women go into the forest to meet with a priest, who gives them guidance.

29. Seorang laki-laki dan perempuan melakukan pemujaan terhadap bangunan suci (*chaitya*). 24

 A man and woman worship at a temple (chaitya).

30. Ramai-ramai membangun sebuah bangunan kayu. Ada yang membawa pasir, menaiki tangga, memikul barang, dan memotong kayu. 164

 People are involved in building a wooden structure. Someone brings sand, another climbs a ladder, someone else carries materials, while another person saws wood.

31. Seorang bhiksu menerima kunjungan beberapa orang yang membawa bunga, tampak bhiksu itu duduk di hadapan sebuah bangunan suci berupa candi. 84

 A monk is visited by several people who bring flowers. The monk is sitting in front of a holy temple.

32. Secara kesuluruhan memperlihatkan bagaimana orang-orang yang mampu memberi derma kepada fakir miskin. 27

 A general illustration of how people who have the capability donate to the needy.

33. Terlihat keluarga bangsawan sedang melakukan pemujaan terhadap bangunan suci, sedangkan di sebelahnya ada bangsawan lain yang menerima upeti dari tiga laki-laki. 24

 A nobleman's family is worshipping at a holy shrine, while nearby another nobleman receives offerings from three men.

34. Kehidupan yang berbeda antara keluarga kaya dan miskin. 111,157

 Illustrates the difference between the lives of a wealthy and poor family.

35. Dua pendeta berjanggut panjang, bertukar pikiran dengan seorang tokoh. 134

 Priests with long beards exchange ideas with an important figure.

36. Dua wanita datang ke kediaman pendeta, sambil mempersembahkan bunga. Pendeta itu duduk di dalam bangunan yang atapnya menyerupai atap candi. Adegan berikutnya, tiga orang desa menerima derma dari pendeta yang sedang melakukan perjalanan, serta membawa payung. 35

 Two women visit the home of a priest, offering flowers. The priest is sitting in a hut which has a roof similar to that of a temple. The next scene depicts three villagers receiving charity from a priest who is on a journey, carrying an umbrella.

37. Dua pendeta sedang berbincang di tengah hutan, dikelilingi binatang dan pohon-pohon rindang. 146

Two priests converse in the forest, surrounded by animals and shady trees.

38. Di bawah bangunan beratap, seorang tokoh suci memberikan wejangan kepada empat wanita yang datang mengunjunginya. Terlihat pula, rakyat datang berduyun-duyun menemui pendeta di tengah hutan. 33

Under an overhanging roof, a holy man gives advice to four women who have come to visit. Also seen are members of the community flocking to see a priest in the forest.

39. Untuk memeriahkan sesuatu, sepasang suami istri kaya memanggil sekelompok pemusik jalanan, di hadapan rakyat. 89,101,152

In order to celebrate something, a wealthy married couple summon a musical group to entertain in public.

40. Tidak jelas. 106

Unclear.

41. Tiga orang mempersembahkan payung kepada empat orang lainnya. 92

Three people offering umbrellas to four other people.

42. Seorang bhiksu duduk di sebuah relung, sedang mengajar muridnya. 128

A monk is sitting in a niche, teaching his pupils.

43. Orang yang agung mendapatkan persembahan di istananya. 26

A nobleman receives offerings at his palace.

44. Dua bangsawan mendapat penghormatan dari beberapa orang rakyatnya. Di sebelah kiri pemberian upeti dari rakyat kepada raja. 133

Two aristocrats are honoured by some of the people. On the left, people bring offerings to the king.

45. Sekelompok bangsawan menerima upeti. Sebagian relief sudah rusak. 107

A group of aristocrats accept offerings. Part of the relief is damaged.

46. Seorang pendeta memberikan wejangan kepada muridnya. Sebagian relief sudah rusak. 108

A priest gives advice to his pupils. Part of the relief is damaged.

47. Para bhiksu bermukim di sebuah wisma dan rumah bertingkat. Abdi laki-laki dan perempuan sedang menghibur sang bangsawan. 144

Monks living in a house and a multi-storied home. Men and women servants entertain an aristocrat.

48. Kaum bangsawan duduk sambil berbincang, sementara itu di sudut kiri ada tiga orang bermain musik. 28

A group of aristocrats are sitting and conversing while in the left-hand corner, three people are playing instruments.

49. Para bhiksu sedang bertukar pikiran sambil duduk dan berdiri, di sudut lain terlihat tiga bhiksu sedang memikul barang berbentuk bulat panjang. 130,176

Some monks are exchanging ideas; some are sitting, others are standing, while in another corner, three monks are carrying oval-shaped items.

50. Seorang abdi sedang mengikat beberapa nangka yang akan dipersembahkan kepada bangsawan. Di sudut lain, terlihat kehidupan pasar. 141

A servant is tying some jackfruit together to be presented to an aristocrat. In another corner is the life of the marketplace.

51. Relief rusak. 109

Relief is damaged.

52. Bangsawan dan rakyatnya, sedang menyaksikan pertunjukan akrobat yang diiringi musik dan tarian. 90,149

Aristocrats and the populace watching an acrobatic performance, accompanied by music and dances.

53. Bangsawan dan rakyat yang duduk dan berdiri santai, sedang menyaksikan pemusik jalanan berlagu. 150

Aristocrats and the populace sitting and standing leisurely, watching a travelling music group perform.

54. Seorang pendeta memohon derma. 66

A priest asks for charity.

55. Bhiksu dan seorang berpakaian mewah, memberi pelajaran tentang agama. 64

A monk and a well-dressed person teach religion.

56. Rakyat mengajukan permohonan kepada seorang bangsawan. 18

People are requesting something from an aristocrat.

57. Abdi pengiring bangsawan seolah-olah menghormati majikannya, begitu juga rakyatnya. Baik itu di dalam lingkungan rumah atau di jalanan. 121,176

Servants of an aristocrat show their respect towards their master, as do other people. The scene takes place within the home as well as on the street.

58. Bangsawan dan pengiringnya. 43

An aristocrat and his servants.

59. Seseorang memberikan pisang kepada orang lainnya. Di sudut lain, sekelompok bangsawan dihadapi abdinya. 121,176

A person is giving bananas to some people. In one corner a group of aristocrats face their servants.

60. Bhiksu memberikan pelajaran di tempat sunyi. 66

A monk teaching at a deserted, quiet place.

61. Pisang dan mangga dibatasi pagar pendek. Seorang perempuan berdiri di dalam pagar menunggu beberapa orang yang datang.

Bananas and mangoes are behind a small fence next to a woman waiting for the arrival of a group of people.

158

62. Orang-orang yang dihormati bertemu di jalan.

Respected members of the community meet on the street.

159

63. Bangsawan dan pengiringnya.

Aristocrats and their followers.

137

64. Dengan membawa payung seorang pendeta bertemu dengan para bangsawan.

Carrying an umbrella, a priest meets with an aristocrat.

18

65. Orang kaya sedang memberikan sesuatu kepada orang lain. Di sisi lain, tikus memasuki kebun yang dijaga seekor anjing dan pemiliknya.

A wealthy man giving something to others. On the other side is a mouse entering a garden, which is being guarded by a dog and its owner.

112,142

66. Seorang pendeta memberi pelajaran dalam sebuah bangunan, di bagian lain sekelompok bangsawan melakukan pertemuan.

A priest is teaching in a house, while in another section several aristocrats are having a meeting.

36

67. Pemberian derma oleh orang kaya kepada orang miskin.

The rich giving charity to the poor.

129

68. Sekelompok orang kaya membawa kendi, pinggan dan pakaian.

A group of wealthy people carrying earthenware pitchers, plates and clothing.

19

69. Bangsawan duduk santai dikelilingi dayang-dayang. Di bagian lain ada wanita yang memberi derma kepada (mungkin) pendeta.

An aristocrat sitting in a relaxed way, surrounded by servants. In another scene, a woman is giving alms to someone who is probably a priest.

22

70. Dayang membawa cermin, dan bangsawan bersolek. Di sudut lain ada pemberian derma.

A servant holds a mirror while an aristocrat primps and preens. In another corner, charitable offerings are being distributed.

44

71. Pemberian hadiah oleh orang kaya.

Wealthy people offer gifts.

67

72. Pertunjukan tari-tarian disaksikan bangsawan dan dayang-dayang.

A dance performance is watched by noblemen and their servants.

118

73. Derma kepada yang miskin dan pemberian pakaian.

Giving charity and clothing to the needy.

19

74. Membunuh babi dan anugerah cincin. 122

Slaughtering a pig and presenting a ring as a gift.

75. Duduk di atas kursi, seorang bangsawan berbicara kepada orang-orang yang mendengarkan dengan khidmat. 160

An aristocrat is sitting and speaking to people who are listening respectfully.

76. Tiga pendeta duduk di dalam sebuah bangunan, berbicara dengan pengikutnya. 163

Three priests are sitting inside a house, speaking with their followers.

77. Kitab diambil seorang kaya yang duduk di dalam bangunan, untuk dibicarakan dengan orang lainnya. 116

A wealthy person sitting in a house is holding a book and discussing it with others.

78. Lengan dan kepala orang sakit diobati, sementara obatnya dibawa oleh orang yang berjanggut. 117

A sick person is having his arms and head treated, while a bearded man is bringing medicine.

79. Seorang pertapa duduk di depan bangunan, memberi pelajaran pada para pengikutnya. 68

An ascetic sitting in front of a building, teaching his followers.

80. Makanan sesaji disiapkan di bawah tempat duduk, kitab dan pelajaran diberikan. 22

Food offerings are being prepared under some sort of seating arrangement, while books and lessons are being given.

81. Pendeta membuka-buka kitab dan membicarakannya dengan orang lain. 34

A priest leafing through a book discusses it with others.

82. Seorang pendeta berhadapan dengan para murid membahas kitab. 69

A priest and his pupils discuss a book.

83. Seorang bhiksu duduk memberikan ajaran. 70

A seated monk is teaching.

84. Bangsawan membahas sebuah kitab. 23

Noblemen discuss a book.

85. Pertemuan bangsawan dengan pengikutnya. 23

A meeting between aristocrats and their followers.

86. Keadaan di neraka *Sanjiva* dan *Kalasutra* 154

Conditions in the hells of Sanjiva and Kalasutra.

87. Keadaan di neraka *Sanghata* dan *Raurava*. 154

Conditions in the hells of Sanghata and Raurava.

88. Keadaan di neraka *Maharaurava* dan *Tapana*. 60

Conditions in the hells of Maharaurava and Tapana.

89. Keadaan di neraka *Pratapana* dan *Avici*. 59,155,157

Conditions in the hells of Pratapana and Avici.

90. Orang-orang yang berbuat mesum dan mengisap madat disiksa di 60
neraka.

People who performed immoral acts and smoked opium are being tortured in
hell.

91. Orang yang bergunjing dan berburu binatang mendapat siksaan di
neraka. 61

People who spoke slander and hunted animals are being tortured in hell.

92. Sementara suami tertidur, seorang istri bermesraan dengan lelaki lain.
Ada pula pembunuhan dengan pedang. Kedua perbuatan itu mendapat
siksaan di neraka. 61,62

While a husband is asleep a wife commits adultery. There is a scene of
someone being murdered with a sword. Both acts result in torture in hell.

93. Merpati, burung merak, parkit, kuda, kerbau, dan kijang, adalah
penjelmaan dari orang-orang yang telah berbuat dosa. 155,160,167

A dove, peacock, parakeet, horse, buffalo and musk deer are reincarnations of
people who sinned.

94. Orang-orang yang berdosa menjelma menjadi manusia berkepala garuda,
dan berkepala lima ekor kobra. 62

People who have sinned become a being with the head of a garuda bird and a
five-headed cobra.

95. Pemberian kotak dan menolak orang yang meminta derma. 44

Handing out boxes and refusing people who ask for charity.

96. Permintaan derma, perkelahian dan pertemuan bangsawan dengan
abdinya. 71

Asking for charity; a fight; and a meeting between aristocrats and their
servants.

97. Orang kaya memberi derma kepada empat laki-laki. 34

A wealthy person gives alms to four men.

98. Seorang pertapa memberikan ajaran kepada muridnya. 36,37

An ascetic conveys teachings to his pupils.

99. Ajaran derma oleh seorang pertapa, dan pemberian derma dari orang kaya kepada orang miskin. 20

Teachings on charity by an ascetic, and charity being given out from the rich to the poor.

100. Pertemuan pertapa dengan muridnya. 72

A meeting between an ascetic and his pupils.

101. Pertunjukan musik di surga. 52

A musical show in heaven.

102. Pertunjukan musik di surga. 17

A musical show in heaven.

103. Pemberian hadiah. 85

Giving out gifts.

104. Pemberian hadiah kepada dua laki-laki. 93

Presenting gifts to two men.

105. Ada empat orang sedang bertapa dikelilingi musang dan jelarang. 161

Four men surrounded by muskrats and sqirrels.

106. Beberapa abdi mempersembahkan pisang kepada majikannya, yang duduk di atas peti harta. 45

Servants offer bananas to their masters, who are sitting on treasure chests.

107. Pemberian hadiah kepada pelayan. 30

Giving gifts to servants.

108. Pemberian hadiah oleh kelompok orang yang bermahkota dan memakai perhiasan kepada kelompok lain. 21

The presentation of gifts from a group of crowned and bejeweled people to another group.

109. Menangkap ikan dan hukumannya. 17

Catching fish and the punishment for doing so.

110. Seseorang yang semasa hidup pernah membegal, mendapat siksaan di atas bara api di neraka. 63

A person who was a thief during his life is tortured in the fires of hell.

111. Sepasang suami istri memberi derma kepada dua orang pendeta. Di sisi paling kiri, sepasang suami istri dan anaknya sedang melakukan perjalanan. 127

A married couple give alms to two priests. On the left is a family on a journey.

112. Pemberian derma oleh sepasang suami istri kepada sekelompok orang. 72,73

A married couple distribute charity to a group of people.

113. Sepasang pendeta dikunjungi dua orang, seraya membawa buah-buahan. 94
Two priests are visited by two people bringing fruit.

114. Relief terbengkalai. 113
The relief is unfinished.

115. Sekelompok rakyat biasa memberi sesuatu kepada empat orang pendeta Pemberiannya antara lain, kendi dan kain. 74
Members of the community offer earthenware jugs, cloth and other items to four priests.

116. Pemberian derma dari orang desa. 38
Villagers offering charity.

117. Pengemis dan pengamen. 162
Beggars and street musicians.

118. Berburu, berladang dan menangkap ikan. 119
The activities of hunting, farming and fishing

119. Perbuatan senonoh menjadi bahan pergunjingan. 145
Good deeds and acts are slandered.

120. Pahatan relief belum selesai. 95
Carvings on this relief are incomplete.

121. Menuju ke ladang. Terdapat tulisan *abhidya* (tidak menarik) dan tulisan *vyapada* (keinginan buruk). 100
Visiting the fields. There are inscriptions of the word abhidya *(uninteresting) and* vyapada *(bad intentions).*

122. Menuju ke ladang dan menyajikan hidangan. 165
On the way to the field, and serving a meal.

123. Pemberian derma akan menghasilkan kemakmuran. Di atas ada tulisan *kucala* (perbuatan yang berguna). 161,162
Giving charity will result in prosperity. Above is an inscription of the word kucala *(good deed).*

124. Pemujaan stupa (*chaityavandana*). Selain itu terdapat tulisan *Suvarnavarna*, nama seorang pahlawan dalam cerita *Avadana*. 57
Worshipping at the stupa (chaityavandana). *There is also the inscription* Suvarnavarna *the name of a hero in the story* Avadana.

125. Keluarga bangsawan. Terdapat tulisan *susvara* yang berarti anak garuda dan *Mahojaskasamavadhana* yang berarti kelompok orang yang berkuasa. 166
An aristocratic family. It contains the inscription susvara *meaning child of the garuda bird and* Mahojaskasamavadhana *which means the most powerful group of people.*

126. Berbicara sopan (*gosthi*) dan suasana surga (*svargga*). Ada pohon *Kalpataru* (pohon lambang kehidupan) dan *kinara-kinari* (makhluk kayangan, setengah manusia dan setengah burung). 53

Speaking politely (gosthi) *and the atmosphere of heaven* (svargga) *There is a* Kalpataru *tree (which symbolizes the tree of life), and a* kinara-kinari *(a heavenly creature that is half human and half bird.)*

127. Seorang Brahmana menerima hadiah payung dari seorang lelaki yang menyembahnya. Di bagian lain duduk seorang terhormat diapit dua wanita. Panil ini memiliki dua tulisan: *chatradana* (pemberian payung) dan *vinayadharmmakayachita* (keluarga orang suci). 38

A member of the Brahman caste accepts an umbrella as a gift from a man who pays him homage. In another scene a dignitary is flanked by two women. This panel has two inscriptions: chatradana *(presenting an umbrella) and* vinayadharmmakayachita *(a family of holy people.)*

128. Tokoh duduk dalam pendopo dan di luar pengawalnya duduk menanti. Ada tulisan *mahecakhyasamavadhana* (sekelompok orang suci). 46

A main figure sits in a hut while his guards wait outside. The inscription reads mahecakhyasamavadhana *(a group of holy people.)*

129. Seorang tokoh duduk di atas bangku ditemani putri. Di samping kiri jongkok seorang abdi perempuan membawa pengusir lalat (*camara*). Di bawahnya duduk para pengawal. Ada tulisan *cakravarti* (penguasa dunia). 148

The figure of a man who is sitting on a bench with a princess. To the left is a woman servant in a squatting position holding a fly swatter (camara) *Sitting beneath them is a guard. The inscription reads* cakravarti *(ruler of the world).*

130. Ada pohon *Kalpataru* diapit oleh *kinara-kinari*. Seorang tokoh duduk di antara dua perempuan, para pengawal berdiri di kanannya membawa barang-barang berharga. Ada tulisan *svargga*. 54

A Kalpataru tree is between kinara-kinari *One of the male figures is sitting between two women, his guards on the right carrying valuable possessions. There is a* svargga *inscription.*

131. Beberapa orang beribadat sambil memukul genta. Pemujaan dilakukan pada sebuah bangunan suci. Di bagian lain ada dua orang suci dan pengikutnya. Ada tulisan *ghanta* (genta) dan *mahecakhyasamvadhana*. 56

Several people are holding a religious service while ringing a bell. They are worshipping at a sacred site. In another section are two holy men and their followers. There is an inscription ghanta *(bell) and* mahecakhyasamvadhana

132. Penguasa dunia memegang pengusir lalat (*camara*) duduk dengan para pengawalnya yang berjongkok. Di belakangnya terdapat seekor kuda, gajah, kipas, payung, hiasan teratai, dan pohon. Ada tulisan *cakravarti* (penguasa dunia). 28

The ruler of the world is holding a fly swatter, sitting with his guards, who are in a squatting position. Behind them is a horse, elephant, a fan, umbrella, lily pads as decorations and trees. The inscription reads, cakravarti *(ruler of the world).*

133: Dua orang tokoh duduk di bantalan sedang memberi ajaran kepada beberapa abdi yang duduk di bawah. Ada tulisan *cabdacravana* (mendengarkan ajaran).

Two figures are sitting on cushions, conveying teachings to several servants sitting on the ground. The inscription reads cabdacravana *(listening to the teachings).*

47

134. Seorang tokoh ditemani tiga wanita sedang duduk, sementara para pengawal ada yang duduk dan berdiri. Di bagian lain sepasang suami istri duduk di bangku di bawah pohon. Ada tulisan *ghosti* (berbicara sopan) dan *svargga*.

A man is accompanied by three women, who are sitting. There are some guards, some of whom are sitting, some standing. Another scene is of a married couple sitting on a bench underneath a tree. The inscription reads ghosti *(speak politely) and* svargga

96

135. Seorang Brahmana menerima pemberian busana dari beberapa orang. Keadaan sebagian relief tak diselesaikan. Ada tulisan *vastradana* (pemberian busana).

A person of the Brahman caste receives a gift of clothing from several people. Part of the relief is incomplete. The inscription reads vastradana *(gift of clothing).*

97

136. Seorang tokoh suci berbicara dengan tiga wanita.

A holy figure is speaking with three women.

98

137. Dewa duduk didampingi tiga orang wanita. Di bagian lain tampak hiasan *kinara-kinari* yang berdiri di atas guci, merupakan lambang kehidupan di surga, sesuai dengan tulisan *svargga*.

A god is sitting, accompanied by three females. There are kinara-kinari *decorations on vases, which are symbols of life in heaven, in accordance with the inscription* svargga

54

138. Sekelompok orang yang akan memberi derma tampak duduk dan berdiri. Di bagian lain ada sekelompok bhiksu duduk bersila. Ada tulisan *kucaladharmmabhajana* (abu tokoh suci).

A group of people, sitting and standing, are about to donate to charity. In another scene monks are sitting with their legs folded. There is an inscription which reads kucaladharmmabhajana *(ashes of a holy man).*

99

139. Kepala Desa duduk diapit empat wanita, di sekitarnya duduk para pengikutnya. Ada tulisan *bhogi* (pemilik tanah).

The head of a village is sitting with four women, surrounded by his followers. The inscription reads bhogi *(land owner).*

31

140. Seorang tokoh lelaki duduk didampingi empat wanita. Di bagian lain, ada sebuah bangunan suci, di sampingnya berdiri seorang laki-laki berbusana mewah. Ada tulisan *svargga*.

A sitting male figure is surrounded by four women. In another section is a holy place. Beside it stands a luxuriously-dressed man. The inscription reads svargga

58

141. Empat orang memuja candi dan seorang membawa bendera. Ada tulisan *pataka* (bendera). 27

Four people worship at a temple, and one is carrying a flag. The inscription reads pataka *(flag).*

142. Tuan tanah dikelilingi empat wanita, ada pula anak kecil, beberapa orang pengawal, duduk di lantai. Ada tulisan *adhyabhogi* (tuan tanah yang kaya). 28

A land owner is surrounded by four women. There are also small children, guards sitting on the floor. The inscription reads adhyabhogi *(a rich land owner).*

143. Pohon *Kalpataru* dan burung *kinara-kinari* dikelilingi orang. Seorang tokoh laki-laki diapit empat wanita, salah satunya bermain musik. 134, 135

A Kalpataru tree and *kinara-kinari* birds are surrounded by people. A male figure is flanked by four women, one of whom is playing music.

144. Dua laki-laki duduk menerima derma dari penyumbang, ada pula keluarga bangsawan. Ada tulisan *sa...* 166

Two seated men receive charity from donors. There is also an aristocratic family. The inscription reads sa...

145. Dua kelompok bangsawan sedang mengadakan pertemuan sambil duduk di bale-bale. 110

Two groups of aristocrats are sitting on benches having a meeting.

146. Seorang bangsawan duduk di bale-bale dengan didampingi tiga wanita. Di sebelah kanan berdiri dua abdi perempuan, masing-masing memegang kuncup bunga dan kipas pengusir lalat. 32

An aristocrat is sitting on a bench flanked by three women. On his right are two female servants, each holding flower petals and fly swatters.

147. Keadaan di surga dengan penghuninya, dewa-dewa, *kinara-kinari* di bawah sebatang pohon. Nampak sebuah bangunan dikelilingi awan. Ada tulisan *svargga* 55

The situation in heaven, its inhabitants, gods, kinara-kinari *underneath a tree. There is a structure surrounded by clouds. The inscription reads* svargga

148. Dua pertapa menerima derma dua lelaki, dan seorang bangsawan dikelilingi abdi, memberikan nampan berisi bunga. 10, 129

Two ascetics receive charity from two men, and an aristocrat surrounded by servants brings a tray of flowers.

149. Keadaan di surga. 91

The situation in heaven.

150. Empat laki-laki memberi persembahan sebuah payung dan barang lainnya kepada dua orang pendeta. Di sebelahnya seorang raja duduk di tandu yang digotong delapan lelaki. 86

Four men offer an umbrella and other items to two priests. Next to this a king seated in a sedan chair is being carried by eight men.

151. Dewa duduk didampingi dua wanita. Dua perempuan lainnya berdiri sambil memainkan alat musik, atau mengibaskan kipas pengusir lalat. Seorang laki-laki dan dua wanita berjalan menuju bangunan suci. Ada tulisan *svargga*.

A seated god is accompanied by two women. Two other women are playing a musical instrument and shooing flies away with a fly swatter. A man and woman are waling toward a temple. The inscription reads svargga.

102

152. Empat laki-laki melakukan pemujaan terhadap bangunan suci. Di bagian lain dewa yang duduk didampingi dua wanita, dikelilingi empat lelaki penghuni surga. Ada tulisan *dharmajavada* (membahas agama) serta *svargga*.

Four men are worshipping while facing a temple. In another section a god is seated next to two women, surrounded by four heavenly male spirits. The inscription reads dharmajavada *(discussing religion) and* svargga.

25

153. Dua pendeta menerima derma dari tiga lelaki. Keadaan di surga dan penghuni surga lainnya. Ada tulisan *svargga*.

Two priests receive charity from three men. The situation in heaven and other heavenly spirits. The inscription reads svargga.

75

154. Sepasang manusia menerima sesuatu dari laki-laki yang duduk di bale-bale. Seorang tuan tanah duduk di bale-bale, didampingi dua wanita, dan seorang dewa duduk didampingi dua wanita. Ada tulisan *vasodana* (pemberian perhiasan), *bhogi* dan *svargga*.

A couple of people accept something from a man who is sitting on a bench. A land owner is sitting on a bench, accompanied by two women, and a god is sitting with two women. The inscription reads vasodana *(gift of jewelry),* bhogi *and* svargga.

76

155. Memuja bangunan suci dan surga.

Worshipping at a holy place and heaven.

151

156. Seorang pendeta menerima derma dua lelaki dan gambaran kehidupan bangsawan.

A priest receives charity from two men and an illustration of the life of aristocrats.

21

157. Seorang lelaki melakukan penghormatan, memegang sekuntum teratai. Di belakangnya berdiri seseorang yang sedang memayunginya.

A man is paying homage, while holding a water lily. Behind him stands a man holding an umbrella for him.

103

158. Di kolong bangunan lumbung, dua orang sedang terkantuk-kantuk, seseorang lain menaiki tangga. Seorang bangsawan duduk didampingi dua wanita, dikelilingi abdinya.

Two people are dozing underneath a rice granary, while another person is climbing the stairs. An aristocrat is sitting with two women, surrounded by servants.

145

159. Seorang laki-laki dengan pakaian kebesaran duduk di tengah tiga wanita. Di sebelahnya duduk lelaki lain. 29

A man wearing extravagant clothes is seated with three women. Next to them is another man.

160. Seorang bangsawan duduk di balairung didampingi dua wanita. Di depannya nampak orang sedang menghormat. 47

An aristocrat is seated in a large hall accompanied by two women. In front of them are people paying them homage.

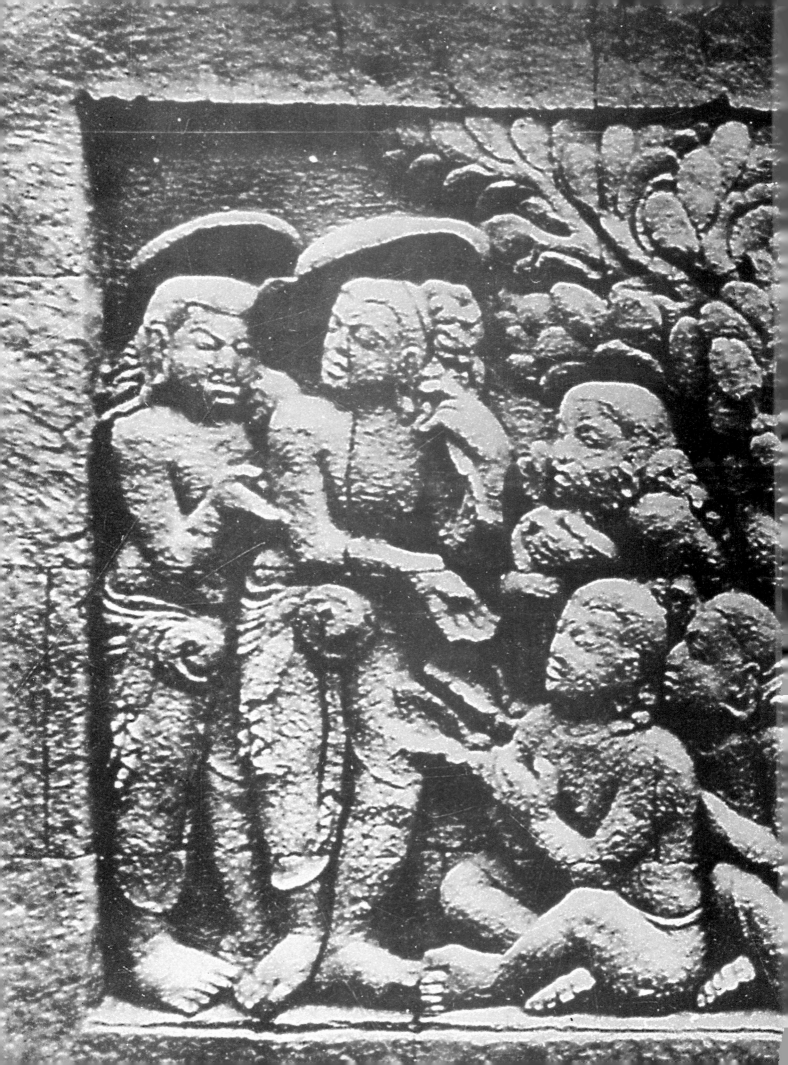